매혹하는 미술관

일러두기

매혹하는 미술관

내 삶을 어루만져준 12인의 예술가　　송정희 지음

아트북스

낯선 세계와 사랑에 빠지다

이 책은 나를 매혹한 미술가 12인의 삶과 작품 이야기다. 비슷한 생애 주기와 삶의 경험을 공유한 동성 친구들과 좀더 쉽게 공감대가 형성되는 것처럼, 내게 많은 위로를 건네준 작가들을 꼽다보니 모두 여성 미술가들로 책을 엮게 되었다. 특히 그들이 개인적 현실과 시대의 벽을 어떻게 예술을 통해 넘어섰는지, 가족이나 사랑하는 연인에게 받은 상처를 어떻게 아름다운 작품으로 승화시켰는지에 주목했다. 그 과정을 들여다보는 일은 결국 나의 내면을 비춰보는 일과 같았고, 그들이 남긴 발자취는 뒤늦게 갤러리스트가 되어 여러 장벽에 부딪힐 때마다 방향타가 되어주었다. 그런 만큼 이들은 예술에서 길을 찾는다는 말을 실감하게 해준, 내게는 더없이 소중한 예술가들이다.

조지아 오키프, 마리 로랑생, 수잔 발라동, 천경자, 키키 드 몽파르나스, 카미유 클로델, 판위량, 마리기유민 브누아, 프리

다 칼로, 마리나 아브라모비치, 케테 콜비츠, 루이스 부르주아. 이들은 한결같이 시대와 불화하며 작품을 탄생시켰다. 그들에게 부조리와 창조, 고통과 아름다움은 서로 대척점에 있는 것이 아니라 한 몸을 이룬다. 나는 그들의 삶에서 여성으로서 겪는 고통의 냄새를 진하게 느꼈고, 그 냄새에 이끌려 미궁 같은 그들의 작품으로 주저 없이 들어갔다. 직관으로, 체험으로, 때로는 탐구를 거쳐 그들의 작품과 삶을 이야기하고 나면 그제야 비로소 하나의 미로를 빠져나오는 기분이 들고는 했다.

어떤 그림들은 지금도 아물지 않는 통증이자 그리움으로 남아 있다. 프리다 칼로의 「자화상」이나 루이스 부르주아의 「마망」은 '감상'하기보다는 '앓는' 작품이다. 또 한동안 역사의 뒤안길로 사라졌다가 다시 살아난 예술가들의 생애를 추적할 때면 안타까움과 안도가 교차했다. 조각가 카미유 클로델의 경우, 그녀의 작품세계는 로댕과의 사랑 이야기에 묻혀 상당 부분 가려져 있었지만, 다행히 최근 프랑스에 카미유클로델박물관이 세워지며 눈부시게 다시 태어났다. 여성에게 불모지와도 같았던 예술계에서 끝까지 자신을 벼린 그들의 예술혼이 이제라도 마땅한 평가를 받는 것은 기쁜 일이다. 더불어 생전에 그들이 작품활동을 이어가기 위해 흘려야 했던 땀과 눈물을 기억하는 일도 중요할 것이다. 그들에게 미술이란 곧 생 자체였을 테니.

"사랑하게 되면 알게 되고, 알게 되면 보이나니, 그때 보이는 것은 전과 같지 않으리라." 조선의 문장가 유한준이 남긴 말

을 되짚어본다. 내가 미술에 매혹되어 재미와 기쁨을 느끼는 과정도 이와 같아서다. 미술 애호가로서, 미술 수집가로서, 그리고 갤러리스트로서 좋은 작품을 만나는 일은 평생 가는 좋은 친구를 곁에 두는 것만큼이나 어렵다. 그렇다고 작품에 대한 안목을 키우는 일이 하루아침에 되는 것도 아니다. 미술은 탐구의 대상이다. 어쩌면 아무리 탐색해도 영원히 가닿을 수 없는 미지의 세계일지도 모른다. 미술은 관람자의 시선에 따라 언제든 다시 새롭게 태어날 씨앗을 품고 있기 때문이다. 나는 독자들이 작품에 숨어 있는 씨앗을 발견하고 햇빛을 비춰주고 물을 주며 한 그루의 나무처럼 키워가기를 바라는 마음으로 이 책을 썼다. 이 책이 미술에 대한 길눈을 밝히는 데 도움이 된다면 좋겠다.

내가 운영하는 제주돌문화공원 내 갤러리 바깥에는 계절 따라 온갖 꽃들이 피고 진다. 보랏빛 등꽃이 물러나면 순백색의 산딸나무 향이 진동한다. 수국과 치자꽃은 바야흐로 여름이 왔다는 신호다. 기세등등 폭염이 시작되면 숲의 생명력은 더 왕성해진다. 숲은 화가의 팔레트와 같다. 빛과 바람을 섞어 이 세상에는 존재하지 않는 온갖 색을 빚어낸다. 숲에서는 차가운 돌을 품고 자라는 이끼처럼 작고 하찮을지언정 무용한 것은 없다. 어두운 그늘일수록 숲의 표정은 더 싱그럽다. 섞이고 뒤엉키는 대로 생명의 군락을 이루고, 불모를 끌어안아 기어이 빛의 방향으로 몸을 튼다. 좋은 그림도 마찬가지라고 생각한다.

그림을 팔아야 하는 갤러리스트로서의 고충도 크지만, 전시장 문을 열 때마다 그림들이 나에게 와락 안기는 것만 같은 기쁨은 다른 여러 고단함을 제압한다. 전시를 연다는 건, 작가를 초대하고 전시 주제를 정하고 도록을 만들고, 작품을 운송하고 설치하며, 현수막을 붙이고, 보도자료를 내보내고, 오프닝 행사의 다과를 차리는 등 일련의 과정만을 의미하지는 않는다. 나에게는 무엇보다도 한 예술가, 한 작품을 알아가는 과정이다. 허기진 세상에 영혼의 밥 같은, 그런 존재가 그림이었으면 하는 심정으로 전시를 준비한다. 전시를 기획할 뿐 아니라 미술 강연을 하고, 종종 그림과 사연을 엮은 갤러리 음악회도 연다. 예술이 너무 크고 낯설게 느껴져 다가가기 두렵고 눈에 담기도 어려웠던 나에게 이 모든 행위는 예술과 일상의 간격을 조금이라도 좁혀보려는 시도다.

　　이 책의 집필을 마친 지금, 이름을 남기지 못하고 낙화했을 무수한 예술가들이 내 머릿속을 떠나지 않는다. 마지막으로 나의 부족함과 부끄러움으로 인해 책을 내기 주저할 때 "괜찮아. 할 수 있어"라고 말해준 모든 이들의 얼굴과 이름을 기억하며 고마움을 전하고 싶다.

차례

* 1 *
아름다움, 그 너머

Georgia O'keeffe

Marie Laurencin

千鏡子

꽃, 크게 보아야 아름답다

조지아 오키프

Georgia O'keeffe, 1887~1986

조지아 오키프의 꽃은 온몸을 활짝 열어 세상을 향하고 있다. 꽃 속에 숨어 있는 보송보송한 털이 다소곳하게 일어서고, 벌린 입 속의 어둠, 늘어진 안쪽 꽃잎, 둥근 바깥쪽 꽃잎들이 서로 감싸며 캔버스를 꽉 채우고 있다. 한 장 한 장의 꽃잎들은 육감적이다. 오 키프는 황홀한 감각을 일깨우는 빛깔들로 꽃들의 농밀한 언어를 그림으로 그렸다. 오키프의 꽃은 감정이 부풀 대로 부풀어올랐고, 맥박은 고동치며, 호화로운 색채와 벨벳의 부드러운 질감은 양기 를 내뿜는다. 오키프는 말한다. 꽃은 크게 보아야 예쁘다고.

그 꽃이 당신의 우주입니다

추상환상주의 이미지를 추구하며 20세기 미국 미술계에서 독보적인 위치를 차지한 조지아 오키프. 그녀는 미국 모더니즘을 이끌며 주로 꽃과 식물의 기관, 짐승의 뼈, 두개골, 조개껍데기, 산 등의 어느 단면을 크게 확대해 생물적 형태에 추상적인 아름다움을 부여했다.

'꽃과 두개골의 화가' 오키프와 『데미안』(1919)을 쓴 소설가이자 시인인 헤르만 헤세에게는 공통점이 있다. 정원을 깊이 사모했다는 점이다. 헤르만 헤세는 『정원에서 보내는 시간』(1992)에서 "나는 유감스럽게도 쉽고 편안하게 사는 법을 알지 못했다. 그러나 한 가지만은 늘 마음대로 할 수 있었는데 그건 아름답게 사는 것이다"라고 썼다. 헤세는 모든 생명체의 덧없는 순환과 아름다움의 비밀을 정원의 꽃을 가꾸며 깨달았다고 한다.

"친구여, 꽃잎의 뒤쪽도 세심히 들여다보게!" 헤세는 이렇게 말하고는 했다. 싱싱할 때 더할 나위 없이 현란하고 황홀한 색, 줄기가 꺾이면 바래지는 꽃잎의 그늘진 색, 빛의 유희를 따라 천국으로 돌아가는 꽃의 종말까지도 놓치지 말라던 작가의 섬세함이 엿보인다. 그에게 한 줄의 글을 쓰는 것과 흠모하던 아네모네를 심는 일은 같은 비중의 일이었다. 헤세에게 꽃은 자세히 보아야 예쁜 것이었다.

반면 조지아 오키프에게 꽃은 크게 보아야 예쁜 존재였다.

오키프는 꽃을 마치 카메라로 접사하듯 확대해서 그렸다. 꽃 속에 숨어 있는 보송보송한 털이 다소곳하게 일어서고, 벌린 입 속의 어둠, 늘어진 안쪽 꽃잎, 둥근 바깥쪽 꽃잎들이 서로 감싸며 캔버스를 꽉 채우고 있다. 그래서인지 호사가들은 그녀의 꽃이 여성의 생식기를 닮았다고 수군거렸다. 오키프는 "그저 꽃을 확대해서 그렸을 뿐"이라고 항변했다. 또 왜 그렇게 꽃을 크게 그리느냐고 물으면 그녀는 "당신들은 산과 바다를 그리는 화가에게 실제보다 왜 그렇게 작게 그리는지를 물어본 적이 있는가?"라고 되물었다.

아무도 꽃을 보지 않는다. 정말이다. 너무 작아서 알아보는 데 시간이 걸리기 때문이다. 우리에게는 시간이 없고, 무언가를 보려면 시간이 필요하다. 친구를 사귀는 것처럼.

조지아 오키프

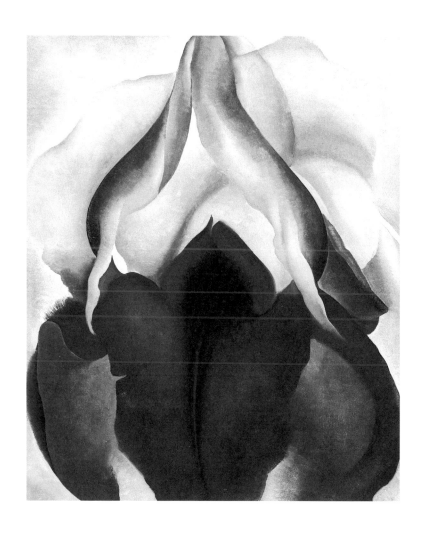

조지아 오키프, 「검은 붓꽃 III」, 캔버스에 유채, 91.4×75.9cm, 1926년,
시카고아트인스티튜트 스티글리츠 컬렉션, 시카고

꽃 전체보다 일부분만을 크게 그리는 것이 자신의 느낌에 더 효과적으로 상응한다는 사실을 그녀는 이미 오래전에 깨달았다. 가령, 한 사람의 전부를 이해할 수 없을 때 그 사람의 손, 손의 주름, 주름의 결, 손에 핀 상처, 손가락 사이에 파인 골, 손 안에 흐르는 파릇한 핏줄 들을 확대해서 들여다보면, 그 사람의 손만은 완벽한 아름다움으로 다가올 때가 있다. 손이 그 사람의 전부가 되기도 한다. 오키프는 대상에 바짝 다가가 오래 들여다보면 그 대상의 구체적 형상은 점차 사라지다가 추상에 이르러 대상의 본질만 남는다고 여겼던 모양이다. 그것이 그녀가 개척한 추상표현주의의 요체일 것이다.

그녀는 또한 직감적으로 꽃이 갖는 낡은 여성성의 이미지를 어떻게 전복해야 할지를 아는, 붓을 든 전략가였다. 꽃의 '예쁨'을 버리는 것이 아니라 '예쁘다'라는 말이 갖는 고정관념과 범주화를 전복하려고 했다. 멀리서 보이는 꽃의 외형에 머무는 아름다움이 아니라 가까이서 크게 보아야 열리는 꽃의 내면세계. 그때 보이는 꽃의 낯선 아름다움에 주목한 것이다.

오키프의 꽃이 온몸을 활짝 열어 세상을 향하고 있다. 화폭을 가득 채운 꽃 안쪽의 색은 깊어져간다. 꽃잎 한 장 한 장이 육감적이다. 오키프는 감각을 깨우는 황홀한 빛깔들로 꽃들의 농밀한 언어를 통찰했다. "손에 꽃 한 송이를 들고 자세히 들여다보면 그 순간만큼은 그 꽃이 당신의 우주다. 그런 감동의 세계를 누군가에게 선사하고 싶다." 오키프는 그렇게 확대한 꽃 그

조지아 오키프

림으로 사람들에게 감동을 전하고자 했다.

한편, 비평가 루이스 멈퍼드는 그녀의 꽃을 "한바탕 길고 소란한 성행위의 쾌감, 청년기의 성, 사춘기의 성, 성인의 성, (……) 부풀어오르는 성, 발기한 성, 수축한 성"으로 묘사했다. 오키프는 이러한 비평에 "사람들이 내 그림에서 성적인 상징들을 읽어낸다면 그건 사실 자신들의 속마음을 이야기하고 있는 것"이라고 반박했다. 노년에 이르러서야 그녀는 "내가 그리고 있었던 것은 나 자신과 나의 삶이었다는 사실을 그림을 그리고 있을 당시에는 알지 못했다"라고 회고했다.

개념미술의 선구자 마르셀 뒤샹이 이 말을 듣는다면 오키프를 향해 "오키프여! 에로스, 그것이 삶이다!Eros, C'est la vie"라고 말장난하지 않았을까? 뒤샹의 여성 분신의 이름인 '로즈 셀라비Rrose Sélavy'는 'Eros, C'est la vie'를 비틀어 만든 말이다. 로즈 셀라비는 여성으로 분장한 뒤샹 자신의 사진 작품에 제목으로 붙어 유명해졌다. 뒤샹은 여성을 이중적 자아로 인식하며 여성의 해석에 대한 새로운 가능성을 열어두었는데, 꽃이야말로 에로스 혹은 에로티시즘의 상징이 아닐까 싶다.

꽃은 여성을 상징하는 것을 넘어 우주의 '생명' 그 자체라할 만하다. 꽃과 여성의 생식기는 기능이나 형태에서 닮은 부분이 많다. 꽃은 식물의 생식기에 해당한다. 모든 꽃에 생식기가 있는 건 아니지만, 꽃에는 식물 번식에 필요한 수술과 밑씨가 있는 암술이 있다. 꽃가루를 제공하는 수술은 정자, 밑씨는

난자와 같다. 꽃이 뿜어내는 향기는 교미를 위해 암술이 수술을 유혹하는 꽃의 언어다. 여성, 남성의 구분을 넘어 둘을 동시에 품고 있는 생명 그 자체인 것이다.

"여자들은 강력한 느낌을 받을 때면 늘 자궁을 통해 느낀다고들 한다. (……) 그 온몸이 사랑으로 고결하고 성스럽게 보인다. 거기에 신이 임할 수 없는 세속적인 인간의 육체는 없다." 평론가 해럴드 로젠버그는 이렇게 성욕과 초월성이라는 측면에서 오키프의 꽃을 평하기도 했다.

그녀가 꽃을 확대한 의도가 어디에 있든, 사람들은 그녀가 그림으로 보여주려 했던 것보다 더 많은 해석을 끌어내고 싶어 한다. 그것이 직관이든 비관이든 비약이든, 작품은 태어나면 작가의 품을 떠나 자유를 얻는다.

붓을 든 사진가와 카메라를 든 화가

1916년, 오키프의 친구가 가져온 그녀의 목탄 소묘를 본 앨프리드 스티글리츠는 무척 흥분했다.

> 드디어 회화사에 진정한 여성 화가가 나타났군. 그녀에게 전해주세요. 이 작품은 그동안 291 화랑에 들어온 작품 중에서 가장 훌륭하며, 가장 순수한 작품이라고. (……) 당장이라도 전시를 열고 싶군요.

오키프는 뉴욕 전시의 기회를 얻게 된 것도 기뻤지만, 무엇보다도 존경하던 스티글리츠가 보낸 "당신 자신의 내면을 진정으로 표현하고 있다고 생각한다"라는 편지 내용에 감격했다.

미국 현대사진의 새 장을 연 스티글리츠는 당시 뉴욕 예술계의 거물이었다. 그는 뉴욕에 자리한 291 화랑을 운영하며, 미국에서 가난하지만 재능 있는 예술가들을 발굴해 열렬히 지원했다. 그의 화랑은 당시만 해도 모더니즘의 불모지와도 같았던 미국 예술계에 새로운 피를 수혈했다. 예술의 개념으로 접근한 사진전을 처음으로 여는가 하면, 앙리 마티스, 피터르 몬드리안, 오귀스트 로댕, 조르주 브라크, 파블로 피카소 등 당시만 해도 아방가르드 예술가였던 현대미술의 선구자들을 본격적으로 미국에 소개한 미국 최초의 화랑이 되었다.

오키프의 그림에 깊이 매료된 스티글리츠는 시골 미술 교사였던 오키프를 뉴욕으로 불러들인다. 오키프의 운명이 뒤바뀌는 순간이었다. 29세의 오키프와 52세의 유부남 스티글리츠의 만남. 그들은 곧 거침없는 사랑을 이어간다.

나는 열정적이고, 사악하고, 파괴적인 스티글리츠와 사랑에 빠졌다.

둘은 곧바로 동거를 시작했다. 오키프와 사랑에 빠진 스티글리츠는 30년간 지속하던 첫번째 부인과의 결혼생활을 정리

하고 오키프와 6년의 연애 끝에 결혼한다.

스티글리츠는 오키프가 '291 화랑의 영혼'이 될 것이라고 확신했고, 자신의 인맥을 총동원하여 컬렉터, 화가, 작가, 미술관 담당자들과 오키프를 연결해 적극적인 후견인 역할을 자처했다. 스티글리츠는 스물한 번의 오키프 개인전을 기획했으며, 셀 수 없이 많은 단체전에 그녀의 작품을 포함시켰다. 남편의 열렬한 지지에 힘입어 오키프는 뉴욕에서 새로운 삶을 개척한 지 10년 만에 남성들의 독무대였던 미국 화단에서 독보적인 여성 화가로, 그리고 가장 비싼 화가 중 한 명으로 자리매김했다.

오키프보다 카메라 피사체로 더 많이 포획된 여성 화가가 또 있을까. 스티글리츠는 그녀의 몸을 350점이 넘는 사진작품으로 남겼다. 사랑하는 아내 오키프의 손, 등, 가슴, 음부, 엉덩이, 얼굴 등 신체의 일부만 밀착해서 찍었다. 1917년부터 20여 년 동안 그는 오키프의 초상 사진 연작을 발표해 오키프의 예술적 이미지를 대중에게 각인시켰다. 당시로는 매우 파격적인 형태의 사진 예술이었는데, 이 연작은 오키프의 작품 해석에도 적지 않은 영향을 미친다. 사람들은 오키프의 그림을 오키프의 그림으로만 보지 않고, 남편이 찍은 그녀의 누드 사진과 연계해 해석했다.

과연 오키프는 시대의 흐름을 앞서간 아방가르드 모더니스트인가, 성녀인가, 요부인가. 수많은 오해와 편견의 중심에 서 있었지만, 그녀는 크게 대응하지도 흔들리지도 않았다. 오

조지아 오키프

키프는 신인 시절에도 당당함을 잃지 않았다. 남편 성을 따르지 않은 그녀에게 그 이유를 묻는 사람들에게는 "왜 내가 다른 사람의 이름으로 불려야 되죠?"라고 쏘아붙이기도 했다.

둘의 사랑은 오키프가 그린 꽃처럼 만개했다. 스티글리츠의 사랑을 받은 칸나와 양귀비꽃은 36인치의 거대한 캔버스 위에 화려하게 자태를 드러냈다. 화가 오키프는 줌인·줌아웃의 사진 기법을 통해 꽃을 개화시켰고, 사진작가 스티글리츠는 오키프의 몸을 통해 사진을 회화 수준의 예술로까지 끌어올렸다. 오키프가 꽃의 속살을 접사·확대해서 그렸다면, 스티글리츠는 오키프의 몸 구석구석을 확대하며 그녀를 정교하게 탐색했다. 스티글리츠가 '사진기를 든 화가'였다면, 오키프는 '붓을 든 사진가'였던 것이다.

스티글리츠가 찍은 오키프의 누드 작품과 여성의 성기를 연상시키는 오키프의 꽃 그림들이 서로 조응하듯 닮은 건 어쩌면 당연한 결과였다. 오키프의 꽃은 감정이 부풀 대로 부풀어 올라 맥박이 고동쳤으며, 호화로운 색채와 벨벳의 부드러운 질감은 양기를 내뿜었다. 스티글리츠는 가슴, 배, 음부, 가랑이를 과감하게 확대해서 양감이 풍부한 토르소처럼 아내를 찍었다. 화면 가득 손이나 엉덩이만 나온 사진들은 그 시절에는 감히 상상할 수 없었던 누드 사진이었다.

오키프와 스티글리츠는 평생 5000통에 가까운 편지를 주고받는다. 1915년부터 1933년까지 이 두 예술가 사이를 오간

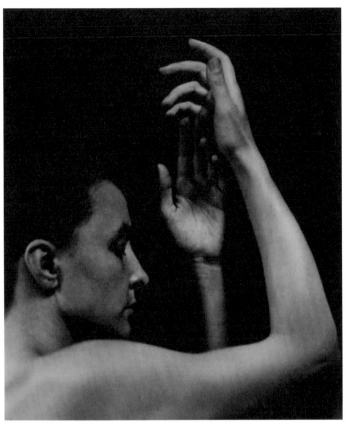

앨프리드 스티글리츠, 「조지아 오키프」, 1920년

편지가 무려 2만 5000장이다. 하루 두세 통에서 열 통까지, 어떤 편지는 하루에 50장을 넘겼다. 두 예술가의 언어가 가닿지 못할 곳은 없었다. 벌거벗은 언어는 별보다 더 먼 곳으로 둘을 이끌었다. 글로 서로의 마음속을 무수히 서성였고, 심장 한 조각을 도려내 보내기도 했다. 둘 사이에 사랑이 비처럼 쏟아지는

조지아 오키프

데, 비에 젖지 않는 유일한 방법은 물에 뛰어드는 것뿐이었다.

> 당신을 너무 좋아해서 가끔 두렵습니다. 나는 알아요. 당신을 원해야 한다는 것 외에 다른 것이 있을 수 없음을._오키프, 1916년 11월 4일

> 우리는 얼마나 많은 공통점을 가지고 있나요? 서로의 몸을 만지는 모든 행위가 우리를 살아 있게 하고 재미있는 삶으로 바꿔줍니다. 우린 웃을 수 있어요. 아무리 아파도 정말 웃을 수 있어요. 당신이 살고 싶은 300년, 선물로 주고 싶습니다._스티글리츠, 1916년 11월 8~10일

> 내 몸은 당신을 미친듯이 원해요. 당신이 내일 오지 않는다면 당신을 어떻게 기다릴 수 있을지 모르겠어요. 당신의 몸도 내가 당신을 원하는 만큼 나를 원하는지 궁금합니다. 키스, 축축함, 녹아내림, 너무 꽉 안겨서 고통스러운 나.—나의 필살기, 애교와 투쟁._오키프, 1922년 5월 16일

그러나 영원히 행복할 것 같았던 결혼생활은 모순투성이에 소유욕 강한 스티글리츠의 배신으로 파국을 맞았고, 그녀는 평생 치유할 수 없는 상처를 입었다.

사막에서 다시 꽃피우다

스티글리츠는 자신의 딸보다도 무려 일곱 살이나 더 어린 스물한 살의 기혼자 도러시 노먼과 불륜을 저지른다. 오키프는 1933년까지 비탄에 젖어 스티글리츠와 노먼의 공개적이고 노골적인 연애 행각을 지켜봐야 했다. 부유했던 노먼은 스티글리츠가 운영하던 화랑에 자금을 댔고, 스티글리츠는 자신을 숭배하는 노먼의 누드 사진을 수없이 찍어댔다.

오키프는 극도의 신경쇠약으로 병원 치료를 위해 요양차 떠났던 뉴멕시코에 두 달간 머물며 새로운 안식처를 찾는다. 화가로서 누렸던 명성과 뉴욕의 화려함을 뒤로하고 오키프는 사막으로 향했다. 당시 그녀의 몸과 마음은 사막보다 더 황폐하고 건조했다.

파괴를 향한 스티글리츠의 힘은 창조의 힘만큼이나 강력했다. 극과 극은 통하는 법. 나는 그 둘을 모두 경험했고, 살아남았다. 살아남았을 때 비로소 그를 넘어설 수 있었다.

텍사스와 뉴멕시코를 왕래하며 작업의 영감을 얻었던 오키프는 스티글리츠가 죽은 지 3년 후, 뉴멕시코 사막 위 민둥산으로 영원히 은둔한다. 아메리카 원주민들이 '햇살이 춤추는 땅'이라고 부르는 해발 2135미터 고원지대 산타페였다.

지도가 없는 땅, 사막의 주인은 바람이다. 사막을 건널 수

있는 것은 바람뿐이고, 끝없이 이어지는 저 모래 산맥의 굴곡들도 바람이 남긴 선이다. 부옇게 허무를 실어나르는 바람은 사막의 모든 고난을 오직 가벼움으로 감당한다. 사막에는 낮의 뜨거움과 밤의 서늘함, 사상누각의 허무함이 공존한다. 오키프는 허무를 돌파하는 생존의 힘을 사막에서 발견했다. 사막의 바람을 견디고 살아남은 닳고 닳은 존재들에게서 그녀는 대도시에서는 느껴보지 못한 영혼의 안온함을 느꼈다. 바람에 떠밀려 다니는 모래 입자들 사이로 그녀가 쌓아온 인연들, 젊은 날의 정념들은 산산이 흩어져갔다.

오키프는 사막을 걸으며 찾아낸 동물의 뼈, 두개골, 조개껍데기, 맑은 하늘, 달, 별, 산을 확대해서 그리기 시작했다. 낮 동안 뜨겁게 달궈진 태양, 그 태양 볕에 의해 말끔히 육탈한 야생동물의 뼛조각들은 살 한 점, 수분 한 방울 허락하지 않았다. 그녀는 그 뼈들이 살아 있다고 느꼈고, 그녀가 아는 어떤 것보다도 아름답다고 생각했다.

내가 그리는 동물의 뼈는 죽음을 상징하지 않는다. 뼈는 구체적인 불멸의 상징이다.

골반뼈나 두개골은 만질 수 있는 견고한 것들이지만, 뼈의 구멍에서는 휑한 공허함이 느껴진다. 그 빈 구멍은 오키프에게 매우 중요하다. 유리창을 통해서 바깥세상을 보듯이 뼈 사이

로 드러난 푸른 구멍으로 하늘을 바라보기 때문이다. 오키프는 "그 파란 하늘은 모든 인간의 파괴가 끝난 후에도 언제나 거기에 있을 것"이라고 말한 바 있다.

예술평론가 랜들 그리핀은 오키프 그림의 뼈 구멍을 "세상을 보는 렌즈 또는 조리개"로 비유했다. 오키프 역시 "뼈의 구멍을 통해 본 것, 특히 하늘을 배경으로 태양 아래서 본 뼈를 지탱하는 파란색에 관심이 많았다"라고 했다. 오키프는 뼈와 뼈 사이의 구멍을 일종의 뷰파인더로 사용해 더 추상적인 세계로 자신의 그림을 밀고 나갔다. 땅과 하늘을 연결하는 뼈 구멍을 통해 본 그녀의 세상에서는 언제나 땅보다 하늘이 더 컸다. 다른 곳에서는 하늘이 세상의 지붕이지만, 이곳에서는 대지가 하늘의 밑바닥이었다.

동물의 뿔, 조개껍데기, 두개골처럼 작은 것들을 화면에 압도적으로 가득 채우고, 광대한 배경은 줌아웃으로 작게 만들어 전경과 대비시키는 작업을 이어간 오키프는 현미경과 망원경을 자유자재로 사용해서 자연의 광활함과 경이로움의 크기를 적절하게 조율했다. 오키프는 새로운 풍경을 창조하기보다는 풍경을 새롭게 편집했다. 1931년 그린 「소의 두개골, 빨강, 하양, 그리고 파랑」은 매우 인상적인 작품이다. 미국적인 풍경이 무엇일까 고민하다, 전국을 여행하며 남은 인상이란 마치 해골처럼 보이는 말과 부서진 사륜 짐마차가 입구에 놓인 황폐한 집이었다는 것이다. 그 무렵부터 오키프는 동물의 해골을 그렸다.

조지아 오키프

조지아 오키프, 「골반뼈 II」, 캔버스에 유채, 101.6×76.2cm, 1944년,
메트로폴리탄미술관, 뉴욕

그녀는 소떼가 득시글거리던 시골에 대한 어린 시절 기억도 소환했다. 그녀는 이런 말을 남긴다.

어떤 의미에서 소 두개골은 미국적인 풍경에 관한 나의 농담이다.

보통 바닥에 놓이는 뼈와는 다르게 오키프의 그림 속 뼈는 허공에 떠 있어 생경함을 준다. 때로는 소의 두개골에 장미를 배치하기도 했다. 이는 뉴멕시코에 이주해 살던 사람들이 장례식에서 동물 뼈와 인공 꽃을 사용하는 풍습에서 영감을 받은 것이다. 죽은 자의 영혼을 위로하고 죽음 이후의 부활을 기원하는 의미가 담겨 있다.

꽃과 두개골이라는 의외의 배치는 르네 마그리트의 초현실주의 작품을 떠올리게도 한다. 오키프는 초현실주의 흐름에 실질적으로 개입하지는 않았지만, 후기 오키프의 뼈 작품들은 사실상 초현실적인 모습을 띤다. 살바도르 달리, 호안 미로, 마그리트 같은 유럽의 초현실주의자들은 모두 생물의 형상과 절단된 신체, 심지어 뼈가 드러난 풍경을 그리기도 했다.

오키프의 뼈 그림 역시 뉴멕시코의 실제 풍경과 상상력의 혼합물이다. 오키프는 거기에 라틴아메리카계와 인디언의 강인한 정신을 결합했고, 동물들의 뼈로 가득 채운 자연 풍광에다 그녀의 꿈 같은 요소들을 투영시키는 데 온 힘을 기울였다.

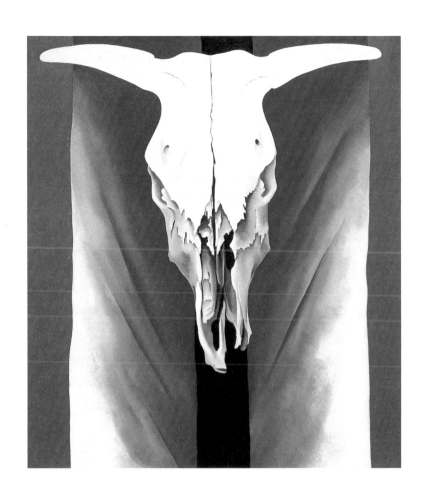

조지아 오키프, 「소의 두개골, 빨강, 하양, 그리고 파랑」, 캔버스에 유채,
101.3×91.1cm, 1931년, 메트로폴리탄미술관, 뉴욕

조지아 오키프, 「여름날」, 캔버스에 유채, 91.8×76.5cm, 1936년, 휘트니미술관, 뉴욕

폭풍우를 몰고 오는 구름을 배경으로 한 흰 접시꽃이 매달려 있는 숫양의 머리라든지, 공중에 떠 있는 해골과 붉은 언덕 등은 매우 초현실주의적이다. 이 작품을 두고 멈퍼드는 "오키프는 주제와 사물의 병치를 초현실주의자들보다 더 예상치 못한 방식으로 표현한다. 하지만 그녀는 그것들을 어떤 의미에서는 필연적이고, 자연스럽고, 수수하고, 아름답게 보이도록 한다"라고 평했다.

오키프의 힘, 해방, 자유

오키프가 확대한 꽃 그림을 그리기 시작한 것은 1924년, 자신의 꽃들을 심으면서부터다. 그녀는 수많은 부분이 하나의 단순한 전체를 구성하고 있다는 사실을 꽃들을 그리며 깨달았다.

푸른 숲으로 둘러싸인 동부의 레이크조지에서 그림을 그리던 시절, 그녀는 정원 가꾸기와 과일 수확에 특히 관심이 많았다. 칸나와 피튜니아, 양귀비, 백합 등의 꽃과 나뭇잎들을 즐겨 그렸다.

오키프는 흙에 대한 친밀감을 특히 강조하는데, 이는 카렐 차페크가 말한 "진정한 정원사는 꽃을 가꾸는 사람이 아니라, 흙을 가꾸는 사람"이라는 대목을 연상시킨다. 정원의 방문자는 꽃과 열매를 보지만, 정원사는 자신의 발아래, 예민하고 까다롭고 도무지 알 수 없는 땅과 끊임없이 씨름해야 한다는 것이다.

땅은 오줌이나 똥같이 사람이 추하다고 생각한 것일수록 더 귀하게 받아들여 생명을 틔워낸다. 꽃은 그 땅을 자리 삼아 움트는 생명이다.

오키프는 사막에서도 정원을 일구고 꽃을 피웠다. 사막에 나뒹구는 두개골, 조개껍데기도 그녀가 발견한 사막의 꽃이나 다름없다. 그 꽃을 피우기 위해 자신의 땅과 끊임없이 투쟁했을 것이다. 그녀의 모습은 더는 스티글리츠의 초상 사진에 등장하는 관능적이면서도 우수에 젖은 나체의 오키프가 아니었다. 대신 까맣게 그을린 피부와 검은 카우보이모자를 쓰고 어도비 벽에 기대어 있거나 청바지를 입고 소뼈들을 끌며 사막을 가로지르는 모습이었다.

매일 아침 오키프는 태양과 함께 일어나 그림의 재료를 찾아 사막으로 나갔다. 태양이 강렬해지는 11시경. 모든 풍경이 빛의 세례를 받아 신비롭게 보이기 시작하면, 그녀는 사막에서 본 기억들을 작업실로 데려와 그림을 그렸다. 광활한 허무를 조개껍데기에서, 영원의 불멸을 하얗게 탈색된 동물 뼈에서 보았다.

그 뼈들은 텅 비어 있고, 누구의 손길도 닿지 않은 사막에서도 끈질기게 살아 있는 그 무언가의 한가운데를 날카롭게 절단해버리는 듯한 느낌을 준다. 그건 정말 아름답지만 가혹하다.

조지아 오키프

오키프는 사막에 나뒹구는 하찮은 것들, 평범한 것들, 작은 것들, 버려진 것들을 크게 그렸다. 사람들은 그것을 추상이라고 했고, 그녀는 "그저 본 것을 그렸을 뿐"이라고 했다. 오키프의 예술은 신령이 깃든 특정한 토양과 현실의 풍경에 기반을 둔 것으로, 그녀는 자신의 작품을 "터무니없을 정도로 현실적"이라고 표현했다. 그녀는 추상주의든 사실주의든 개의치 않고 그리고 싶은 대로 그렸다. 그녀의 지도를 바라는 많은 화가들로부터 조언을 요청받을 때마다 대답은 간단했다. 마음대로 그릴 것.

나는 한 번도 다른 사람들의 생각에 신경쓰지 않았다. 만약 내가 사람들의 조언을 따랐다면 가망이 없었을 것이다.

관념적 추상이나 상징 같은 것은 오키프의 관심사가 아니었다. 그녀는 "미술 이론도 내세울 게 없다"라고 잘라 말했으며 조각가 콘스탄틴 브랑쿠시는 이를 두고 "오키프에게는 유럽의 모방이 없다. 오키프가 휘두르는 매력은 힘, 해방, 자유다"라고 평했다.

화가의 마지막 여정은 탈속과 구도로 이어졌지만, 끝까지 사랑만은 포기하지 않았나보다. 1986년, 98년의 삶을 마무리할 때까지 13년 동안 무려 58세 연하인 조교 존 해밀턴과 긴밀한 관계를 형성하며 세간을 떠들썩하게 했다. 세상 사람들의 입방아는 그들의 우정을 더욱 공고하게 했다.

해밀턴의 지지가 없었다면 오키프는 뉴멕시코에서의 마지막 10년을 버틸 수 없었을 것이다. 오키프는 일본 전통 정원과 도자기에 조예가 깊은 해밀턴에게 깊은 매력을 느꼈다. 둘 다 미적인 것에 강하게 끌렸고, 자기만의 세상을 만드는 일에 무한한 즐거움을 느꼈다. 오키프는 구순에 접어들어 시력을 잃기 시작하자, 해밀턴에게 점토로 도자기 빚는 법을 배우기도 한다. 해밀턴은 한 인터뷰에서 "동년배 간의 우정도 이해하지 못하는 사람들이 노인과 젊은이의 우정을 이해할 리 없다. 유명인과의 관계는 더더욱 이해 못 하겠지"라고 말했다. 오키프는 사후 모든 재산을 해밀턴에게 상속한다는 내용에 서명했는데 유족들의 반발로 법정 소송으로까지 이어진다. 해밀턴은 승소했지만, 상속을 포기했다.

오키프는 "관심받지 못할 때가 가장 자유롭다"라고 말하고는 했다. 사막으로 은둔하며 깨달은 것이다. 말년에는 "나는 나의 역사, 나의 신화가 지겹다"라고도 했다. 그녀 말년의 삶과 예술은 살 한 점, 물 한 방울 남기지 않는 사막의 뼈를 닮았다. 그녀가 살던 집은 군더더기와 장식이 완전히 배제된 직사각형과 정사각형으로 구성된 그야말로 미니멀리즘의 표본 같았다. 심지어 자신이 죽으면 장례식도 치르지 말고 추모식도 거행하지 말라고 생전에 당부했다. 말기 작품은 한 줄의 선으로 압축되기도 했다.

죽음을 앞둔 오키프의 인터뷰는 퍽 인상적이다.

조지아 오키프

사실 나는 운이 좋았다. 스티글리츠는 내가 나의 길을 찾으려고 애쓸 때 바로 그 미술세계에서 가장 흥미로운 권력의 중심이었고, 그가 나에게 관심을 가졌다는 것도 내게는 정말 좋은 일이었다. (……) 종종 나는 내가 훨씬 더 나은 화가가 될 수도 있었지만, 인정은 훨씬 덜 받았을 수도 있었겠다는 생각이 든다. (……) 그림에 대한 구상이 떠올랐을 때 그게 얼마나 평범한 일인가 생각하고는 한다 (……) 하지만 누군가에게는 그것이 평범하게 보이지 않을 수도 있겠다는 걸 깨달았다.

어둠이 깊을수록 별은 더욱 빛나고, 인간이라는 존재는 깨달음이 깊을수록 더욱 평범해진다. 꽃과 사막의 화가 조지아 오키프. '20세기 미국 모더니즘 미술을 대표하는 화가 오키프'라는 수식어보다 '평범한 수도승 오키프'가 그녀에게 더 잘 어울리는 것은 아닐까.

색채의 황홀, 그 너머의 것들

마리 로랑생

Marie Laurencin, 1883~1956

마리 로랑생의 색채감은 단연 매혹적이다. 파스텔톤의 중간색을 배힙하어 어싱의 부드러움과 관능성을 부각했다. 복숭앗빛이 감도는 갸름한 얼굴과 자연스럽게 흐르는 몸의 선, 크고 검은 눈동자를 가진 여인들은 어쩐지 다른 세상의 생명체처럼 신비롭다. 형태는 윤곽선이 없고, 질감은 엷게 칠한 수채화처럼 온화하다. 이러한 우아함과는 대조적으로 그녀의 삶은 거칠었다. 로랑생 작품의 황홀한 색채 너머에는 불안정한 출생과 가정환경, 시인 아폴리네르와의 이별, 남편과의 이혼, 두 번의 전쟁 등 그녀의 순탄치 않은 삶이 녹아 있다.

몽마르트르의 뮤즈

20세기 초, 파리의 몽마르트르는 아방가르드 예술가들의 안식처였다. 왕성한 창작열과 새로운 정신을 갈구하던 유럽의 배고픈 예술가들이 파리로 몰려들었다. 분지지형인 파리에서 표고 128미터로 가장 높은 이 지역은 허름한 집과 구불구불한 골목길, 길고 좁은 계단이 있는 달동네 같은 곳이라 당시에는 집값이 비교적 싼 편이었다고 한다. 그래서인지 가난한 화가와 시인, 작가들이 어울려 예술을 논하고 연애도 하고 향락을 즐기는 파리의 별천지 같은 곳으로 자리잡았다. 지금까지도 이곳은 소극장, 카바레, 재즈클럽 등이 즐비하다.

　　스페인에서 건너온 촌뜨기 피카소도 비교적 무명 시절인 '장밋빛 시대Rose Period'를 이곳 몽마르트르에서 보냈다. 당시 빨래터로 쓰이던 허름한 배 모양의 판잣집, '세탁선Bateau-Lavoir'이

라 불리던 그의 아틀리에는 지금은 전설이 된 많은 예술가들이 모이는 아지트였다. 마티스와 폴 세잔, 기욤 아폴리네르와 장 콕토, 그리고 앙드레 지드가 드나들던 그곳은 가난한 예술가들에게는 풍요로운 영혼의 양식을 채우는 곳이었다. 오늘날 미술사를 뒤집은 세기의 작품, 피카소의 「아비뇽의 여인들」도 이곳에서 태어났다. 이곳을 입체주의의 성지라 부르는 이유다. 「아비뇽의 여인들」은 전통적인 형태나 원근법과의 단절을 선언한 현대미술의 신호탄이라고 평가받는다.

그곳을 드나들던 화가 중 유일한 여성 화가가 있었다. 바로 마리 로랑생이다. 그녀는 20세기 초, 남성 예술가들의 틈바구니에서 존재감을 과시하던 독보적인 여성 화가이자 몽마르트르의 뮤즈였다. 그녀는 야수주의, 입체주의, 다다이즘과 같은 현대미술의 태동기에 자신만의 독특한 작품세계를 치열하게 탐색했다. 달콤하고 부드러운 로랑생의 화풍은 야수주의의 강렬한 원색과 입체주의의 분할적 직선과는 사뭇 대조되는 아름다움이었다. 깨진 유리 파편처럼 날카롭게 공간을 가르는 입체주의는 로랑생의 감성과는 맞지 않았다. 로랑생은 오히려 파스텔 색조의 감미롭고 황홀한 색채로 양차 세계대전으로 이어지던 광란의 시대, 전쟁의 상처로 얼룩진 마음을 껴안았다.

로랑생은 우리에게도 익숙한 「잊힌 여인」을 쓴 시인이기도 하다. 세상에서 가장 슬픈 여인은 버림받은 여인도, 죽은 여인도 아닌, 잊힌 여인이라는 말이 그녀의 시에서 비롯되었다.

마리 로랑생

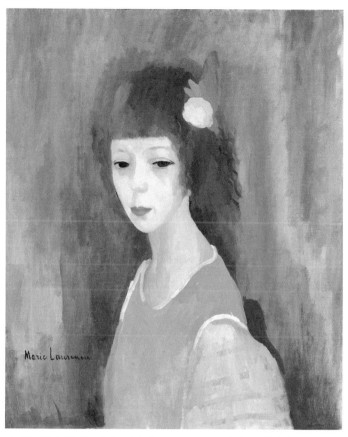

마리 로랑생, 「자화상」, 캔버스에 유채, 65×54cm, 1924년, 마리로랑생미술관, 도쿄

지루하다기보다 슬퍼요

슬프다기보다 불행해요

불행하다기보다 병들었어요

병들었다기보다 버림받았어요

버림받았다기보다 나 홀로예요

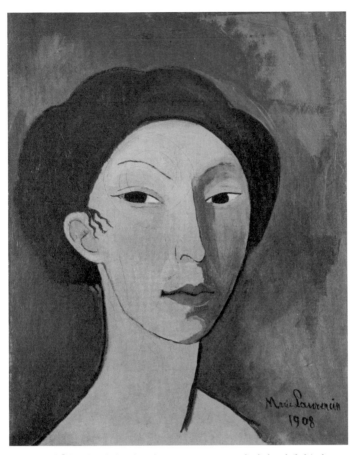

마리 로랑생, 「자화상」, 캔버스에 유채, 41.4×33.4cm, 1908년, 마리로랑생미술관, 도쿄

나 홀로라기보다 쫓겨났어요

쫓겨났다기보다 죽었어요

죽었다기보다 잊혔어요.

그러나 몽마르트르의 대표적인 여성 화가로서 자리매김했

던 그녀는 파리에서조차 한동안 '잊힌 여인'이 되었다. 로랑생은 당시 입체주의 미술가들과 어깨를 나란히 하며 여러 번 전시를 열었고, 상류사회의 초상화 주문이 잇따르며 경제적 여유까지 누려본 화가였다. 또한 보헤미안과 부르주아의 삶을 동시에 경험한 보기 드문 여성 예술가였다. 그러나 그녀의 존재는 그녀의 시처럼 피카소, 마티스, 브라크, 콕토, 아폴리네르의 이름 아래 묻혀버렸다. 그러다가 그녀의 그림이 프랑스가 아닌 일본에서 알려지기 시작했다. 그녀가 독일인 남편과 결혼한 뒤 스페인에 머물던 때인 1915년에 일본의 시인 호리구치 다이가쿠와 만나게 된 것이 인연의 시작이었다. 다이가쿠는 로랑생이 쓴 시를 포함해서 프랑스어로 된 시들을 일본어로 번역해 시집을 간행했다. 일본인 소설가 시와노 히사오도 아폴리네르와 로랑생의 사랑을 그린 소설을 출간했다.

그녀에 관한 연구와 컬렉션의 열기 속에서 600점의 로랑생 작품을 소장한 한 일본인 컬렉터가 주춧돌이 되어 1983년 마리 로랑생 탄생 100주년을 기념해 일본 도쿄에 마리로랑생미술관이 건립되면서 그녀의 독특한 예술세계가 재조명되었다. '잊힌 여인'에서 '잊지 못할 여인'으로 거듭난 것이다.

야수주의와 입체주의 사이

로랑생은 도자기에 그림을 그리는 수업을 받다가 입체주의의

창시자인 조르주 브라크의 눈에 띄어 본격적으로 화가의 길로 들어섰다. 브라크는 그녀를 입체주의의 대가 피카소에게 소개한다. 로랑생은 피카소의 아틀리에를 드나들며 아폴리네르, 콕토, 모딜리아니, 지드, 알베르 카뮈와 같은 모더니즘 예술을 개척한 당대 거장들과 교유했다. 어릴 적 배운 고전적인 화법, 당시 유행하던 인상주의와 아르누보 스타일, 일본의 우키요에 등으로부터도 영향을 받았지만 급진적 예술운동을 개척하던 아방가르드 예술가들과의 만남은 그녀에게 엄청난 예술적 자양분을 흡수하게 하는 계기가 되었으며, 자신만의 화풍을 모색하는 데 지렛대 역할을 했다.

로랑생의 초기 그림은 입체주의의 영향에서 벗어날 수 없었다. 그녀만의 부드러운 색채가 나오기 전에는 검은색, 흰색, 노란색, 붉은색 등 강한 색채를 사용했는데, 이는 입체주의의 성향을 반영한 것이다. 당시 로랑생의 작품을 본 피카소는 "도무지 그림에 재능이 보이지 않는다"라고 비난했고, 그녀를 '입체주의 소녀'라고 부르며 조롱했다. 그녀와 오랜 우정을 나누던 시인 콕토조차 그녀를 두고 "입체주의와 야수주의 사이의 덫에 걸린 어린 암사슴"이라고 불렀다. 그러나 로랑생은 주변의 평가나 손가락질이 쳐놓은 덫에 갇히지 않았다.

나의 위대한 동료들 마티스, 피카소, 브라크, 그들이 나를 사랑할 수 없다면 내가 그들을 사랑할 것입니다. (……)

마리 로랑생

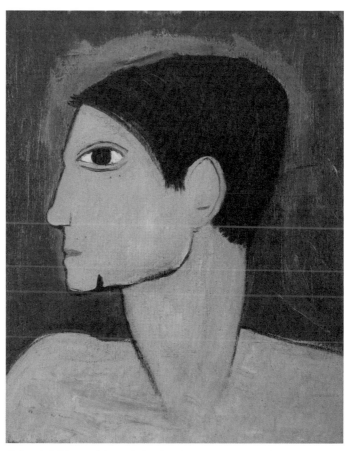

마리 로랑생, 「파블로 피카소」, 캔버스에 유채, 41.4×33.3cm, 1908년,
마리로랑생미술관, 도쿄

나는 입체주의 화가가 결코 될 수 없습니다. 왜냐하면 나
는 결코 그들이 될 수 없기 때문입니다.

남성 입체주의 화가들이 기하학적인 직선을 강조할 때, 로

랑생은 부드러운 곡선과 색감으로 자신의 화풍을 밀고 나갔다. 아수주의가 즐겨 쓰던 노란색과 붉은색의 강렬한 대비는 그녀의 그림에서 점점 사라져가고, 초기 그림에서 자주 보이던 검은색과 흰색의 대비와 굵은 윤곽선도 점차 희미해졌다. 대신 담회색, 담홍, 담청색 등 부드럽게 녹아드는 감미로운 중간 색채와 유려한 곡선의 미를 한껏 살려나갔다. 당시 유행하던 지나친 관념적 주지주의를 지양하고, 대신 여성과 동물, 꽃, 음악을 주제로 삼으며 여성 특유의 섬세한 본능과 관능에 의지했다. 나아가 다재다능한 예술가로서 순수예술의 지평을 적극적으로 확장했다. 그녀는 시인이었고, 발레 무대와 의상을 디자인한 디자이너였으며, 책 삽화 작업에도 열성을 보인 일러스트레이터였다. 다른 장르와 다양한 협업을 시도한 소위 융복합 예술가였던 셈이다.

아폴리네르와의 운명적 사랑

프랑스의 시인이자 평론가인 기욤 아폴리네르는 피카소의 소개로 마리 로랑생을 만났다. 피카소의 절친이었던 아폴리네르는 20세기 초 전위미술 이론가로도 큰 역할을 했다. "아폴리네르, 어제 자네 부인을 만났다네." 피카소는 아폴리네르가 로랑생과 사랑에 빠질 것이라고 직감하고, 아폴리네르에게 이렇게 농담을 던졌다. 피카소의 예언대로 둘은 곧 서로에게 반한다.

아폴리네르는 시칠리아인 퇴역 장교 아버지와 폴란드 귀족 어머니의 비밀 연애중에 태어났고, 로랑생은 귀족 출신 아버지와 하녀로 일했던 어머니 사이에서 태어났다. 금지된 사랑으로 태어난 사생아라는 공통점을 지녔던 두 사람은 서로를 깊이 이해하고 사랑하게 된다.

회화 같은 시를 썼던 시인 아폴리네르와 그의 시어처럼 담백한 그림을 그렸던 화가 로랑생. 두 청춘 남녀는 5년간 불같은 사랑을 이어갔다. 아폴리네르가 "이보다 더 그녀를 사랑할 수는 없다"라고 고백했을 만큼 둘은 연인이자 서로의 예술적 동지였다. 그들의 뜨거운 사랑은 서로에게 잠재된 예술적 재능을 만개시켰다.

아폴리네르에게는 미술사가 여러 가지로 빚을 지고 있다고 해도 과언이 아니다. '초현실주의'라는 말은 1917년 그가 발표한 희곡『티레시아스의 유방』에서 처음 사용한 용어이며, '입체주의' 역시 1911년 열린 앵데팡당전의 카탈로그에서 그가 처음 명명한 용어다. 그는 '캘리그램calligramme'의 창시자로도 잘 알려져 있다. 라틴어로 '아름답다'를 뜻하는 캘리calli와 '글자'를 뜻하는 그램gramme을 결합해 '아름다운 상형 그림'이라는 새로운 장르를 만든 것이다. 시와 시각예술의 뒤섞임이었다.

혁신적 이념으로 20세기 모더니즘 예술을 추동했던 이론가이자 예술가 아폴리네르. 그는 연인인 로랑생에게도 "우리 시대에 여자들의 재능이 드디어 문학과 예술에서도 꽃피었다.

대표적인 사례가 마리 로랑생이다"라며 아낌없는 찬사를 보냈다. 나아가서는 "자연에 대한 주의깊은 관찰"을 통해서 "인간의 순수한 곡선의 아름다움과 우아한 율동"을 발견했으며, "완전한 여성적 미학"을 구현했다고 그녀를 극찬했다.

그녀는 구성도, 색상도, 데생도 다른 것을 모방하지 않았다. 그녀의 작품세계는 르네상스, 혹은 여타의 감정과도 유사성이 없는 독창적인 세계다.

그에게 로랑생은 '작은 태양'이었다. 그를 향한 로랑생의 지극한 사랑도 그에 못지않았다. 그녀가 1908~9년에 그린 「예술가 그룹」과 「아폴리네르와 친구들」은 아주 흥미로운 작품이다. 그림 속 아폴리네르는 피카소와 같은 당대 거물급 예술가들을 주변부로 밀치고 중앙에 주인공으로 등장한다. 로랑생은 아폴리네르의 연인으로 그의 곁 혹은 뒤를 지키고 있다.

「예술가 그룹」에 나오는 왼쪽 인물은 피카소이고 오른쪽은 피카소의 모델이자 첫 연인 페르낭드 올리비에다. 피카소와 올리비에가 중앙에 자리한 아폴리네르와 로랑생 부부를 위한 들러리처럼 배치되어 있다. 그림을 보고 있으면 로랑생의 당돌함에 웃음이 나온다. 경계인으로 겉돌던 자신을 파리 예술계의 중심부로 끌어들인 아폴리네르에 대한 존경과 찬사의 표현이었을까? 아니면 자신을 조롱한 피카소에 대해 유쾌한 복수라도

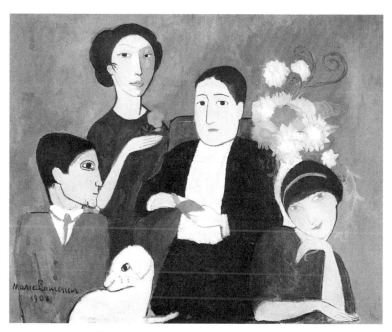

마리 로랑생, 「예술가 그룹」, 캔버스에 유채, 65.1×81cm, 1908년, 볼티모어미술관, 볼티모어

하고 싶은 심정이었을까? 피카소가 비교적 무명이었던 점을 고려한다 해도 로랑생이 그의 연인인 아폴리네르를 얼마나 높게 평가했는지 짐작할 수 있는 그림이다.

그러나 두 사람은 각자의 독자적인 예술세계가 뚜렷했고, 이 때문에 논쟁도 잦았다. 그러던 1911년, 아폴리네르가 루브르 박물관의 「모나리자」 도난 사건에 억울하게 연루된다. 결국 무혐의로 풀려나지만 아슬아슬하던 두 사람의 관계는 안타깝게도 이 사건을 계기로 막을 내린다. 이듬해 로랑생은 독일 귀족

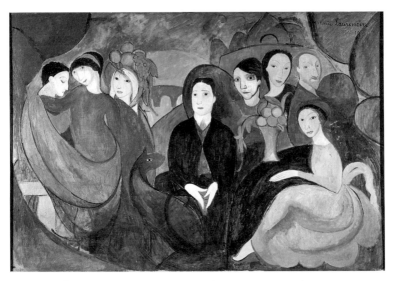

마리 로랑생, 「아폴리네르와 친구들」, 캔버스에 유채, 130×194cm, 1909년,
퐁피두센터, 파리

출신 화가와 결혼하고, 아폴리네르는 실연의 아픔과 상실감을
담은 시 「미라보 다리」를 발표한다. 이 시는 그다음날 해뜰 무렵
집으로 돌아가다 추억이 깃든 센강을 지나면서 지은 시로 알려
져 있다. 이 시로 인해 미라보 다리는 프랑스 파리 시내를 관통
해 흐르는 37개의 다리 중에서 가장 유명한 다리가 되었다. 그
는 미라보 다리를 보며 떠나간 사랑을 이렇게 노래한다.

미라보 다리 아래 센강이 흐른다
우리 사랑을 나는 다시
되새겨야만 하는가

마리 로랑생

기쁨은 언제나 슬픔 뒤에 왔었지

(······)

사랑은 가버린다 흐르는 이 물처럼

사랑은 가버린다

이처럼 삶은 느린 것이며

이처럼 희망은 난폭한 것인가

(······)

밤이 와도 종이 울려도

세월은 가고 나는 남는다

핑크 레이디

나를 열광시키는 것은 오직 그림이다. 그림만이 나를 괴롭히는 진정한 가치다.

제1차세계대전이 터지기 전 독일인과 결혼한 탓에 전쟁중 로랑생은 프랑스 국외를 떠돌아야 했다. 종전 후 남편과 이혼한 후에야 프랑스로 돌아올 수 있었던 로랑생. 비록 이전에 쌓은 명성과 부는 모두 잃어버렸지만 독자적인 화풍을 열정적으로 탐색하며 자신만의 스타일을 견고히 다진다.

「키스」는 로랑생의 대표작 중 하나다. 볼에 입맞춤하고 있

는 여인에게서 따스한 치유의 기운이 느껴진다. 남편과 보낸 스페인 망명 시절의 음울한 그림자를 대변하던 회색빛을 상당 부분 걷어내고, 그녀의 애칭인 '핑크 레이디'로 거듭나게 한 독창적인 화풍이 잘 드러난 작품이다. 동성애적 코드마저 느껴지는 이 그림에는 포용적이고 친밀한 관계를 지향하는 그녀의 감성이 잘 녹아 있다. 성징sexuality의 육감성보다는 감미로운 관능이랄까, 여성이 아니라면 그릴 수 없는 사랑스러운 분위기가 느껴진다. 거기에 그녀가 좋아하던 파란색을 효율적으로 써서 청초한 우아함을 더하기도 했다.

여성적인 모든 것에 나는 완벽한 편안함을 느낀다.

로랑생은 "왜 죽은 물고기나 양파, 맥주잔을 그려야 하지? 내게는 소녀의 모습이 훨씬 아름다운데"라고 말하고는 했다. 로랑생은 자신의 성정체성에 대해서 솔직했고 개방적이었다. 남자 예술가들과 폭넓은 친분을 이어갔지만, 동시에 여러 여자와 교감하며 동성애적 성향을 보였다. 여성에 대한 로랑생의 성적 취향은 그림에도 명확하게 반영된다.

로랑생의 개방적이고 보헤미안적인 기질은 따스함, 포용성, 부드러움과 섞여 그녀만의 스타일로 완성되었다. 아폴리네르는 이런 그녀를 두고 "대부분의 여성 미술가가 저지르기 쉬운 실수는 자신의 취향과 매력을 잃어버리면서까지 남성을 능

마리 로랑생

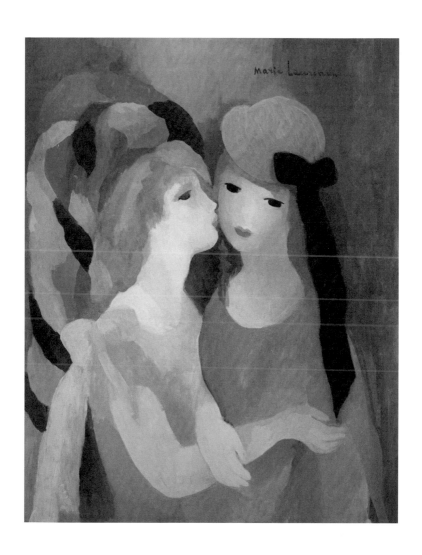

마리 로랑생, 「키스」, 캔버스에 유채, 81.2×65.1cm, 1927년경, 마리로랑생미술관, 도쿄

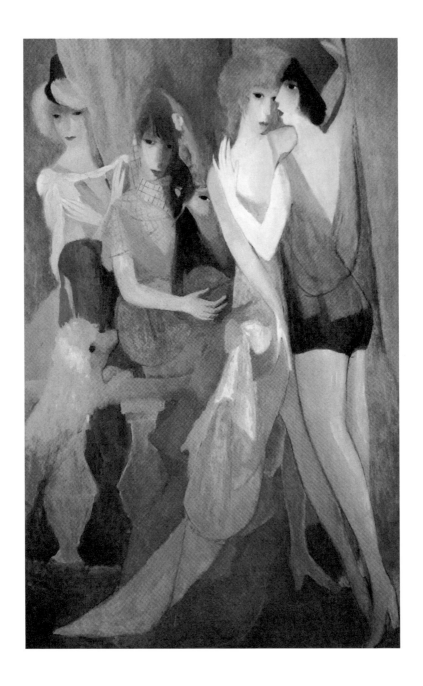

마리 로랑생, 「춤」, 캔버스에 유채, 147×92.4cm, 1919년, 마리로랑생미술관, 도쿄

가하려고 한다는 사실이다. 로랑생은 달랐다"라고 평하기도 했다. 물론 아폴리네르의 이런 시각 역시 남성과는 다른 여성의 미학적 특성이나 순응적 태도를 요구한다는 점에서, 여전히 가부장적 전형성에서 크게 벗어나지 못하고 있다고도 볼 수 있다.

로랑생의 그림에서 볼 수 있는 가장 큰 특징은 단연 매혹적인 색채감각이다. 파스텔톤의 중간색을 배합하여 여성의 섬세한 관능성을 부각했다. 복숭앗빛이 감도는 갸름한 얼굴과 자연스럽게 흐르는 몸의 선, 크고 검은 눈동자를 가진 여인들은 어쩐지 다른 세상의 생명체처럼 신비롭다. 형태는 윤곽선 없이 부드럽고, 질감은 엷은 채색의 수채화처럼 온화하다.

제1·2차세계대전을 겪으며 본 야만성, 실연의 아픔과 사랑의 파국 속에서 로랑생은 여성의 부드러움이 세상을 구원한다고 믿었던 것일까. 그러나 화사하고 부드러운 여인들은 한결같이 그 이면에 저마다의 우수와 억제된 슬픔을 품고 있다. 미술평론가이자 작가인 주디 시카고는 "로랑생의 그림에는 여성의 기교와 향기로운 달콤함 뒤에 억제되고 억압된 분노를 말하는 슬픔의 아우라가 있다"라고 평했다.

로랑생의 그림을 지배하는 색채인 분홍은 색채 심리학에서 양육과 돌봄, 따뜻한 사랑을 표현한다. 역사적으로 분홍이 독립된 색이름을 가지게 된 것은 비교적 최근이다. 분홍 색소는 자연계에서 존재하지 않으며, 분홍은 원래 빨간색의 일부였고 비슷한 색조를 띠는 '로즈rose', 즉 장밋빛으로 인식되었다. 분홍

은 홀로 설 수 없는 색이다. 뜨거운 빨간색과 차가운 하얀색이 섞여야만 존재하는 중간색이기 때문이다. 뜨거움과 차가움의 두 색을 수용해야만 하는 색. 그래서인지 분홍은 포용과 타협의 미덕을 상징하기도 한다. 섬세하고 예민한 감정을 가진 색이지만, 동시에 사람의 마음을 부드럽게 만들어주는 생동감이 그 안에 있다는 점을 로랑생은 알고 있었던 것 같다.

사실, 분홍은 '여성성'을 상징한다는 이유로 여성들에게조차 한동안 외면당했던 색이다. 그런 이유였는지는 몰라도 로랑생은 페미니즘 예술을 재조명하던 연구자로부터도 오랫동안 소외되었다. 그러나 최근 그녀의 작품이 "여성의 부드러움으로 남성의 가부장적 전통을 전복시킨 새로운 형태의 예술"이라는 재평가를 받으며, 로랑생은 여성을 바라보는 남성의 관점이 주류를 이뤘던 서양미술사에서 여성의 성적 기호와 아름다움을 솔직하게 그린 화가라는 평가를 받고 있다.

샤넬이 거절한 그림

로랑생은 자화상뿐만 아니라 여성의 초상화도 즐겨 그렸다. 로랑생에게 "아름답게 단장한 여인은 그 자체로 위대한 예술작품"이었다. 그녀는 초상화 의뢰도 많이 받았는데, 탁월한 디자인 감각을 발휘하며 패션의 혁명가로 불린 코코 샤넬도 그 의뢰인 중 한 명이었다.

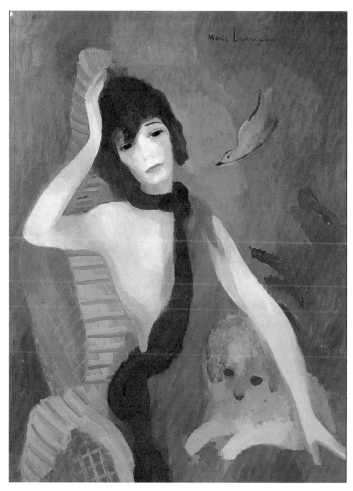

마리 로랑생, 「샤넬의 초상」, 캔버스에 유채, 92×73cm, 1923년, 오랑주리미술관, 파리

"유행은 사라져도 스타일은 영원하다"라는 말로 유명한 샤넬은 패션계의 영원한 스타일리스트였다. 주류에 휩쓸리지 않고 자신만의 스타일을 찾아가던 로랑생 역시 미술계의 스타

일리스트였지만 두 사람의 취향은 사뭇 달랐다.

샤넬은 깔끔하고 선이 분명하며 단색으로 단순미가 극대화된 패션을 선호한 반면, 로랑생은 핑크, 은회색, 블루, 퍼플 등 파스텔톤 컬러를 통해 인물의 부드러움을 부각했다. 샤넬이 여성을 위한 기능성 바지를 디자인해 코르셋으로부터 여성을 해방시켰다면, 장식을 좋아하던 로랑생은 여성의 초상화에 리본과 꽃을 즐겨 배치했다. 샤넬이 죽음을 상징하던 검은색을 모던함의 색으로 부활시켰다면, 로랑생은 유럽에서 19세기까지 남자아이를 상징하는 색이었던 '핑크'를 부드러운 색의 대명사로 재탄생시킨 주역이었다.

그러나 로랑생이 그린 샤넬의 초상화는 결국 샤넬의 선택을 받지 못했다. 샤넬은 초상화 속 자신이 실제 모습과 닮지 않았다는 이유로 로랑생의 초상화를 거부했고 작품 비용도 지불하지 않았다. "내가 그린 초상화는 나의 것이면서 다른 사람의 것"이라던 로랑생. 결국 샤넬의 초상화는 로랑생 자신을 위한 초상화가 되어버렸다. 이후 이 작품은 화상이자 컬렉터인 폴 기욤의 손에 들어갔다가 현재는 프랑스 오랑주리미술관의 중요 소장품이 되었다.

샤넬은 자신을 사교계를 휩쓴 야망 넘치고 성공한 여자로 그려주기를 바랐을 것이다. 패션의 혁명가에게 몽환적이고 애수에 찬 눈빛은 어울리지 않는다고 생각했던 것일까. 아니면 쓸쓸하면서도 우울한 기운이 감도는 그림 속 자신이 실은 자신과

너무 닮아서 싫었던 것일까. 사생아로 태어나 어린 시절 어머니를 잃고, 보육원에서 바느질을 배우며 자신의 꿈을 키웠던, 아픔을 간직한 예술가인 자신의 처지를 로랑생이 들춰냈다고 생각한 것일까? 로랑생이 그린 샤넬의 초상화는 샤넬에게 단순한 취향의 문제가 아니었다. 보이고 싶은 이미지와 보는 시선이 달랐던 두 사람의 생각 차이에서 비롯한 일이었다.

콘트라스트가 주는 우아함

로랑생은 자화상과 인물화를 주로 그렸다. 그녀의 인물화에는 소녀와 개, 암사슴, 말, 비둘기, 꽃, 악기 같은 오브제가 자주 등장한다. 후반부로 갈수록 더 자주 등장하는 진주나 리본 장식은 여인에게 우아함과 화려함을 더해준다. 그녀의 그림 속 여인에게서는 관능과 순수함이 동시에 느껴진다. 윤곽선을 거의 쓰지 않은 모호함, 신비감, 애수, 거기에 여리고 앳된 소녀의 풋풋함을 중첩했고 유채화이면서도 수채화같이 투명하고 절제된 색채를 구현했다.

이런 분위기를 잘 보여주는 그림이 「세 명의 젊은 여인」이다. 여성 인물들만 등장시켜 동성애적인 코드로 은밀한 사랑의 분위기를 연출했다. 이 작품은 그녀의 작품세계를 집대성한 것이라고 해도 과언이 아니다. 로랑생은 미술만큼이나 음악을 사랑했다. 다양한 음악가와 교류했고, 자신도 피아노와 오르간을

마리 로랑생, 「세 명의 젊은 여인」, 캔버스에 유채, 97.3×131cm, 1953년,
마리로랑생미술관, 도쿄

연주했다. 아폴리네르의 어머니에게서 물려받은 기타는 스페인
망명 시기와 독일에서 지낸 시절, 귀국한 후에도 늘 그녀와 함께
였다. 그런 사연이 깃든 기타를 그림 속 여인이 연주하고 있다.

　「우아한 무도회, 혹은 시골풍의 춤」 또한 여성들 간의 친밀
함을 잘 보여준다. 로랑생의 화집을 발간한 일본 작가 간바라
타이는 이 작품을 보고 "피카소 그림 속 아비뇽의 처녀들과 똑
같았다"라고 회고했다. 현대예술의 시발점이 된 「아비뇽의 여
인들」의 로랑생 버전인 셈이다. 피카소가 '나의 매춘골'이라 불
렀던 「아비뇽의 여인들」이 찬사와 악평을 동시에 받았던 시대

마리 로랑생

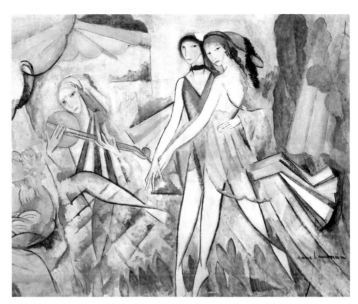

마리 로랑생, 「우아한 무도회, 혹은 시골풍의 춤」, 캔버스에 유채, 112×144cm, 1913년, 마리로랑생미술관, 도쿄

인 만큼, 당시 여성 동성애를 여성이 그렸다는 것은 이례적이었다. 로랑생의 그림 속 세 여인과 배경이 원근법에 구애되지 않고 화면을 가득 메우며 뒤섞여 있는 것도 피카소의 「아비뇽의 여인들」을 연상시킨다.

로랑생은 자신만의 백색으로 여인의 피부를 투명하게 표현했다. 이와는 대조되는 깊고 까만 눈동자는 몽환적인 느낌을 주면서도 텅 빈 슬픔을 느끼게 한다. 여기에는 로랑생의 불안정한 출생과 가정환경, 어머니의 통제, 연인 아폴리네르와의 이별, 첫 남편의 외도와 이혼, 두 번의 전쟁 등 그녀의 순탄치 않았

던 삶이 녹아 있다.

우아함은 콘트라스트의 미묘함에서 시작된다.

로랑생의 말이다. 그녀의 우아함은 '고슴도치의 우아함'을 닮은 것도 같다. '고슴도치의 우아함'은 프랑스의 철학자이자 작가인 뮈라셀 바르베리가 쓴 소설 제목이기도 하다. 그에 따르면 가시로 뒤덮여 있어서 딱딱하고 무감각하지만 고집스럽게 홀로 우아한 작은 짐승이 바로 고슴도치다. 우아함을 숨기고 가시를 드러내는 사람도, 혹은 우아한 가면을 쓰고 가시를 숨기는 사람도 있지만, 로랑생의 우아함은 거친 삶과 연하고 부드러운 그림의 대비에서 더 잘 드러난다는 생각이 든다.

일흔을 넘긴 어느 날, 로랑생에게도 죽음의 전령이 찾아든다. 1956년 6월 8일, 그녀는 심장 발작으로 숨을 거둔다. "하얀 드레스를 입혀주세요. 손에는 빨간 장미를, 가슴에는 나의 연인 아폴리네르의 편지를 올려주기를"이라는 그녀의 유언에 따라 그녀의 육체는 한 송이의 꽃, 한 다발의 편지와 함께 페르라셰즈 묘지에 묻혔다.

마리 로랑생

화려한 색, 화려한 설움의 자취

천경자

千鏡子, 1924~2015

천경자의 그림은 색으로 그린 아리랑이다. 그녀에게 그림은 남도 잡가의 한풀이 과정과 비슷하다. 종이 위에 구성진 질서를 만들어, '한'에 색을 입히고, 그 '색'을 겹겹이 쌓아올려가며, '한'의 응어리를 풀었다. 아리랑의 진정한 맛은 한의 '맺힘'에 있지 않고 '풂'에 있듯이, 그녀의 그림도 마찬가지로 무수한 빛깔의 슬픔과 신명을 그림을 통해 한바탕 화려하게 풀어낸다.

뱀, 설움과 저항의 자취

아린아. 나 시방 니랑 같이 뱀 스케치하러 가지만, 정 징그
러워서 영 못 그리고 돌아온다면, 붓대 놔버릴란다.

천경자는 먼 친척 어린아이를 대동하고 뱀집을 향하며 이
렇게 중얼거렸다. 그녀가 뱀을 그린 동기는 오직 '인생에 대한
저항'을 위해서였다. 살아서 죽을 것인가, 뱀을 그려서라도 살
아낼 것인가. 이런 심정으로 20대 천경자는 징그러운 뱀을 오직
붓 하나로 맞섰다.

광주역 근처, 지붕이 납작한 한옥 뱀집에 들어서면 푹 곤
닭곰탕 비슷한 냄새가 코를 찔렀다. 약탕에 들어간 뱀이 뭉근하
게 고아지는 냄새였다. 뱀집 주인은 친절하기도 해서 값나가는

뱀들을 꺼내와 '젊은 처자' 천경자가 스케치를 잘 할 수 있도록 뱀 목을 쥐어주고는 했다. 때로는 수십 마리의 독사와 꽃뱀을 작대기에 치렁치렁 걸어, 유리관에 넣고 뚜껑을 닫아 그녀에게 가져다주었다. 뱀들은 투명한 유리 상자 안에서 얽히고설키며 쉴새없이 꿈틀댔다. 이따금 독사는 성이 났는지 몸을 젓가락처럼 꼿꼿이 세워 스케치하던 그녀의 등골을 오싹하게 했다.

그녀는 독사부터 그리기 시작했다. 가장 궁금하고 확인하고 싶은 것도 독사의 눈이었다. 정신을 가다듬고 독사의 눈을 정면으로 쏘아보았다. 독사의 눈에서 독보다 권모술수를 일삼는 인간의 눈을 보았기 때문이다. "독사의 눈은 여느 뱀과는 달리, 진분홍색 바탕에 먹물로 십자를 그린 듯, 악한의 눈초리 그대로였다"라고 당시를 회상했다.

하얀 배때기와 시커먼 비늘의 뱀 등허리가 꿈틀거리면, 그녀는 느닷없는 공포와 징그러움에 치를 떨었다. 스물다섯 꽃다운 나이에 유부남을 사랑한 대가로 그녀에게 엉겨붙은 삶의 모순과 고통 앞에서 느낀 심정도 두려움과 징그러움이었다. 그녀는 뱀을 앞에 두고 그녀에게 닥친 가난의 공포와 배신의 수치스러움, 남자의 징그러움에 맞섰다.

「생태」를 완성한 때는 그녀의 나이 27세 되던 1951년이다. 전쟁을 겪고 난 세상은 어수선했다. 그녀는 불행한 결혼에 이어 목숨처럼 아끼던 여동생 옥희를 폐결핵으로 떠나보냈다. 더구나 가난으로 약도 제대로 쓰지 못한 채 죽어가는 아버지까지

천경자

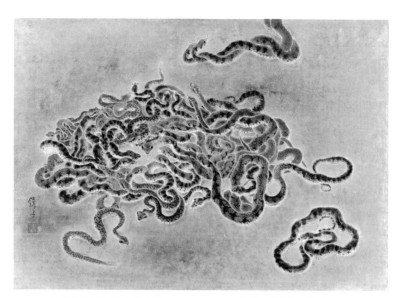

천경자, 「생태」, 한지에 채색, 87×51.5cm, 1951년, 서울시립미술관, 서울

지켜보며 세상에 대한 설움이 복받쳐 올라왔다. 뱀 두 마리로는 도무지 성이 차지 않았다. 수십 마리의 뱀 무더기라도 그려야 살아갈 용기가 날 것 같았다.

「생태」는 화가로서 천경자의 존재를 한국 미술계에 각인시킨 충격적인 작품이었다. 흔히 사람들이 공포감을 느끼는 대상인 뱀을, 그것도 젊은 여자가 그렸다는 이유로 화단에서 큰 화제가 되었던 이 작품은 아이러니하게도 그녀의 출세작이 되었다. 1952년, 「생태」가 전시된 부산 전시장은 이 작품을 보기 위해 모인 사람들로 장사진을 이루었다. 화가들이 주로 정물이나 풍경을 그리던 때에 뛰어난 묘사력과 조형성, 거기에 색채감

각까지 더해 완성한 이 뱀 작품은 '파격적'이었다.

「생태」에는 서른다섯 마리의 뱀이 우글거리고 있다. 처음에는 서른세 마리의 뱀을 그렸다가, 이후 오른쪽 위에 서로 뒤엉켜 사랑을 나누는 초록뱀 두 마리를 추가로 그려넣어 서른다섯 마리로 맞추었다고 한다. 엉켜 있는 한 쌍의 초록색 꽃뱀은 천경자와 그녀의 전 남편이다. 또 35라는 숫자는 그녀가 사랑했던 뱀띠 남편의 당시 나이를 상징한다. 일본 유학중에 만나 결혼한 남편이 행적도 없이 사라지고, 이후 이혼을 하며 맞닥뜨린 생의 괴멸 순간에 마주한 뱀이었다. 뱀은 그녀에게 '생의 돌파구'였다. '피나는 설움'이자 '무한한 저항의 자취'였다. 천경자는 이렇게 말한 바 있다.

> 징그럽고 무서운 뱀을 그림으로써 나는 생을 갈구했고, 그 속엔 저항과 뜨거운 열기가 공존하는 저력이 심리의 저변에 깔려 있었다.

뱀이 무섭고 징그럽기도 했지만, 천경자의 마음속에는 뱀에 대한 다양한 기억이 꿈틀거리고 있었다. 늦가을 어느 날, 들길을 거닐 때 뱀 한 마리가 발 옆을 스르르 지나가서 소스라치게 놀랐던 기억, 녹색 뱀을 허리띠인 줄 알고 만졌다가 세상을 떠난 친구 화자에 대한 슬픈 추억, 어릴 적 집 사립 문간에 도사리며 떼를 쓰던 능구렁이의 잔영, 참새를 먹느라 긴 몸뚱이를

꿈틀대던 지붕 위 뱀 두 마리의 잔상, 흰 나리꽃이 피어 있던 집에 나타난 붉은 뱀 한 마리의 자취. 화가 천경자는 내면 깊숙이 자리하던 이런 뱀의 기억들이 스멀스멀 기어나와 자신의 뱀을 완성하고 있음을 몸소 체험했다. 종이 위에서 뱀이 소리 없이 그녀를 애무하는 것 같았다.

그녀는 천생 예술가였다. 뱀의 서릿발 같은 찬 정기, 찬란한 무늬에서 천경자는 기묘한 아름다움을 느꼈다. 징그러움을 넘어선 슬픈 환상이랄까. 웬일인지 그녀는 "햇빛에 꽃 비늘을 반짝거리며 향기 물씬한 찔레꽃"을 날쌔게 스치던 뱀을 "아름다운 정경"으로 떠올렸다. 그녀가 갈망하던 원시적 욕망과 탐미적 아름다움을 뱀을 그리며 발견했던 것이다. "그러나저러나 뱀은 매력적인 동물이다"라는 고백까지 한 것을 보면, 천경자에게 뱀과의 인연은 매우 특별한 듯하다.

"얼마나 커다란 슬픔으로 태어났기에 저리도 징그러운 몸뚱어리냐"라던 시인 서정주는 「화사」라는 시에서 뱀을 "아름다운 배암"이라 불렀다. 서정주에게 깊은 영감을 준 프랑스 시인 샤를 보들레르의 시집 『악의 꽃』(1857)에도 뱀이 등장한다. 재미난 우연이다. 보들레르는 태어나고 자랄 때 세상의 조롱거리가 되었는데, 이 냉소의 기억을 감각적인 시로 형상화했다. 자신의 어머니로 환생하여 저주 섞인 한탄을 쏟은 시 「축복」의 일부는 이러하다.

아아! 이 조롱거리를 키우느니

차라리 독사를 한 무더기 낳을 것을

내 뱃속에 속죗거리를 잉태시킨

그 덧없는 쾌락의 밤이 저주스럽구나!

천경자의 그림 「생태」와 서정주의 시 「화사」, 보들레르의 『악의 꽃』은 모두 역설paradox의 아름다움이다. 『어린 왕자』(1943)를 쓴 생텍쥐페리가 말하지 않았던가? "역설은 참된 해석보다 사람의 마음을 끌고, 사람들은 역설을 더 좋아한다"라고. 있는 그대로의 해석은 단순하고 생기가 없어서 사람들에게 강한 인상을 줄 수 없다고 한다. 역시 '징그러운 아름다움'이라는 이 역설이야말로 천경자의 그림을 더 생기 있게 만드는 것이 아닐까 생각해본다.

천경자는 뱀을 그리며 애증이 촘촘히 직조된 뱀띠 남편에 대한 혐오의 허물을 벗을 수 있었다. 뱀이 전신의 허물을 벗는 행위는 생존을 위한 고통의 몸부림이다. 천경자는 훗날 기실 뱀 한 마리 한 마리가 다 나 '자신'이었다고 고백했다. 뱀이 허물을 벗지 못하면 비늘이 딱딱해져 그 안에 갇혀 죽듯, 자신도 뱀을 그리며 허물을 벗고, 새로운 자신이 되기를 갈망했으리라.

천경자는 고통의 멍에를 벗고자 했지만 때로는 온몸으로 그 멍에를 떠안지 않고서는 결코 벗어날 수 없음을 뱀을 그리며 깨달았다. 그녀가 그렇게 혐오하던 징그러움도 실은 자신 안

천경자, 「내 슬픈 전설의 22페이지」, 종이에 채색, 43.5×36cm, 1977년,
서울시립미술관, 서울

에서 똬리를 틀고 있었다. 에덴동산에서 이브를 홀려 슬픔과 쾌락, 고뇌를 맛보게 한 뱀의 모습도 실은 '자신'이었다. 어쩌면 우리 모두의 자화상일지 모른다. 그 자화상을 예술이라고 부를 수 있는 이유는 오직 진실에서 우러나오는 생존을 위한 치열함과 아름다움이 있기 때문일 것이다.

그것이 그녀가 그린 생태, 생명의 태態가 아니겠는가?

천경자의 한은 무슨 색일까

2009년쯤 천경자 작품으로 구성된 고급스러운 달력이 내게로 왔다. 만지면 물감이 묻어나올 것처럼 인쇄나 종이의 질감이 뛰어나 마치 원화 작품을 선물받은 듯한 기분이었다. 그래서인지 해를 넘기고도 그 달력을 버릴 수 없어 달력에 실린 열두 작품을 일일이 오려 모아뒀는데, 그중 「사월」을 사무실 책상 앞, 나무 문짝에 붙여두고 10년이라는 긴 시간을 함께했다. 의자에 몸을 기대고 앉아 잠시 눈을 들면, '사월'의 여인은 나와는 전혀 다른 세상을 바라보고 있었다. 곁눈질로 나와 눈맞춤을 하는 여인의 눈빛은 애처로우면서도 몽환적이었다. 나는 보랏빛 환상에 빠져 잠시나마 아늑한 편안함을 느꼈다. 마치 꽃 무리를 두른 머리카락 속에 파묻힌 저 호랑나비가 지친 나를 봄의 정원으로 데려다줄 것만 같았다.

늘어진 보랏빛 등꽃을 화관처럼 두르고 있는 여인, 「사월」

천경자, 「사월」, 종이에 채색, 26×40cm, 1974년, 서울시립미술관, 서울

은 천경자가 1974년에 아프리카를 여행하고 돌아온 뒤 그린 작품이다. 그림은 화사하고 신비롭지만 알 수 없는 슬픔이 배어 있다. 그 슬픔의 뿌리를 드러내는 것은 눈동자일 것이다. 눈은 열려 있지만 입은 굳게 닫혀 있다. 열린 동공 사이로 다양한 색의 감정들이 고였다가 흐른다. 여인의 분홍빛 입술은 하얗게 탈색되어 있다. 슬픔의 자취를 저렇게라도 다 지워버리고 싶었던 것일까? 그녀를 좀더 깊이 알고 난 후에야, 화가가 제 설움을 저 화려한 꽃 무리 속에 숨겨놓았음을 알았다.

(……) 그 속엔 내 슬픈 생애의 단면들이 숨쉬고 있어요.

화사한 보랏빛 행복과 꿈을 머금은 꽃, 상상의 나래를 펴
는 나비기 있지만 그 밑을 흐르는 것은 여인의 진한 한이
에요. 그래서 여인의 눈초리는 매섭기조차 하지요.

보랏빛 꽃은 천경자에게 유독 애환의 정서와 관련이 깊다.
등꽃뿐 아니라 보라색 라일락에 얽힌 사연도 애잔하다. 천경자
가 서울시 마포구 서교동에 터를 잡고 살던 시절, 두번째 남자
와 살던 집에는 라일락이 흐드러지게 피어 있었다. 라일락이 풍
성했던 좁은 뜨락을 그녀는 "보라색 그림이 내려앉은 듯"했다
고 회상한 바 있다. 라일락 향이 온 사방에 풍겨오던 어느 날, 둘
은 집 문제로 심하게 싸운다. 남자는 그날로 집을 나가서 다시
는 돌아오지 않았다. 쓸쓸히 돌아서기 전, 남자는 어디선가 코
끝으로 흘러든 라일락 향 때문인지 멈칫했다. 그리고 "아! 라일
락!" 이 한마디를 남기고 떠났다. 남자는 꽃을 무척이나 좋아했
고, 그중에서도 라일락을 특히 좋아했다.

시인 T. S. 엘리엇이 「황무지」에서 '4월은 가장 잔인한 달'
이라 노래한 것도 이 라일락 때문이었다. "4월은 가장 잔인한
달/ 죽은 땅에서 라일락을 키워내고/ 추억과 욕정을 뒤섞고/
잠든 뿌리를 봄비로 깨운다/ 겨울은 오히려 따뜻했다 (……)"
엘리엇은 라일락 향기를 맡다가 사랑을 잃어버린 사람에게는
4월의 봄이 그 찬란함만큼 더 잔인하다는 것을 깨달은 걸까? 이
름보다 향기를 먼저 기억한다는 라일락. 천경자의 사랑도 한때

는 라일락 꽃이었을 것이다. 어지러운 봄날, 라일락의 달콤한 보랏빛 향기였을 것이다.

사랑해서는 안 될 유부남, 그녀의 두번째 사랑은 이렇게 끝이 난다. 그 남자가 남기고 간 건 파나마모자와 버려도 될 내의, 이것이 전부였다. 그녀에게는 두번째 남자 사이에서 태어난 자식 둘, 첫번째 남자에게서 태어난 자식 둘, 총 네 명의 핏줄이 남았고, 오로지 그녀에게 생명 줄을 잇대고 있었다.

천경자의 보랏빛 환상은 이렇게 버티기 힘든 삶의 애환에서 태어났다. 그러니 기억의 눈에 비치는 세상이라도 아름다워야 하지 않겠는가.

오랜 시일을 괴로워했지만, 인생의 고통 하나를 겪어내니까 역시 신은 계신지, 선물 하나를 내려 내 그림을 밝게 해주었다.

천경자에게 '꽃'과 '한'은 서로 다른 길이 아니었다. 그녀가 가고 싶은 길이 '꽃길'이라면, 가야 하는 길은 '한의 길'이었다. '한'과 '꽃', 이 두 갈림길은 평행선으로 마주하다가 이내 서로의 끝이 운명처럼 맞닿았다. 결국 포개져 한 몸이 되었다.

천경자는 이렇게도 말했다. "진실로 한이 무엇인지, 좋은 것인지 슬픈 것인지, 나는 아직 모른다. 나에게서 사라진 그들의 영혼은 어디로 갔고, 내 영혼은 어디에서 와서 한평생 살다

죽으면 어디로 갈 것인지……" 그녀가 미처 다 알지 못한 '한'은 그림의 여백 같은 것이다. 그 여백은 꽃의 비밀이요, 화가의 비밀이다. 꽃은 자신의 비밀을 스스로 말하지 않는 법이니까.

꽃은 색채의 파티

어린 시절의 꽃에 대한 선연한 기억들도 그녀가 꽃을 자주 그린 이유다. 꽃을 좋아하던 할아버지 덕분에 천경자의 외가 초가집은 뜰 안 가득 늘 꽃이 피어 있었다. 그녀의 고향 고흥은 온화한 기후를 지녀서 지천이 꽃들로 가득했다.

눈여겨볼 점은 화가의 부친 천성욱이 한때 상여 가게와 단청을 했다는 사실이다. 상여의 오색찬란한 색과 단청의 화려한 고고함은 어쩐지 그녀의 꽃 그림과 닮았다. 꽃상여의 생명은 오방색 꽃에 있는데 이는 망자가 설움을 벗고 곱디고운 화려함을 입고 이승을 떠나기를 바라는 우리의 정서다. 이러한 점은 그녀의 꽃 그림의 정서와도 맥을 같이한다.

천경자의 여인들은 항상 머리에 화려한 화관을 쓰고 있는데, 이는 어릴 때 동네에서 보던 미친 여자들에게서 착상한 것이기도 하다. 천경자는 이 여인들이 '착하고 슬픈 병'에 걸렸다고 표현했다. 환상이 현실이 된 여자들은 머리에 늘 꽃을 꽂고 있었다. 천경자는 그들에게서 애잔한 아름다움을 느꼈다.

천경자, 「아열대 2」, 종이에 채색, 72×90cm, 1978년, 가나아트컬렉션, 서울

교활하고 타인에게 폭력적인 사람은 절대 미치지 않는다. 미쳤다는 것은 달리 말하면, 현실과 환상의 틈이 사라졌다는 것이다. 이 얼마나 슬픈 행복인가?

머리에 들꽃을 얹고 길을 누비던 동네 여인들, 색깔 고운 꽃봉오리를 잔뜩 입고서 마을 뒷산으로 향하던 상여, 그 구슬픈 상여, 꽃, 무지개, 새, 뱀, 나비 등에서 그녀는 화려한 색채감각을 체득했다.

천경자에게도 미친 여자들처럼 환상과 현실의 틈이 사라지는 순간이 있었다. 17세 되던 해, 그녀는 그림을 배우러 일본 유학을 가야겠다고 마음먹는다. 완고한 아버지의 반대는 생각보다 거셌다. 그러자 어린 천경자는 부모님 앞에서 미친 사람 흉내를 낸다. '히히' '하하하' 웃다가 울고, 울다가 웃으며 종일 이상한 광기를 부린 것이다. 그러다보니 정말로 울음이 터져 큰 소리로 통곡이 나오기도 했다. '슬픈 연극'이었다. 어쩌면 연극배우라는 어릴 적 꿈을 이렇게라도 이뤘던 건 아닐까 하는 생각마저 든다. 부모님은 딸이 미치광이가 되는 꼴을 보기보다는 차라리 그림쟁이라도 되기를 바라는 심정이었을 것이다. 울며 겨자 먹기로 그녀에게 일본 유학을 허락한다.

일본 동경여자미술전문학교(현 동경여자미술대학)에 입학한 천경자는 동양화를 전공하며 일본 회화의 섬세한 미감을 익힌다. 이때부터 '거울 경鏡'을 넣은 '경자'라는 이름을 썼다. 원래 이름은 '옥자'였다. 당시 일본은 인상주의 이후 입체주의와 야수주의가 화단을 풍미하던 시절이었는데, 천경자는 화려하고 선명한 채색의 여성적인 일본화 화풍에 매료됐다. 그녀의 밝고 명쾌하고 선명한 색채는 일본화에서 일면 영향을 받은 것이다.

그러나 일본에서의 생활은 오래가지 못했다. 불안정한 일본의 정세도 정세이거니와, 엎친 데 덮친 격으로 천경자의 가세도 기울기 시작했다. 몰락해가는 집안을 책임져야 했던 천경자는 스무 살이 되어 고국으로 돌아올 수밖에 없었다. 한국 화단

천경자, 「고孤」, 종이에 채색, 38.5×23.3cm, 1974년, 서울시립미술관, 서울

에 돌아온 그녀는 한국화의 이단아였다. 한국의 암울한 분위기 속에서 그녀의 화려하고 다채로운 색감의 채색화는 단연 독보적이었다. 왜색이라 하며 배척도 심했다.

천경자의 예술이 '색채의 예술'이라면, 색채 예술의 정수는 '꽃'에 있다. 꽃은 원색의 근원이다. 그녀의 작품에서 새로 태어난 꽃만도 부지기수다. 오랑캐꽃, 참꽃, 팬지, 장미꽃, 찔레꽃, 라일락, 우담발라, 히비스커스, 플루메리아, 부겐빌레아, 살구꽃 등. 천경자는 꽃을 그리며 꽃을 파먹고 살았다.

이 땅에 꽃이 피고, 내 마음속에 환상이 사는 이상 나는 어떤 비극에도 지치지 않고 살고 싶어질 것이다.

탱고가 흐르는 황혼

1978년 작품 「탱고가 흐르는 황혼」은 천경자가 1995년에 펴낸 수필집 제목이기도 하다. 천경자는 생전에 수필집, 기행문, 자서전 등 모두 15권의 단행본을 출간할 정도로 열렬한 문학가이기도 했다. 그림으로 미처 다스리지 못한 감정들은 글로 쏟아냈다. 매력적이고 거침없었다. 천경자는 또한 음악 애호가이기도 했다. 탱고와 블루스를 좋아하고 남도잡가와 판소리, 아리랑을 즐겨 들었다.

「탱고가 흐르는 황혼」 속 여인은 천경자 자신이다. 옷깃에

달린 보라색 장미, 가늘고 긴 손가락, 그 손가락 사이에 끼운 담배, 똬리 튼 머리, 우수 깃든 눈빛, 담배를 꼬나문 여인의 옆모습은 탱고 음악을 들으며 사랑을 갈구하는 자신을 그려낸 것이다.

지지리도 제게는 연인 복마저도 없고, 그래서 빗나간 저의 청춘은 차라리 한 편의 비극적인 영화와 소설에 빠져들었고 탱고와 블루스에 심취했던 것이지요.

천경자가 사랑했던 탱고만큼 인간의 원초적 욕망을 적나라하게 자극하는 춤이 또 있을까. 탱고의 어원도 '만지다'라는 뜻의 라틴어 Tangere다. 19세기 말, 새로운 삶을 꿈꾸며 유럽 각지에서 아르헨티나로 몰려든 가난한 이주자들은 탱고를 추며 고향에 대한 그리움과 삶의 고단함을 달랬다.

아르헨티나의 탱고와 우리의 아리랑은 오누이처럼 닮았다. 탱고와 아리랑, 이 둘은 '슬픔'의 정서가 깃든 단조 음악이다. 탱고도 아리랑도 그 나라의 전통 리듬을 바탕 삼아 성장해왔다. 아리랑이 3박자라면, 탱고는 4박자 속에 3-3-2 리듬을 가진 엇박자다. 탱고가 줄다리기하듯 밀고 당기고 풀고 조이는 리듬의 맛이라면, 아리랑은 응어리를 맺고 풀고 어르고 꺾는 가락의 맛이다.

아리랑의 가락은 곧 천경자의 그림이다. 천경자의 그림은 남도잡가의 한풀이 과정과 비슷하다. 종이 위에 구성진 질서를

천경자, 「탱고가 흐르는 황혼」, 종이에 채색, 46.5×42.5cm, 1978년,
서울시립미술관, 서울

만들어, 색을 입힌 '한'을 겹겹이 쌓아올려 응어리를 풀었다. 수
성물감이나 구아슈를 유화를 그리듯이 겹쳐 밑에서부터 색이
우러나오게 했다. 흡수력이 좋은 전통지 위에 전통 물감인 분채
와 석채를 반복적으로 쌓고 지운 그림에 한의 색이 은은하게 배
어난다.

천경자

탱고를 좋아했던 천경자도 탱고의 한 장면으로 유명해진 영화 「여인의 향기」(1993)를 보지 않았을까? 그 영화의 주인공 알파치노의 명대사를 잊을 수 없다. 시력을 잃은 알파치노가 어느 고급 레스토랑에서 테이블에 홀로 앉아 누군가를 기다리는 여인에게 다가가 탱고를 추자고 손을 내민다.

　— 스텝이 꼬이면 어쩌죠?
　— 꼬여야 더 멋진 탱고죠. 그것이 인생이에요.

천경자는 꼬여야 제맛이라는 탱고의 묘미를 알파치노보다 분명 먼저 알았을 것이다.

영원한 낭만주의자

천경자는 애주가이자 애연가였다. 생전에 그녀는 "나를 달래준 것은 오로지 한 편의 슬픈 영화요. 한 개비의 담배였다"라는 발언으로도 눈길을 끌었다. 천경자에게 담배와 커피는 기호식품이 아니라 끼니와도 같았다. 영정사진에서도 그녀는 담배를 피우고 있다. 소설가 박경리는 「천경자를 노래함」이라는 시로 그녀를 추모했다.

（……） 대담한 의상을 걸친/ 그를 바라보고 있노라면/ 허

기도 탐욕도 아닌 원색을 느낀다.// 어딘지 나른해 뵈지만 / 분명하지 않을 때는 없었고/ 그의 언어를 시적이라 한다면/ 속된 표현 아찔하게 감각적이다 (······)// 꿈은 화폭에 있고/ 시름은 담배에 있고/ 용기 있는 자유주의자/ 정직한 생애/ 그러나/ 그는 좀 고약한 예술가다.

천경자의 패션도 원색적이고 감각적이었다. 큰 키에 호리호리한 몸매를 가진 천경자는 표범무늬 옷을 입고 터번을 두르는가 하면, 빨간 원피스에 빨간 뾰족구두를 신기도 했다. 가늘고 날렵하게 그린 눈썹, 붉게 칠한 입술, 커다란 잠자리 선글라스, 담배를 문 모습은 동시대 웬만한 여성은 소화하기 힘든 캐릭터였다. 구수한 전라도 사투리를 쓰고 민요 자락과도 같은 목소리를 지닌 천경자를 배우 윤여정은 '가락이 있는 멋쟁이 화가'로 기억한다.

사랑도 원색적이었을까? 글쎄. 자식에게는 원색적인 사랑을 쏟았다고 스스로 말하고 있지만 사랑하는 남자 앞에서는 언제나 자기를 내려 자존심을 죽이고 살아온 비현실주의자 혹은 사랑 지상주의자에 가깝지 않았나 싶다. 두번째 남자와의 오순도순 행복한 나날은 너무 짧았다. 천경자는 그가 젊은 시절에 이반 투르게네프의 『아버지와 아들』(1862)을 탐독했고, 아득한 옛날에는 전라도의 한 극장에서 스웨덴 영화 「영양 줄리」(1951)를 같이 볼 수 있어 좋았다고 기억한다. 후처 인생으로 살아가

는 딸에게 "니 늙어서 앵경 쓰고도 그림 그려 바칠래?"라며 어머니가 기가 차다는 듯 몰아붙여도 그녀는 "그가 가면 가고, 찾아오면 받아들인다"면서 운명으로 받아들였다. 그 남자에게 받은 '사랑하는 안해에게'라는 편지 한 통에 그만 넘어가 모든 것을 용서하기도 했다. "신기루 같은 사랑을 믿고 나는 언제까지 썩은 줄타기 인생을 살 것인가"라는 자괴감에 빠지다가 '혹시나 그가 돌아오지 않을까' 하는 마음에 이사도 가지 못하던 천경자였다. 이런 천경자의 슬픔을 다독여주었던 건 남자의 품이 아니라 언제나 자기 안에 있던 자유였다. 그 자유를 실현한 것이 바로 그림이었다.

선천적으로 낭만주의자로 살던 천경자는 그림에서만큼은 완벽한 현실주의자였다. 품에서 작품을 내려놓는 데 몇 달부터 심지어 몇 년이 걸리기도 했다. 아쉬움이 남으면 액자까지 만든 완성된 그림을 떼어내고 다시 그리기도 했다. 작업실에는 꽃잎 하나하나와 새들의 깃털마다 작가 나름의 기호로 색깔을 적어놓은 흔적도 있다.

그녀는 종이를 바닥에 펴놓고 엎드려 몇 시간씩 그림을 그리고는 했는데, 긴 시간 무릎을 꿇고 엎드려 그리는 자세가 무리를 주었는지 늘 무릎에 물파스를 발랐다. 그런 정성을 쏟은 작품은 가련하고도 명이 질긴 자식과도 같았다. 그러다가 어느 날 그림이 홀연히 자신 곁을 떠나면 몇 날 며칠을 허전함에 눈물짓기도 했다.

1982년에 그린 「황금의 비」는 화가의 애착이 남달랐던 작품이다. 첫째 며느리를 모델로 한 이 작품은 우주 소녀를 형상화하기 위해 전체적으로 금가루를 사용했고, 2년여에 걸쳐 온 힘을 다해 완성했다. 진한 금색 눈빛과 금빛 피부를 가진 금속성 여인이다. 천경자는 사차원의 세계에 사는 여인의 신비한 아름다움을 그려보는 것이 꿈이었다. "내 몸이 비행접시에 담겨 금성이나 화성으로 날아갈 것만 같은 기분을 꿈에서 느낀다" 던 그녀였다.

　　그녀의 꿈은 여인의 눈에서 마무리된다. 눈은 영혼의 거울이라고도 한다. 이름에 '거울 경'을 쓰던 천경자는 눈이라는 거울을 통해 자신의 심경을 모두 투영했다. 눈의 표현이 달라지면 그림이 주는 느낌과 분위기도 달라진다. 그녀는 여인의 동공을 하얗게 열어 강한 인상을 주는가 하면, 홍채를 노란색으로 표현해 이국적인 분위기를 자아내기도 한다. 동공을 하얗게 두면서 바깥에 검은 동그라미를 친 형태도 있고, 테두리가 없는 동공도 있다. 홍채와 동공 전체가 검게 표현된 눈은 기괴하거나 그로테스크한 느낌마저 든다.

　　천경자 그림의 눈은 주로 하얀 동공과 커다란 홍채가 특징이다. 동공 확장은 주로 감정이 격앙되었을 때나 강렬해졌을 때 나타나는 증상이다. 또 한 가지, 죽음을 맞이했을 때다. 사람이 죽을 때는 모든 근육이 이완되면서 동공은 확대된다. 그래서 확대된 홍채와 동공은 죽음을 확인하는 신호이기도 하다.

　　　　　　　　　　　　　　　　　　　　　　천경자

천경자, 「황금의 비」, 종이에 채색, 34×46cm, 1982년, 서울시립미술관, 서울

홀로 떠난 지구촌 여행

천경자는 40대 후반부터 70대 중반까지 대략 30년간 지구촌을 누볐다. 1969년부터 약 5년을 주기로 여행을 13차례나 다녔는데, 길게는 8개월, 짧게는 3개월의 여정이었다. 지구를 몇 바퀴도는 강행군. 그녀의 인생은 그녀 자신의 표현을 빌리자면 '에어포트 인생'이었다. 천경자는 홀로, 하지만 붓과 종이를 벗삼아 원시의 자연, 미지의 문명, 생명의 땅, 원색의 감각을 무던히도 찾아다녔다. 그토록 찾아 헤매던 환상이 어느 지역에서는 현실이고 생활이었다. 방랑기 많은 집시이자 구도자가 된 그녀는

지구촌 곳곳을 누비며 토착문화, 전통문화, 현대미술까지 두루 두루 섭렵했다. 현장의 생생한 기록과 체험을 남은 천경자의 지 구촌 풍물화는 그렇게 탄생했다. 발로 그린 지구촌 스케치였고, 그림으로 기록한 다큐멘터리였다. 이 풍물 기행은 신문과 잡지 에 연재되었고, 이후 수필집이나 그림 에세이로 출간되어 대중 적 인기를 얻었다.

천경자가 줄기차게 자신의 색을 밀고 나갈 수 있게 한 힘도 여행으로 단련된 근육에서 나왔다. 화려한 꽃들, 이국적인 여인 들은 세계 곳곳에서 한 생생한 스케치 훈련에서 적잖은 영향을 받았다. 그녀의 여행은 미국에서 시작해 스페인, 이탈리아 등의 유럽에 이어 사모아, 타히티가 있는 남태평양의 고도로 향했는 데, 특히 타히티는 화려한 꽃 천지였다. 이곳은 폴 고갱이 만년 을 보내며 열대의 강렬한 에너지와 색채감각을 얻은 곳으로도 유명하다. 그곳에서 천경자는 정열의 꽃 히비스커스를 만난다. 그녀는 가는 곳마다 마주친 꽃들을 스케치했고, 그 꽃들은 그녀 의 붓끝에서 화려하게 만개했다.

1974년, 6개월에 걸친 유럽·아프리카 여행은 프랑스, 케 냐, 우간다, 콩고, 세네갈, 모로코를 거쳐 이집트에서 끝이 났다. 20년 동안 재직했던 홍익대학교 교수직마저 내려놓고 떠난 여 행길이었다. 잘 알려지지 않았지만 1972년에는 국방부가 주관 하는 베트남전쟁 종군화가로 파견되어 전쟁 기록화를 남기기 도 했다. 이마동을 단장으로 박영선, 김원, 김기창, 장두건, 임직

순, 박서보, 박광진, 오승우 등과 함께 파월된 유일한 여성 화가였다. 1979년의 여행은 인도를 거쳐 중남미의 멕시코, 페루, 아르헨티나, 브라질, 아마존 유역을 중심으로 이루어졌다. 이 여행은 천경자가 새로운 화풍과 소재를 모색하는 데 중요한 전환점이 된다. 현대미술과 호흡하면서도 낯선 땅, 이국적 문물을 받아들여 자기 세계를 확장한 천경자는 유럽 회화의 전통을 존중하면서도 '한국적인 정서' '자기의 것'을 중심에서 놓지 않았다.

사실, 그녀의 여행은 불행한 결혼생활이 거의 끝나가는 지점에서 시작되었다. 여행은 상처를 치유하는 데 큰 도움을 주었다. 그러나 그것이 여행을 떠나는 이유의 전부는 아니었다. 네 명의 자녀와 어머니를 홀로 부양해야 하는 생계형 직업여성이었으나, 화가로서의 돌파구가 더 절실했던 천경자. 그녀는 이런 고백을 한 적이 있다. "인생의 상처를 아물게 하러 온 사치스러운 여행은 아니다. 그저 스케치로 내 스스로의 사명감을 채울 수밖에 없는 역겹고 고통스러운 여로였다." 그녀는 이 '역겹고 고통스러운 여로'를 통해 여성에서 예술가로 거듭난다. 꽃과 여인을 주제로 한 몽환적이고 이국적인 인물화가 자리잡은 시기도 여행 이후였다. 후기 작품세계의 특징인 정확한 선과 화려한 색감, 그리고 기존 한국화의 채색법과 다른 층층이 색을 쌓는 '덧칠 기법'도 여행을 하며 모색한 것이다. 우울하나 귀기가 도는 열린 동공, 눈동자가 정면을 향하고 있는 옆모습 등이 모로

코 지방의 전통회화나 이집트 벽화, 피카소의 입체주의 여성 도상을 보며 영감을 얻었다는 연구도 있다. 색에 대한 그녀의 각별한 정서도 구체적으로 나타났다. 가령, 그녀에게 보랏빛은 정과 한, 푸른빛은 슬픔과 고독, 배추색은 기쁨과 회상의 아름다움, 노란색은 메마름에서 오는 생에 대한 열망이다.

1973년 작품 「이탈리아 기행」은 약 3년에 걸쳐 완성한 대작이다. 유럽 회화의 세밀한 소묘력에 도전받아 그린 것으로 사실적이고 밀도 있는 화면 구성이 돋보인다. 붉은 매니큐어를 칠한 손, 양주, 목걸이, 장갑, 트럼프 카드, 여행지의 풍경을 담은 사진 등이 그려져 있고 왼편에는 화사한 꽃 무리가 보인다. 중앙에는 르네상스미술의 거장인 보티첼리의 작품 「봄」에 나오는 꽃의 여신 '플로라'를 직접 그려넣었다. 메디치가의 공주 시모네타가 「봄」 속 플로라의 모델인 것으로 알려져 있다. 꽃의 화가 천경자가 꽃의 여신을 놓칠 리 없다. 더구나 젊은 나이에 폐결핵으로 죽은 시모네타를 그리며 천경자는 스물세 살에 폐결핵으로 죽은 동생 옥희를 떠올리기도 했다. 이 화려한 그림에서조차 슬픔이 느껴지는 이유다.

여행을 스케치로 기록하는 일은 그녀에게 "마음의 보석들을 가득 재어놓는 일"이었다지만, 청색, 녹색, 적색, 황색, 보라색으로 오색찬란하게 넘실대는 색채 이면에는 슬픔이 묻어 나온다. 천경자는 그림을 사랑하는 만큼 외로웠다. 아니, 외로운 만큼 아름다웠다. 화려할수록 슬펐다. 아니, 슬픈 만큼 그림은

천경자, 「이탈리아 기행」, 종이에 채색, 90.5×72.5cm, 1973년, 서울시립미술관, 서울

더 화려했다.

흔히들 사는 것 자체가 여행이라고 한다. 천경자의 마지막 여행, 그 뒤안길은 슬프기 그지없다. 1991년 봄, 국립현대미술관 전시에서 「미인도」 위작 스캔들이 일었다. 1977년 작품이라고 기재된 「미인도」는 본래 김재규 전 중앙정보부장이 소장하다가 10·26 사건 이후 우여곡절 끝에 국립현대미술관 수장고로 들어가게 되었다. 천경자는 작가가 버젓이 살아 있는데 이 가짜 그림을 진품으로 몰아가는 화단 풍토에 절망했다. "작품은 내 혼이 담겨 있는 핏줄이나 다름없습니다. 저는 결코 그 작품을 그린 적이 없어요"라고 힘주어 말해도 소용없었다. "특히 저는 머릿결을 새까맣게 개칠하듯 그리지 않아요. (……) 작품 사인과 연도 표시도 내 것이 아닙니다"라고 주장했지만, 국가기관은 최종적으로 '진품' 판정을 내렸다. 그녀는 자식도 못 알아보는 어미가 어디 있느냐고 울부짖었지만 한국 화단은 67세로 멀쩡했던 그녀를 '자기 그림도 몰라보는 정신 나간 화가'로 낙인찍었다. 크게 상처를 받고 뉴욕으로 떠난 천경자는 2015년, 91세를 일기로 그녀의 맏딸 집에서 쓸쓸하게 생을 마쳤다. 2003년 뇌출혈로 쓰러진 지 12년 만이었다.

그녀가 쓴 마지막 여행 에세이집 『영혼을 울리는 바람을 향하여』(1986)의 제목은 그대로 그녀의 운명이 되었다. 천경자는 '영혼을 울리는 바람'이 되어 그녀가 무수하게 그린 꽃들의 위로를 받으며 이 땅을 떠났다. 황금의 비, 꽃비가 내렸다.

비가 오네. 비는 진주인가, 새벽안갠가, 아니면 나의 흐느
낌인가…….

뮤즈에서 예술가로

Suzanne Valadon

Kiki de Montparnasse

Camille Claudel

그림 속 나는 진짜가 아니다

수잔 발라동

Suzanne Valadon, 1865~1938

수잔 발라동은 그림 그리는 여자가 흔치 않던 시절에 가난한 모델에서 화가로 전향한 프랑스의 여성 예술가다. 당대 내로라하는 화가들이 아름답고 관능적인 발라동의 모습을 캔버스에 담은 반면 발라동은 자신의 몸을 탐하던 타인의 시선을 아랑곳하지 않고, 늙고 처진 몸을 당당하게 그려냈다. 밥벌이의 현실을 그림보다 먼저 감당한 사람만이 표현할 수 있는 표정. 그녀의 그림은 '아름답지 않아도 될 권리'에 대한 선언이다.

낯선 이름, 수잔 발라동

수잔 발라동. 화가로서는 낯선 이름이다. 그러나 그녀의 얼굴을 모르는 사람은 없을 것이다. 피에르 오귀스트 르누아르의 「부지발의 무도회」「우산」「목욕하는 여인들」 속에 나오는 앳되고 풍만한 여인이 바로 수잔 발라동이다. 그녀는 르누아르를 비롯해 퓌비 드샤반, 앙리 드 툴루즈로트레크, 에드가르 드가, 아메데오 모딜리아니 등 19세기 파리 몽마르트르 화가들이 가장 사랑한 작품 속 모델이자 뮤즈였다. 발라동은 그림 그리는 여자가 흔치 않던 벨 에포크 시절에 모델에서 화가로 전향했다.

　　마리클레망틴 발라동은 1865년 프랑스 파리의 몽마르트르에서 가난한 미혼모의 딸로 태어났다. 그녀는 어머니 품에서 아직 젖냄새를 맡아야 할 어린 나이에 길거리로 나섰다. 세탁소 심부름꾼, 식당 종업원, 가정부, 공장 일용 노동자, 곡예사 등 온

갖 직업을 전전했다. 훗날 그녀는 "몽마르트르의 길거리가 어린 시절 나의 집이었다"라고 회고한 바 있다.

열다섯 살 무렵, 한창 서커스 곡예사로 일하던 발라동은 추락 사고로 허리를 다쳐 더는 일할 수 없게 되자 친구의 소개로 모델 일을 시작했다. 순전히 가난 때문에 미술계에 발을 들여놓은 것이다. 순진무구한 소녀에서 위험한 요부까지, 발라동은 화가들의 그림 속에서 새로운 몸으로 태어났다. 발라동은 화가의 기호를 알아차려 모델로서 생존하는 감각을 일찌감치 깨달았다. 현실의 절박함을 안고 화가 앞에 섰기 때문이다. 그녀의 초상화를 그린 모딜리아니는 "나를 이해하고 있는 여자는 수잔 발라동이 유일하다"라며 모델로서 그녀의 진가를 추켜세웠다. '행복의 화가' 르누아르의 '최애' 모델도 발라동이었다. 당시 40대 초반의 르누아르는 프랑스에서 가장 잘나가는 화가 중 한 명이었고 발라동은 17세부터 22세까지 그의 모델로 활동했다. 르누아르의 그림 속 발라동은 순수하고 사랑스럽다. 소녀티를 막 벗은 앳된 얼굴, 풍만한 가슴, 고혹적인 눈빛, 수줍은 미소. 르누아르의 그림 속 발라동을 보면서 생계를 위해 순탄치 않은 삶을 살던 그녀의 현실을 어떻게 상상할 수 있을까. 훗날 그녀는 르누아르의 '행복한 그림'을 위해 포즈를 취하면서도, 현실보다 아름다운 자신의 모습이 그다지 마음에 들지 않았고, 회의감마저 들었다고 고백했다.

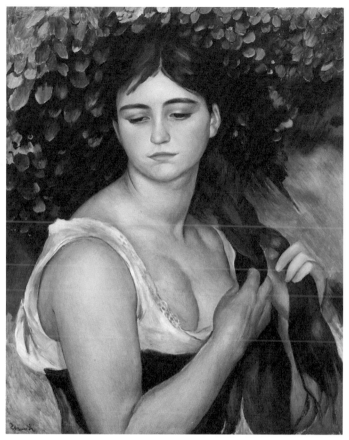

피에르 오귀스트 르누아르,「머리 땋는 소녀」, 캔버스에 유채, 57×47cm,
1886~87년경, 랑마트미술관, 바덴

　　그림 속 나는 현실보다 아름답다. 하지만 그 모습이 진짜

나일까?

그려지는 여인에서 그리는 여인으로

그녀는 비록 가난했지만 예술가와 예술 애호가들로 가득찬 몽마르트르 거리는 가난하지 않았다. 빈민가이자 환락가였던 몽마르트르 뒷골목에서 그녀는 풍요로운 예술혼을 섭취했다. 감수성이 충만했던 발라동은 어린 시절부터 그림을 위한 남다른 경험의 질료를 준비하고 있었던 것이다.

발라동은 모델로 일하면서 자신을 그리는 화가들의 기법을 눈여겨보며 어깨너머로 그림을 배웠다. 몇 시간을 꼼짝하지 않고 버티면서도 그녀의 눈은 화가들의 붓놀림을 따라가고 있었던 모양이다. 숙련된 모델로서 화가의 요구에 맞춰 몸을 움직이면서도 그녀의 영혼은 오로지 자신만의 것이었다.

남자들이 캔버스라는 사각 틀 앞에서만 나를 상상하고 꿈꾸길 원했다. 내 영혼은 내가 그릴 그림 속에 따로 남겨두었다.

이렇게 발라동은 모델로서 그녀가 어떻게 그려지고 있는가를 관찰했지만, 동시에 화가로서 앞으로 어떻게 자신을 그릴 것인가를 고민했다. '그려지는 여인'에서 '그리는 여인'으로 탈바꿈하는 순간이었다.

발라동을 화가의 길로 들어서게 해준 사람은 툴루즈로트레크였다. 발라동의 모델이자 연인이기도 했던 그는 그녀의 재

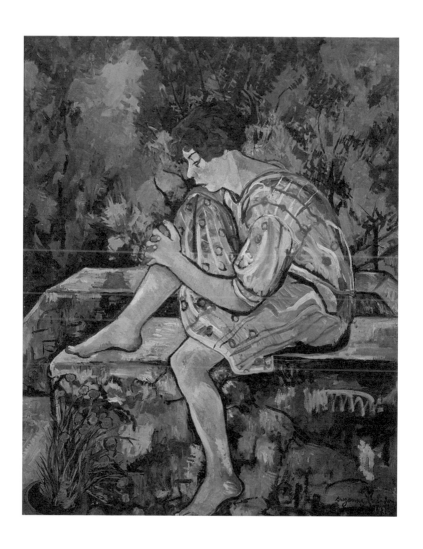

수잔 발라동, 「낮은 벽에 앉아 있는 여인」, 캔버스에 유채, 92×73.7cm, 1930년, 개인 소장

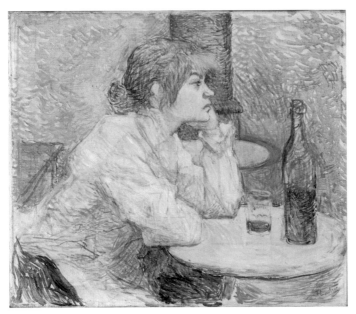

앙리 드 툴루즈로트레크, 「숙취」, 캔버스에 유채, 47×55cm, 1889년, 포그미술관, 케임브리지

능과 소질을 가장 먼저 알아봤다. 이후 발라동은 툴루즈로트레크의 소개로 만난 드가 밑에서 본격적으로 그림을 배운다. 드가는 발라동을 아낌없이 후원했으며 그녀의 작품을 구입해 장 오귀스트 도미니크 앵그르, 페르디낭 들라크루아, 에두아르 마네, 고갱의 작품 옆에 걸었다. 평생 독신으로 살면서 여자들과 모호한 관계를 지속했던 드가는 발라동에게만큼은 스승과 멘토를 자처했다. 발라동은 드가를 '주인the master'이라 부르며 죽을 때까지 변함없는 존경과 사려 깊은 우정을 보여주었다. 그녀의 초기 에칭 작업의 대부분은 드가의 영향을 받은 것이었다. 발라동

수잔 발라동

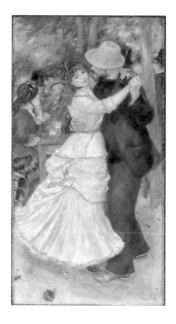

피에르 오귀스트 르누아르,
「부지발의 무도회」,
캔버스에 유채, 181×98.1cm,
1883년, 보스턴미술관, 보스턴

은 드가의 성원에 힘입어 20대 후반이었던 1894년에 프랑스국
립예술협회 최초의 여성 회원이 되었고, 프랑스의 대표 화가들
과 함께 살롱전에 참여했다.

　　당시 여성 화가가 전혀 없는 건 아니었다. 프랑스 인상주
의 화가 베르트 모리조는 가족의 전폭적인 지지를 받으며 전원
풍경화, 초상화, 가정적인 삶의 이미지들을 그렸고, 미국 인상
주의 화가 메리 커샛은 부유한 집안에서 일찍이 그림을 배워 어
머니와 아이를 주제로 한 행복한 가정의 일상을 화폭에 담았다.
발라동은 그들과 달랐다. 굴곡진 현실 속 평범한 일상을 사는
여인들을 거칠지만 과장 없이 표현했다. 발라동의 전기『르누

아르의 댄서Renoir's Dancer』(2017)를 쓴 캐서린 휴잇이 이를 두고 "정규교육도 받지 못한 가난한 여성이 화가로서 인정받고 입지를 다진다는 것은 당시로서는 아주 기이하고 생각할 수도 없는 불가능한 일"에 가까웠다고 평가한 만큼 화가로의 전향은 발라동에게 쉽지 않은 결심이었을 것이다.

발라동은 더는 르누아르의 '행복한 여인'으로 살고 싶지 않았다. 녹색의 마주魔酒인 압생트가 어우러진 카페에서 남자 화가들과 흥청거리며 그들의 우화와 신화로 살기를 거부했다. 그러나 그녀의 강한 자의식과 보헤미안 기질은 순탄치 않은 삶을 예고하고 있었다.

자유로운 누드화

발라동은 여성 초상화와 누드화를 많이 그렸다. 여자가 여자의 몸을 그린다는 것 자체가 생소하던 시절이었기에 그녀는 늘 논란의 중심에 서 있었다. 게다가 그녀의 누드화는 당시 사회가 여성에게 기대하던 섬세한 아름다움과는 거리가 멀었다.

미술사학자 케네스 클라크는 볼품없고 가엾은 인체를 신이 탐할 만큼 아름다운 인체로 이상화하는 것이 누드의 기원이며 "불완전한 육체가 완전한 육체의 아름다움을 추구하는 욕망"과 "아름다운 인체를 향한 이성의 성적 대상화"가 누드라는 개념을 구성한다고 보았다. 발라동은 이러한 전통적인 누드

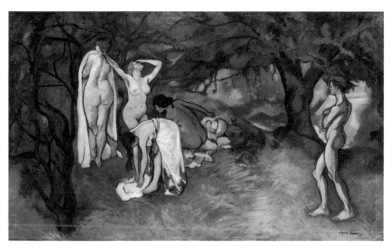

수잔 발라동, 「생의 기쁨」, 캔버스에 유채, 122.9×205.7cm, 1911년,
메트로폴리탄미술관, 뉴욕

문법에서 자유로웠다. 발라동은 그저 보았고, 그려야 할 것을
그렸고, 자신의 진짜 모습이 아닌 것은 그리지 않았을 뿐이다.
그래서 누드도 현실의 여인을 그렸다. 발라동은 오랫동안 모
델 일을 하면서 독학으로 터득한 대로 대상을 직관적으로 표현
했다.

발라동의 1920년 작품 「빨간 소파 위의 누드」를 보면, 한
여인이 빨간 소파 위에서 벌거벗은 채 편안한 자세로 누워 있
다. 20세기 초에 그려진 그림이라고 믿기 어려울 정도로 여성을
현대적으로 표현했다. 이 여인에게서 남성적인 힘마저 느껴진
다. 당시 이 그림은 여성 작가가 그린 여성 누드라는 사실만으
로도 세간에 충격을 주었으며, 남성 화가도 그리기 쉽지 않았던

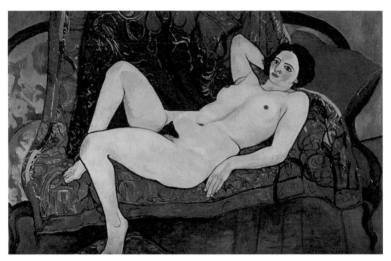

수잔 발라동, 「빨간 소파 위의 누드」, 캔버스에 유채, 80×230cm, 1920년, 프티팔레, 파리

여성의 체모를 그대로 드러내 큰 파문을 일으켰다.

두꺼운 검은 선과 생동감 넘치는 대담한 색채는 그녀가 흠모하던 세잔과 고갱을 연상시킨다. 사실, 그녀의 기법과 여성을 관찰하는 방식은 프랑스와 영국의 후기인상주의 화가들과 공통점이 많다. 그러나 성과 노화를 주제로 독립적인 여성의 다층적 측면을 강렬하게 표현한 부분은 오히려 독일이나 오스트리아, 스칸디나비아 표현주의와 더 유사하다. 그녀가 "사실주의도 야수주의도 인상주의도 아니"라는 평가를 받는 이유다.

1914년 작품 「투망」은 당시 '파격'이라 부를 만큼 도발적인 작품이었다. 그녀가 남성 신체를 묘사하는 방식은 관능적이고 대담했다. 그림에서 그물을 던지는 세 명의 젊은 남자들은 흡

수잔 발라동

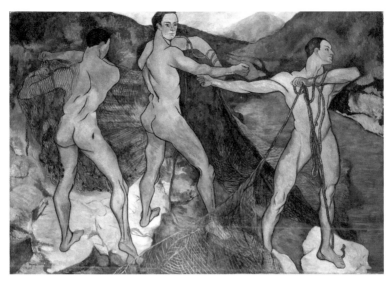

수잔 발라동, 「투망」, 캔버스에 유채, 201×301cm, 1914년, 낭시미술관, 낭시

사 패션 잡지에 나오는 남자 모델을 연상시키며, 노동으로 단련된 건강한 생명력을 발산한다. 이 작품은 앵데팡당전에서 첫선을 보이자마자 거센 비난과 공격을 받았다. 여성은 남성 예술가들이 욕망하는 대상일 뿐 욕망하는 주체는 될 수 없던 시절이기 때문이다. 미술평론가 낸시 이레슨은 "발라동은 남성 누드에 섹슈얼리티를 담았다. 여성이 남성의 몸을 욕망하는 건 당시로서는 상당히 과감한 것"이라고 평했다.

미술만큼이나 여성 누드에 대한 이데올로기의 변화를 가장 잘 반영하는 매체도 없을 것이다. 1989년 게릴라 걸스는 "여성이 메트로폴리탄미술관에 들어가려면 발가벗어야만 하는

가? Do women have to be naked to get into the Met. Museum?"라는 질문을 던지머 큰 반향을 일으켰다. 게릴라 걸스는 1985년 출범한 페미니스트 단체로, 미술계에서 성차별과 인종차별에 맞서 싸우는 데 헌신하는 여성 예술가들이다. 그들은 미국 최대의 미술관이라 불리는 메트로폴리탄미술관의 근대미술 분야 소장 작품 중 85퍼센트가 여성의 누드 작품인 반면 여성 미술가의 작품은 전체의 5퍼센트에 불과하다는 미술계의 차별을 드러내기도 했다.

이런 미술의 역사를 되짚어본다면 무려 한 세기 이전에 누드의 역사를 전복할 만한 그림을 그렸으니, 새삼 발라동의 용기가 놀랍기만 하다.

아름답지 않아도 될 권리

발라동이 1927년에 그린 자화상을 보면 화가가 된 후 그녀가 진정으로 추구한 것은 자신을 '있는 그대로의 자신'으로 되돌려놓는 변신이었을지 모른다는 생각이 든다. 인상주의 화가들과는 달리 그녀는 자신의 아름다움을 부풀리거나 포장하지 않았다. 그녀의 자화상은 강인하고 굴곡진 그녀의 내면을 현실적인 표정으로 살려냈다.

이 자화상에서 남성들의 관음증을 충족할 만한 요소는 어디서도 찾아볼 수 없다. 그녀의 늘어진 살과 윤기 잃은 피부, 말하자면 늙어가는 자신의 모습을 당당히 드러내고 있다. 정면을

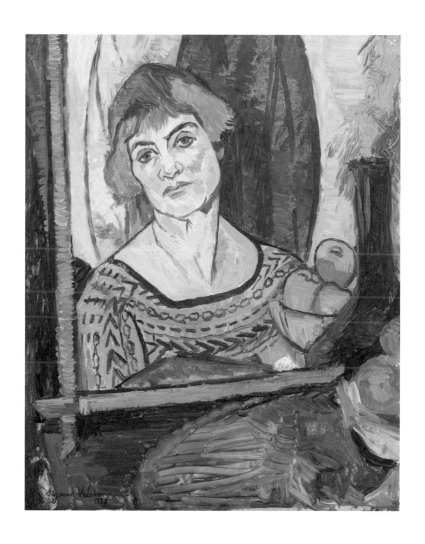

수잔 발라동, 「자화상」, 캔버스에 유채, 40×26.7cm, 1927년, 사누아컬렉션, 발두아즈

응시하는 눈빛, 각진 턱선, 날카로운 눈매, 짧은 머리, 꽉 다문 입술. 이 그림의 주인공이 르누아르가 표현한 앳되고 풍만한 발라동과 어찌 같은 사람이라고 말할 수 있을까. 밥벌이의 현실을 그림보다 먼저 감당한 사람만이 표현할 수 있는 저 표정. 이 그림에서는 당대 부르주아 남성 화가들이 감히 흉내낼 수 없는 강인하고 고단한 삶의 표정이 그대로 느껴진다. 그건 단단한 인간의 질감이다.

또다른 그림을 보자. 발라동이 50대 후반에 그린 「푸른 방」은 휴식을 취하고 있는 자신의 모습을 반영한 그림이다. 한 중년 여인이 삐딱한 자세로 침대에 기대어 쉬고 있다. 커튼은 반쯤 젖혀져 있고 침대 시트는 헝클어져 있다. 그림 속 여자는 헐렁한 줄무늬 바지를 입고 입에는 담배를 물었다. 코르셋으로 가두지 않은 가슴은 자연스럽게 흘러내리고, 편안해 보이는 탱크톱 상의는 굵은 팔뚝과 둥그스름한 어깨선을 여과 없이 드러낸다. 발밑에는 발로 밀쳐놓은 듯한 두 권의 책이 놓여 있다. 바지는 최소한 1920년대 이전에는 여성의 의복으로 여겨지지 않았으며 담배와 책도 당시로서는 남성들의 전유물이었다. 게다가 침대에 기대어 누운 모습은 서양미술에서 여성 누드를 표현할 때 자주 등장하는 자세다. 어쩌면 발라동이 서양 누드의 관습을 패러디한 것은 아닐까 하는 생각마저 든다.

디에고 벨라스케스의 「비너스의 화장」, 프란시스코 고야의 「옷을 벗은 마야」, 우리에게 가장 익숙한 마네의 「올랭피아」

수잔 발라동

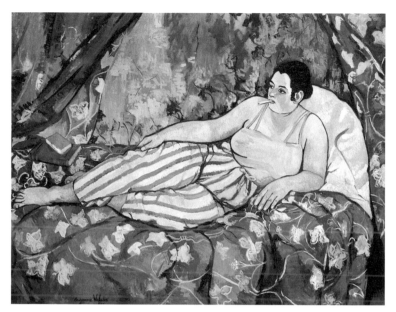

수잔 발라동, 「푸른 방」, 캔버스에 유채, 90 × 116cm, 1923년, 퐁피두센터, 파리

등, 당시 사람들은 여신이든 신화 속 인물이든 실존하는 여인이든 여성에게 완전한 육체, 즉 비너스의 이미지를 기대했다. 여자를 '아름다워야 하는 존재'로 인식했다는 말이다. 반면, 발라동의 「푸른 방」은 남성들의 비너스를 향한 욕망에 반기를 든 작품이다. 고단한 하루를 마치고 쉬고 있는 자세, 헐렁한 옷차림, 누구도 의식하지 않는 무덤덤한 시선 등, 그림 속 여인은 여신의 이미지이기는커녕 젊지도 아름답지도 요염하지도 신비롭지도 않은 펑퍼짐한 초로의 여성이다. 여성이 편안한 자세로 쉬는 것조차 일종의 반항으로 여기던 시절, 발라동은 참으로 시대와

불화한 배포 큰 여성이었다.

발라동은 젊은 생명력이 갖는 절정의 아름다움을 모델로서 이미 맛보았다. 당대 내로라하는 화가들이 아름다운 발라동의 모습을 캔버스에 담아 영원한 젊음으로 남겼다. 그런데 어떻게 그런 이미지의 허물을 벗고 캔버스 밖으로 나올 수 있었을까. 마치 광고에서 완벽한 이미지를 연출하던 여배우가 느닷없이 일상복 차림의 민낯으로 관객을 만나는 것과 같은 생경함이랄까. 발라동의 그림 속 여성들을 보면 그런 기분을 감출 수 없다.

1927년 「자화상」과 「푸른 방」은 당시 세상이 여성에게 강요한 '아름다워야 할 의무'에 맞서 '아름답지 않아도 될 권리'를 당당하게 선언하고 있는 것 같다. 아니, 박제된 아름다움의 껍질을 부수고 나와 진정한 인간의 아름다움이 어디에 있는지를 묻고 있다.

발라동의 연인들

화가 발라동의 삶에 온기와 에너지를 채워주던 사람들은 누구였을까? 젊은 시절의 발라동은 온전히 사랑하고 사랑받지 못했다. 발라동은 18세의 나이에 자신의 어머니와 마찬가지로 미혼모가 된다. 그녀의 아들은 훗날 '몽마르트르의 화가'로 대성한 모리스 위트릴로다. 한동안 위트릴로가 르누아르의 자식이라는 소문이 파다했지만 위트릴로의 아버지가 누구인지는 정확

수잔 발라동

수잔 발라동,
「에릭 사티의 초상」,
캔버스에 유채, 41×22cm,
1893년, 퐁피두센터, 파리

히 밝혀지지 않았다.

　　발라동은 1895년 주식 매매 중개인인 폴 무시스와 결혼한다. 이 결혼으로 가난의 굴레에서 벗어나지만 관계를 끝까지 지속하지는 못했다. 1913년에 폴과 이혼한 뒤 1914년에 화가 앙드레 우터와 사랑에 빠져 다시 한번 결혼한다. 앙드레 우터는 아들 위트릴로의 친구로, 발라동은 49세였고 우터는 28세였다. 발라동과 아들 위트릴로, 그리고 아들의 친구이자 남편인 우터, 이 세 예술가들의 기묘한 동거는 당시 최대의 스캔들이었다.

　　그녀는 우터와 결혼한 후 왕성한 작품활동을 이어간다. 우

터를 모델로 그린 누드화 「아담과 이브」 「생의 기쁨」 「투망」 같은 그녀의 대표작들이 이 시기에 쏟아졌다. 누드화, 풍경화, 초상화, 정물화 등을 포함한 많은 작품이 제작되었고, 작품도 높은 가격에 팔리기 시작했다. 평론가들은 그녀의 작품이 "더 자연스럽고 색상은 대담해졌으며 선은 더 풍부해졌다"라고 찬사를 보냈다.

한편, 발라동은 음악가 에릭 사티가 죽을 때까지 유일하게 사랑했던 여인이었다. 둘은 6개월간의 짧은 연애를 하고 헤어졌다. 사티는 그녀와 결혼하기를 원했지만 그녀는 단호하게 거절했다. 사티는 그녀와의 결별 후 "머리에는 공허만을, 가슴에는 슬픔만을 남긴 얼음같이 차가운 고독감"이라고 심경을 표현했다. 이후 그는 누구와도 만나지 않고 평생 독신으로 살았다. 사티 사후에 그의 집에서 발견된, 발라동이 그린 에릭 사티의 초상화가 그의 사랑에 안타까움을 더했다.

다시 찾은 명성

상업 화가로서도 상당한 성공을 이룬 발라동은 왜 한 세기가 지나도록 주목받지 못했을까. 발라동은 드로잉 300점, 유화 450점, 에칭 30점에 달하는 많은 작품을 남겼다. 그녀는 르누아르나 드가와 어깨를 나란히 했고, 살아생전 열아홉 번의 전시회와 네 번의 회고전을 가졌다. 여성으로서 프랑스 최초로 국립예술

협회 회원이 되었으며, 최초의 국립예술협회 전시로 큰 주목을 받았다.

그러나 발라동 사후 미술계는 화가로서 발라동의 이름을 기억하지 않았다. 그보다는 몽마르트르의 보헤미안으로, 유명화가 위트릴로의 어머니로, 르누아르의 작품 속 모델이자 뮤즈로만 기억했다. 그녀의 자유분방한 기질과 복잡한 가정사, 숱한 남성들과의 스캔들은 그녀가 주도적으로 개척한 여성 화가로서의 삶과 작품세계마저 가렸다. 그러나 역사도 변덕을 부릴 때가 있다. 최근 그녀의 작품이 재평가되고 있는 것이다.

현재 그녀의 작품은 파리 퐁피두센터, 그르노블뮤지엄, 뉴욕 메트로폴리탄미술관 등에서 볼 수 있다. 수잔 발라동이 14년을 살았던 작업실 겸 집은 몽마르트르미술관으로 개조되어 방문객을 맞이하고 있다. 몽마르트르에는 수잔 발라동 광장이 있기도 하다. 발라동의 삶을 기반으로 한 소설이 나왔고, '위트릴로의 어머니, 수잔 발라동'에 대한 평전이 발표되기도 했다. 1973년 관측된 소행성에 '6937 Valadon'이라는 이름을 붙였고, 금성의 한 분화구도 그녀의 이름을 따서 '발라동'이라 명명했다.

정식 미술 교육을 받지 않았음에도 시대의 편견과 관습을 뛰어넘어 자신의 작품세계를 구축해나간 그녀의 삶은 '혁명적'이었다. 시대를 앞서간 그녀의 그림을 바라보며 "우리가 아무리 삶을 증오할지라도 예술이 그 삶을 영원하게 한다"던 발라동의 말을 되새겨본다.

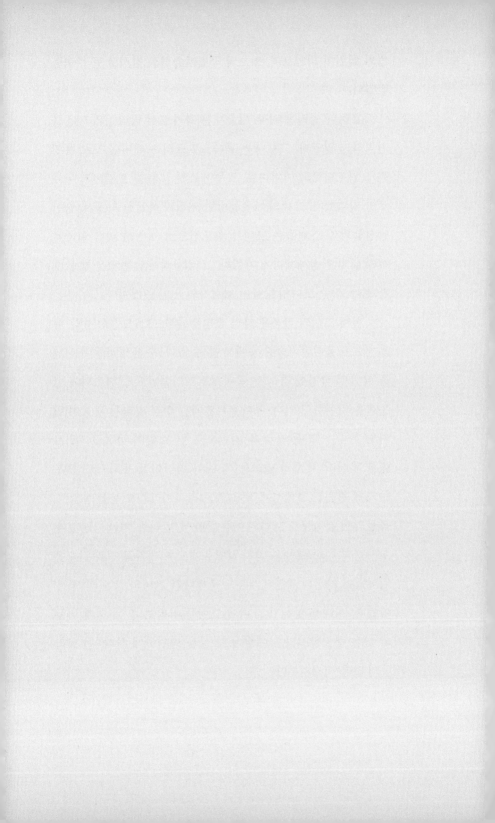

아름다움은 하나의 모순이다

키키 드 몽파르나스

Kiki de Montparnasse, 1901~1953

'목소리'는 주체적으로 사유하고자 했던 한 여성의 의지가 아닐까. 1920년대 남성 중심의 보수적인 사회에서 키키 드 몽파르나스는 20대 여성으로서 자유를 갈망하며 자신의 회고록을 썼고 그림을 그렸다. 비록 남성들 앞에서 모델로서 자세를 취하고 노래를 부르고 테이블 위에 올라가 치마를 걷어올리며 캉캉을 추었지만 그녀는 목마른 보헤미안 예술가들에게 영감을 주는 뮤즈, 그 이상이었다.

보헤미안 예술가와 키키

1920년대 파리 14구 몽파르나스는 예술과 지성의 요람이었다. 피카소, 만 레이, 모딜리아니, 샘 수틴, 프랑시스 피카비아, 알렉산더 콜더, 모이즈 키슬링, 콕토, 어니스트 헤밍웨이 등, 격랑을 거슬러 헤엄치는 연어의 몸부림처럼 예술에 목마른 영혼들이 몽파르나스에 모여들었다. 또 1915년, 제1차세계대전 중에 스위스 취리히에서 일어난 다다이즘이 시인이자 행위예술가인 트리스탕 차라, 앙드레 브르통에 의해 몽파르나스 예술가들에게 영향을 끼쳤다. 이후 몽파르나스는 다다이즘, 초현실주의, 미래주의, 입체주의 등 기성 예술의 관념과 형식을 부정하고 혁신적 예술을 주장한 아방가르드 운동의 중심지가 되었다. 파리 예술의 고동치는 심장, 몽파르나스에 일명 '몽파르나스의 여왕'이라 불리던 키키가 있었다.

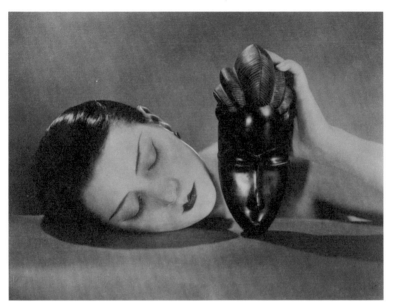

만 레이,「흑과 백」, 젤라틴 실버 프린트, 17.1×22.5cm, 1926년, 만레이트러스트

키키의 본명은 알리스 에르네스틴 프랭이지만 사람들에게는 '키키'라는 별명으로 불렸다. 저항할 수 없이 자석처럼 끌리는 페르소나였던 키키. 그녀는 그 시대의 우아한 여성상에 개의치 않고 그녀만의 관능을 유감없이 발휘하며 페르낭 레제, 콕토, 만 레이, 위트릴로, 모딜리아니, 후지타 쓰구하루 등 파리의 예술가들을 사로잡았고, 미술 컬렉터 페기 구겐하임 또한 그녀에게 '놀라울 정도로 아름다운 용모'라며 찬사를 보냈다. 그녀의 거부할 수 없는 매력은 예술가들의 붓과 조각칼, 카메라를 통해 새롭게 태어났다.

키키 드 몽파르나스

누드모델로, 뮤즈로, 가수로, 카바레 댄서로서 1920년대 파리의 예술 지형을 바꾼 여인 키키. 그러나 그녀가 첫 전시회에서 그림 완판을 끌어낼 정도로 능력 있는 화가였고, 헤밍웨이가 서문까지 써주며 칭송한 회고록의 저자라는 사실을 아는 사람은 드물다.

키키는 목마른 보헤미안 예술가들에게 영감을 주는 뮤즈, 그 이상이었다. 그녀도 자신만의 공간에서는 혼자서 글을 쓰고 그림을 그리는 예술가였다. 다만, 당시 다른 예술가들과 다른 점이 있다면 한 번도 아틀리에를 갖지 못한 화가였고, 작가의 방을 가져보지 못한 작가였다는 사실이다.

앵그르의 바이올린

2022년 5월, 거의 100년 전에 찍은 한 누드 사진이 큰 화제가 되었다. 크리스티 경매에 나온 사진작품으로는 역대 최고가인 1241만 달러(한화 약 160억 원)를 기록했기 때문이다. 이 작품은 바로 미국 초현실주의 사진작가 만 레이의 대표작, 「앵그르의 바이올린」이다.

이 사진은 19세기 초상화의 대가 장 오귀스트 도미니크 앵그르의 그림 「발팽송의 목욕하는 여인」에 나오는 벌거벗은 여성의 뒷모습에서 영감을 얻은 작품이다. 앵그르가 선명한 윤곽과 우아한 자태로 여성 신체의 이상적 아름다움을 담아냈다면,

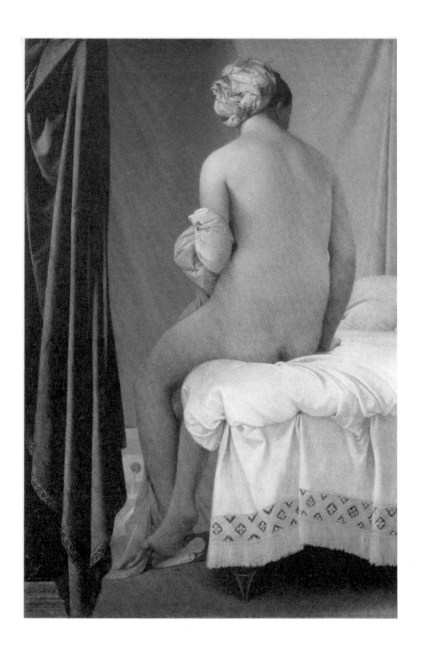

장 오귀스트 도미니크 앵그르, 「발팽송의 목욕하는 여인」, 캔버스에 유채, 1808년, 146×97.5cm, 루브르박물관, 파리

만 레이, 「앵그르의 바이올린」, 젤라틴 실버 프린트, 1924년, 29.6×22.7cm,
폴게티박물관, 로스앤젤레스

앵그르의 열렬한 숭배자였던 만 레이는 여성의 몸을 통해 궁극적으로는 인간 내면의 본질을 포착했다.

사진 속 모델은 바로 만 레이의 모델이자 연인이었던 키키다. 왼쪽으로 얼굴선이 살짝 보이고, 빛은 오른쪽으로 스며들어 키키의 벌거벗은 등과 허리 곡선을 비춘다. 하얀 신체는 어두운 배경과 분리되어 아래로 갈수록 흑백 명암이 뚜렷해지고, 허리에서 골반으로 이어지는 결곡한 아름다움이 더 선명하게 드러난다. 터번을 두른 모습은 동양 문화에서 영감을 받은 듯하다. 가장 매혹적인 피사체인 키키의 두 팔을 감춘 몸이 바이올린 몸통과 그대로 합체된다.

실제로 「앵그르의 바이올린」은 사진과 그림을 접목한 작품이다. 만 레이는 키키의 사진을 찍고, 인화된 사진 위에 흑연과 잉크를 이용해서 바이올린 좌우에 대칭으로 나 있는 공명 구멍 'f홀'을 그려넣은 후 그 사진을 다시 촬영했다. 만 레이는 화가로 출발한 사진작가였기 때문에 '찍는' 사진작가에서 '그리는' 사진작가로 성공적인 변신을 할 수 있었다.

만 레이의 「앵그르의 바이올린」은 애인 키키의 몸을 바이올린이라는 악기로 변신시켰다. 이 사진은 오브제를 창의적으로 해석하는 탁월함을 가진 만 레이의 기치를 엿볼 수 있는 작품이다. 있는 그대로의 자연스러운 부분과 인간의 손을 거친 예술적인 부분의 결합을 통해 그는 인간 잠재의식 속 환상과 신비감, 농도 짙은 정서를 최대치로 끌어냈다. 그는 전혀 다른 두 물

체를 결합해 완전히 새로운 의미와 유추를 불러일으켰는데, 이는 바로 1920~30년대 유행하던 다다이즘과 초현실주의의 감각과 일치한다.

빛Ray의 남자Man 만 레이. 그는 새로운 빛, 레이오그래프Rayograph의 창시자이기도 하다. 레이오그래프는 렌즈를 사용하지 않고 인화지에다 피사체를 배치한 다음, 피사체를 빛에 직접 노출해 만들어내는 사진 촬영 기법이다. 카메라 없는 사진이 탄생한 것이다. 그는 어쩌다 실수로 만들게 된 기법이라고 말했지만, 현대사진의 선구자인 그에게 이 기법이 그저 우연한 실수였을까? 오랜 전통을 조롱하며 끊임없이 미의 모더니즘을 전방위적으로 실험하던 그에게 레이오그래프의 발명은 우연을 가장하고 찾아온 필연이었을 것이다.

「앵그르의 바이올린」의 가장 놀라운 점은 인간의 몸과 악기의 운명은 서로 놀랍도록 닮았다는 생각에서 출발한 그의 상상력에 있다. 만 레이가 키키의 허리에 그려넣은 f홀은 바이올린이나 첼로의 울림구멍으로, 악기의 몸 안에 머무는 소리를 밖으로 끌어내는 역할을 한다. 수백 년에 걸쳐 C형, O형, 초승달형, 반달형, 일자형 등 가지각색 형태를 두고 갖가지 소리 울림을 실험한 끝에 지금의 f 모양으로 자리하게 되었다. 그러므로 f가 갖는 유려한 곡선미는 미학적 아름다움을 위한 장식이자, 과학으로 입증된 울림구멍 장치라 할 수 있다. 만 레이는 적어도 서로 사랑했던 7년 동안에는 자신만이 키키라는 악기에서

가장 아름다운 소리를 끌어낼 수 있다고 믿었을 것이다. 그러나 두 사람의 관계는 곧 파열음을 내기 시작했고 다툼이 늘어갔다. 만 레이가 연인의 몸과 바이올린 몸통을 합체시켜 만든 「앵그르의 바이올린」을 통해 보여준 다층적 의미와 상상에는 현상과 추상, 경계와 무경계가 뒤범벅되어 있다. 좋은 작품이란 이렇듯 보이는 것과 보이지 않는 것 모두를 품고 있다.

유백색의 나부

프랑스에서 활동한 일본인 화가 후지타 쓰구하루가 가장 좋아했던 모델 역시 키키였다. 그의 존재를 각인시킨 결정적 계기도 키키의 누드화였다. 「투알드주이와 함께 누워 있는 누드」는 살롱 도톤Salon d'Automne에 출품되어 센세이션을 일으켰다. 당시 이 작품이 그의 작품 중 가장 고가인 8000프랑에 판매되면서 후지타는 프랑스에서 성공한 동양인 화가로 인정받는 기회를 얻었고, '유백색의 나부' 화가로 갈채를 받았다. 섬세한 먹색 선묘와 농후한 이 유백색 누드화는 보는 이들을 매료시켰다. 당시 대담한 선과 밝은 색상을 선호하던 마티스와 브라크의 작품에서는 느껴보지 못한 이국적인 그림이었다. 후지타는 전통적인 동양 수묵화의 먹과 서양의 유성물감을 혼합해서 자신만의 고유한 스타일을 완성했다. 유화였지만 유화 같지 않은 그 오묘한 색의 비밀은 물감에 있었다. 그는 아마씨 기름, 으깬 백악 또는 백납,

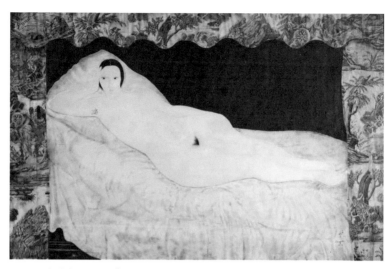

후지타 쓰구하루, 「투알드주이와 함께 누워 있는 누드」, 캔버스에 유채와 잉크,
52.8×76.8cm, 1922년, 후지타재단, 파리

규산마그네슘을 혼합해서 자신만의 색을 개발했다. 서양화에
서는 전례가 없던 색, 유백색. 짙은 백색에 가깝지만 진줏빛이
감도는 상아색으로, 후지타의 그림 표면에는 비단 같은 광채가
흘렀다. 또한 멘소Menso라는 극세필 붓을 사용해 인체의 세심한
디테일을 살렸다. 유화와 먹의 혼합, 유백색과 먹색의 우아한
번짐 효과는 유럽에서는 볼 수 없는 새로운 형태의 누드화였다.

　후지타는 동양적이고 고전적인 모노크롬 이미지가 서양적
인 키키를 오히려 더 매력적인 대상으로 만들어줄 것이라고 믿
었다. 또한 그는 원색적 대상화에 익숙한 서양에서 그림의 가치
를 더 높게 평가할 것이라 생각했고, 그 예상은 적중했다. 한편,

당시 유럽 전역에 스며든 '자포니즘Japonism'이 후지타의 누드화가 인기를 끌게 된 기반이 되었을 수도 있다.

한가롭게 낭만적 고독을 즐기는 듯한 창백한 키키. 침대에는 마네의 「올랭피아」나 티치아노, 혹은 앵그르의 '오달리스크'를 연상시키는 동양풍 여인 키키가 요염하게 누워 있다. 침대 위 비너스를 닮은 듯하나 정면을 응시하는 눈빛은 다소 도발적이다. 먹물에서 뽑은 흑갈색의 유려한 선묘, 유백색 신체, 은밀하고 동양적인 분위기의 내실, '투알드주이Toile de jouy 직물 패턴'으로 구성한 유럽 전통의 벽 장식. 후지타는 양식화된 고전적 주제를 현대적으로 해석하고 실존하는 인간의 모습을 구체적으로 묘사했다. 그의 누드화에는 이처럼 동서양의 시선이 독특하게 교차하고 있다.

서구문화에 개방적인 가정에서 자란 후지타는 어릴 때부터 프랑스어를 배웠다. 도쿄의 미술학교에서 서양미술을 공부한 후 27세에 프랑스로 건너왔다. 1910년 전후로 파리에 둥지를 튼 수많은 화가 중 어떤 유파에도 속하지 않고 독특한 창작세계를 일군 화가들을 당시의 다양한 그룹들과 구분해 '에콜 드 파리' 혹은 '파리파'라고 불렀는데, 러시아 출신의 마르크 샤갈이나 이탈리아에서 온 모딜리아니, 그리고 이들에 비해 다소 생소한 불가리아 출신의 줄스 파스킨, 폴란드 태생의 키슬링, 그리고 후지타가 파리파의 주요 구성원이었다. 모두 이방인 출신 화가인 그들은 파리에서 가난하고 비참하게 생활하면서도 각자

키키 드 몽파르나스

의 민족적 자질을 풍부하게 보여주는 화풍을 선보였다.

후지타는 키키가 죽을 때까지 우정을 나눈 평생의 친구였다. 그는 1953년 키키가 사망하자 "몽파르나스의 영광스러운 시절은 키키와 함께 영원히 묻혔다"라고 애도했다. 키키가 없는 몽파르나스는 그에게도 더는 몽파르나스가 아니었다.

몽파르나스의 여왕

의심할 여지 없이, 키키는 빅토리아여왕이 빅토리아시대를 지배했던 것보다 몽파르나스 시대를 더 확실하게 지배했다.

키키를 흠모하던 헤밍웨이의 찬사다. 헤밍웨이는 키키가 쓴 자서전 『키키 회고록Les Souvenirs de Kiki』(1929) 서문에서 이렇게 그녀를 칭송했다. 그는 자신의 책이 아닌 다른 사람의 책에 쓴 유일한 서문이자 마지막 서문이 될 것이라는 말도 덧붙였다. 서문에서 헤밍웨이는 어떤 책이 역사에 남을 위대한 작품인지 현명하게 판단할 수는 없지만 키키의 책은 그가 『거대한 방The Enormous Room』(1922) 이후 읽은 책 중 최고라고 생각한다고도 썼다.

키키는 20대 후반에 출간한 이 회고록에서 파리 예술가들

의 보헤미안 라이프스타일을 생생하게 소개했다. 치열한 삶의 현장에서 끌어올린 날 것 그대로의 언어였다. 선문 삭가의 글에서는 느끼기 어려운 거침없고 야성적이고 관능적인 글맛이 있었다. 1930년 출간된 영어 번역본은 외설적인 내용이 너무 많다는 이유로 미국에서 출판이 금지되기도 했다. 만 레이, 후지타, 키슬링, 콕토, 수틴과의 관계가 적나라하게 담겨 있었으니 당시 사회적인 분위기를 고려하면 그럴 만도 했을 것이다.

헤밍웨이가 유명 작가도 아닌 카바레 가수이자 모델이었던 키키의 첫 회고록에 자신의 이름까지 내걸고 스스로 논란을 자초한 이유는 무엇이었을까? 노벨문학상을 받은 저명한 작가가 이토록 그녀를 높이 샀던 이유는 그녀의 외모나 치명적인 매력, 예술가로서의 재능이 다는 아니었다.

남녀 불문하고, 작가들이 쓴 책이 지겹다면 여성이 아닌 여성이 쓴 이 책을 읽어보라. 이 책은 작가의 방을 갖지 못한 한 여성의 글, 여성이 되어 보지 못한 여성의 글이다.

헤밍웨이는 서문에서 키키를 '목소리'를 가진 여성으로 정의했다. "그녀는 놀랍도록 아름다운 몸과 사랑스러운 목소리를 가졌다. 그것은 노래하는 목소리가 아닌, 말하는 목소리다. 키키는 항상 그녀만의 목소리를 가지고 있다." 여기서 '목소리'는 주체적으로 사유하고자 했던 한 여성의 의지가 아닐까 싶다. 키

키가 회고록을 쓴 것은 그녀의 나이 불과 스물여덟 살 때였다. 1920년대 남성 중심의 보수적인 사회에서, 그것도 20대 여성으로서 자유를 갈망하며 자신의 목소리를 내는 키키가 헤밍웨이에게는 특별해 보였을 것이다.

또한 헤밍웨이는 키키가 "여성이 되지 않고도 여왕이 되었다"라고 썼다. 헤밍웨이가 말한 '여왕'이 되는 일은 '여성'이 되는 것과는 다르다. 여왕이라는 표현은 단순하지 않다. 1920년대 예술의 지형을 바꾸던 보헤미안 예술가들을 한자리로 불러들였던 키키. 그녀가 공식적으로 몽파르나스 시대의 여성 군주로 군림했음을 뜻한다.

회고록을 보면 키키는 자기주장도 강했다. 카페 웨이터가 옷을 좀 단정하게 입으라고 하자 "카페는 교회가 아니다"라며 반박했다. 키키의 거침없는 호전성을 엿볼 수 있는 대목도 있다. 1929년 자신의 출입을 거절한 술집 주인을 난폭하게 공격한 후 니스 감옥에서 열흘을 보내기도 한 키키는 그때를 다음과 같이 회상했다.

어느 날 저녁, 한 번도 가본 적이 없는 영국식 술집에 선원 친구들을 만나러 갔다. 그 술집은 나에게 문을 열어주지 않았다. 매니저가 소리쳤다. '여기 창녀 없어!' 나는 그에게 달려들어 얼굴에 접시를 집어 던졌다. 내 친구들이 싸움을 시작했고, 이어 경찰이 도착했다!

키키에 대한 헤밍웨이의 찬사는 그녀와 같은 시대를 살던 작가이자 철학사 시몬 드 보부아르의 사상과도 맥을 같이한다. 20세기 페미니스트의 선구자 보부아르는 19세에 이미 "내 삶에서 가장 뜻깊은 부분은 나의 생각들이다"라고 썼다. 헤밍웨이가 말한 '목소리'는 보부아르가 말한 '생각들'이었을 것이다. 키키는 그 시대에 "여성은 태어나는 것이 아니라 만들어지는 것이다"라는 보부아르 사상의 가장 좋은 사례가 아닐 수 없다. 보부아르는 『제2의 성』(1949)에서 "여성을 해방한다는 것은 여성을 남성과의 관계에 가둬놓기를 거부하되 그 관계를 부정하지 않는 것"이라고 말했는데 키키가 바로 이러한 '여성'이었다. 그녀는 비록 남성들 앞에서 노래를 부르고 테이블에 올라가 치마를 걷어올리며 캉캉을 추었지만, 보여주려고 했던 것이 그녀의 몸만은 아니었던 것이다. 모든 곳에 그녀의 몸, 얼굴, 이름이 있었지만, 그녀는 그러한 인기에 자신을 가두지 않은 자유로운 영혼이었다.

키키, 모두의 키키

제1차세계대전 후, 낡은 것은 가고 새로움을 갈구하던 시대에 부합하는 아방가르드 예술가들이 잇달아 파리로 몰려들었다. 이 시기를 '재즈 시대Jazz Period' 혹은 '광기의 시대Les annees folles'라고 부른다. 다다이즘은 초현실주의로 흘러들고 있었다. 미국

에서 건너온 만 레이가 새로운 사진 촬영 기법을 연마했고, 헤밍웨이는 이곳에서 『태양은 다시 떠오른다』(1926)를 집필했다. 제임스 조이스는 독립 서점 '셰익스피어앤드컴퍼니'에서 소설 『율리시스』(1920)를 펴내 대성공을 이뤘다. 일본에서 온 화가 후지타는 일본 전통 수묵화를 서양 유화에 접목하며 자신만의 독특한 화풍을 개척했다.

그들은 저녁이 되면 키키가 일하는 클럽에 모여들었다. 키키가 오지 않으면 파티는 시작되지 않았다. 키키는 음란한 노래를 부르며 춤을 췄다. 와인을 좋아했고 대담한 파티를 즐겼다. 그녀는 어떤 미술사조에도 속하지 않았지만 초현실주의, 입체주의, 미래주의, 다다이즘 예술가들이 그녀를 중심으로 뭉쳤고 그녀에게 모두 열광했다.

키키는 오늘날 '잇걸It-girl'이라고 불리는 스타일의 아이콘이기도 했다. 소설가 케이 보일은 다음과 같이 썼다. "그녀가 자신의 가면을 위해 선택한 색은 어떤 색이든지 주목을 받았다. 그녀의 무거운 눈꺼풀은 어느 날은 구리로, 다른 날은 로열 블루로, 또 어떤 날은 은이나 옥이 될 수 있었다." 어릴 때부터 화장을 좋아하던 키키는 꽃잎을 사용하여 뺨을 칠하고 검게 탄 성냥개비로 눈썹을 짙게 칠하기도 했다. 진 리스는 그의 데뷔 소설 『쿼텟Quartet』(1928)에서 키키를 이렇게 묘사한다. "그녀의 둥근 뺨은 주황빛, 입술은 주홍빛이며, 그녀의 녹색 눈에는 그늘이 있고, 뾰족한 코는 새하얗다." 1923년 만 레이의 여러 단

만 레이, 「오달리스크의 키키」, 젤라틴 실버 프린트, 1925년

편영화에 출연한 키키는 할리우드 진출까지 욕심을 내보았으
나 미국에서는 별다른 성과를 거두지 못했다.

키키는 자기 몸을 예술의 연장선으로 끌어안고 살았고 성
적 쾌락에 대한 욕망을 부끄러워하지 않았다. 많은 예술가와 거
침없는 사랑을 나눴지만 몸을 이용하여 남자의 운명을 통제하
려고 하지 않았다. 20세기 초 보기 드물게 자신의 클럽을 운영
하며 경제적 자립을 추구했던 키키는 자신을 부양할 부유한 후
원자를 찾아 나서지도 않았다. 자신의 운명을 남자가 아닌 자기
스스로에게 맡겼고, 인생을 즐기기 위해 잠시도 멈추지 않았던
불온한 예술가였을 뿐이다.

헤밍웨이는 "1920년대를 광란의 시대로 규정하는데, 사

키키 드 몽파르나스

실 광란이 언제부터 선명하게 시작됐는지는 아무도 모른다. 그러나 언제 끝났는지는 확실하게 말할 수 있다. 키키의 황금기를 보면 된다"라고 언급했다.

뮤즈, 그 너머를 갈구하던 예술가

키키는 모델, 뮤즈에 머물지 않았다. 키키는 마티스, 피카소, 앙리 루소 등의 그림을 취급하던 화상 앙리 피에르 로셰의 도움으로 1927년 3월 25일부터 4월 9일까지 첫 전시회를 열었다. 그녀는 '마티스의 딸'이라는 별명을 얻을 정도로 놀라운 그림 실력을 보여주었다. 소재는 어린 시절을 회상하는 그림에서부터 친구들의 초상화까지 다양했다. 감각적인 화풍이라는 평가를 받으며 전시는 문전성시를 이뤘다. 전시 오프닝 파티가 있던 날 밤, 작품은 매진되었다.

축제가 열린 파리 거리에서 양산을 돌리며 줄타기를 하는 곡예사 소녀를 그린 「곡예사」를 본다. 소녀의 치마는 풍선처럼 부풀어올라 하늘을 향하고 있다. 화려한 색채의 대담한 표현주의적 화풍으로 자유분방한 키키의 매력이 돋보이는 그림이다. 일부 군중은 치켜올라간 곡예사 소녀의 치마 속을 쳐다보고 있다. 안전망도 없이 위태롭게 균형을 잡으며 줄타기하는 소녀가 카바레의 테이블 위에서 치마를 올리고 노래를 부르던 자신과 닮았다고 여겼을 것이다. 천진난만하면서도 위험해 보이는 그

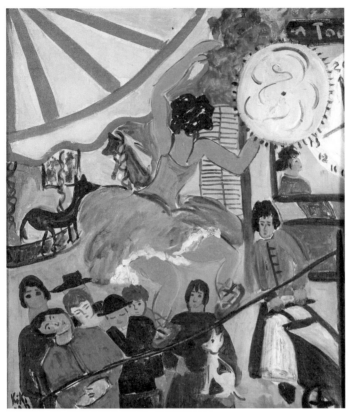

키키 드 몽파르나스, 「곡예사」, 캔버스에 유채, 55×46cm, 1927년, 개인 소장

소녀는 실은 자신의 모습이기도 했다.

　몽파르나스의 여왕 키키의 화려한 통치는 10년이 지나 막을 내린다. 파리는 더는 그녀의 것이 아니었다. 자신이 운영하던 카바레 '몽파르나스의 오아시스'는 '셰즈 키키Chez Kiki'로 이름을 바꿔 파리의 명소로 자리잡았다. 그러나 키키의 카리스마

있는 대중적 페르소나 너머에는 쉽게 떨쳐낼 수 없는 내면의 어둠이 있었다. 키키는 마약과 술과 음식에 탐욕스럽게 빠져들었다. 코카인 남용으로 두 차례 체포되기까지 했지만 마약을 끊을 수 없었다. 술을 마시고 마약을 하느라 늘 돈이 부족했던 그녀는 관광객들을 위해 여러 곳에서 노래를 부르며 간신히 생계를 꾸렸다.

그러던 중 제2차세계대전이 발발하고 세상 모든 것이 변했다. 새로운 애인을 만난 만 레이는 미국으로 돌아갔고, 키키는 시골로 피신했다. 전쟁이 끝나고 파리로 돌아온 키키는 더는 몽파르나스도 카바레의 밤무대도 지배할 수 없었다. 50킬로그램에서 80킬로그램으로 불어난 그녀의 몸은 언론의 조롱거리였다. 몸도 마음도 폐허가 되었다. 만 레이는 미국에서 키키의 안타까운 소식을 듣고 금전적인 도움을 주려고 했지만 그녀는 거부했다.

1953년, 키키는 53세의 나이로 사망한다. 사인은 알코올과 약물 남용이었다. 몽파르나스의 키키는 그녀보다 그녀를 더 사랑했던 몽파르나스의 땅에 묻혔다.

1920년대 키키의 육체를 모델 삼아 작품을 남긴 많은 예술가들은 부와 명성을 얻었다. 그러나 키키는 가난하게 태어나 더 가난하게 죽었다. 키키가 죽은 후에 그녀를 가장 먼저 기억한 곳은 속옷 회사였다. 그녀의 이름을 딴 속옷 브랜드가 매년 신제품으로 그녀를 재탄생시키고 심지어 그녀를 업그레이드까지 한

만 레이, 「키키」, 1924년

다. 대중은 키키의 관능적인 이미지만을 소비하고 싶은 걸까. 우리가 기억해야 할 키키의 모습은 그것이 전부가 아닌데 말이다.

더는 나를 속이지 않기를

카미유 클로델
Camille Claudel, 1864~1943

카미유 클로델은 가족이 버린 딸이었고, 로댕이 놓아버린 뮤즈였고, 시대가 알아보지 못한 예술가였다. 30년을 정신병원에 감금된 채 세상과 단절되어 살다가, 79세의 나이로 삶을 마감한 비운의 조각가. 그녀는 로댕의 사랑을 온전하게 소유하기를 갈망했지만, 작품에서만큼은 로댕의 그늘을 벗어나 자신만의 독창적인 예술세계를 고집했다. 남성 예술가들에게만 허용된 에로스와 지성을 누구보다도 완벽하게 표현하고 싶었던 카미유. 그러나 그녀가 마주한 시대의 벽은 높고 견고했다.

비운의 조각가

생전에 불행한 예술가였지만, 사후에 화려하게 부활해 독자적 예술성을 인정받은 여성 예술가 중 한 명을 꼽자면 단연 조각가 카미유 클로델일 것이다.

1864년 프랑스 빌뇌브쉬르페르 출신의 카미유 클로델은 18세의 나이에 44세의 오귀스트 로댕을 만나 그의 연인이자 제자로 15년을 함께했고, 1895년에 헤어졌다.

로댕은 미켈란젤로와 더불어 가장 위대한 조각가로 알려져 있다. 누드를 형식화한 고전주의적 전통을 버리고 사실적이고 표현주의적인 요소를 조각에 도입하면서 조각을 독자적인 예술 장르로 격상시킨 현대 조각의 선구자로 불린다. 로댕의 조수가 된 카미유는 그의 걸작 「칼레의 시민」 「지옥의 문」 「키스」 제작에 공동으로 참여하며 일찍이 거장으로 불린 로댕으로부

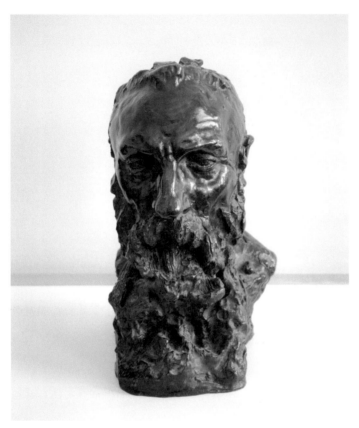

카미유 클로델, 「로댕의 흉상」, 청동, 40×25×28cm, 1892년, 로댕박물관, 파리

터 "가장 비범한 조교이자, 예술적 동반자"로 인정받았다. 그러나 예술적 교감에서 머물지 않고 연인으로 발전한 두 사람의 관계는 완전할 수 없었고, 로댕의 연인이자 뮤즈였던 카미유의 남다른 재능은 척박한 시대의 땅에서 온전히 싹을 틔울 수 없었다.

카미유와 로댕의 관계가 파국으로 끝난 후, 카미유는 파리

카미유 클로델

근교에 작업실을 마련해 10년간 은둔생활을 한다. 로댕을 사랑한 대가는 혹독했다. 로댕은 의식적이든 무의식적이든 카미유가 자신을 능가할까봐 두려워했고, 가족들은 로댕의 정부가 된 카미유를 수치로 여겼다. 시인이자 외교관인 남동생 폴 클로델도 똑똑하고 완고한 성격의 누나를 보며 '동경과 혐오' 사이를 오갔다고 말한 바 있다. 그러니 그들 모두 비범함과 광기를 보이던 카미유가 눈에 띄지 않는 곳에서 조용히 지내기를 바랐을 것이다. 어쩌면 정신병원만이 난폭함과 피해망상을 겪는 카미유를 보호할 유일한 안전망이라 생각했을 수도 있다.

가족들은 정신이상을 이유로 그녀를 파리의 한 정신병원에 강제 입원시켰고, 카미유는 30년을 정신병원에 감금된 채 세상과 단절되어 살다가 79세의 나이로 삶을 마감한다. 카미유는 가족이 버린 딸이었고, 로댕이 놓아버린 뮤즈였으며, 시대가 알아보지 못한 비운의 예술가였다.

예술로 다시 태어나다

경제학자이자 윤리철학자인 애덤 스미스는 "불행한 사람들에게 줄 수 있는 가장 잔인한 모욕은 그들의 고통을 경시하는 태도를 보이는 것"이라고 말했다. 서양의 애덤 스미스나 동양의 맹자는 공감을 인간의 본성이라고 했다. 남의 고통을 보고 '차마 그렇게 두지 못하는 마음'이 공감이라면, 카미유의 불행은

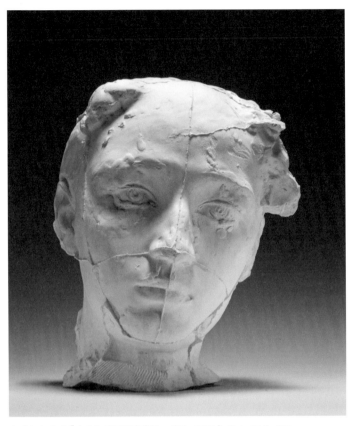

오귀스트 로댕, 「카미유 클로델의 얼굴」, 석고, 1889년, 32.1×26.5×27.7cm,
로댕박물관, 파리

어찌 이렇게까지 공감받지 못했을까. 때로는 평범한 사람들의
편리한 생각이 한 사람에게는 잔인한 불행을 초래하기도 한다.
스미스의 말처럼 불행을 경시하는 태도가 가장 잔인한 모욕이
되는 경우가 종종 있듯, 평범한 경시가 평범하지 않은 한 예술
가의 혼을 산 채로 매장했던 것은 아닐까.

카미유 클로델

공동묘지에 무연고자로 묻히면서 하마터면 영원히 잊힌 이름으로 살았을 뻔한 카미유 클로델. 익명의 무덤에서 그녀를 구원한 건 결국 그녀의 예술이었다. 카미유에 대한 전기와 두 편의 영화가 세상에 나오면서 카미유는 무덤에서 부활했다. 덕분에 로댕과의 치열했던 사랑 이야기와 정신병원에서 30년을 보낸 황폐한 삶이 온 세상에 알려지게 되었다. '비운의 조각가'에서 '천재 조각가'로 거듭난 것이다.

이어 2017년 카미유가 자랐던 파리의 남동쪽 노장쉬르센에 그녀의 이름을 딴 국립박물관이 건립되면서 로댕의 권위와 사회적 편견에 가려져 있던 카미유 예술세계의 진면목이 드러난다. 로댕의 연인으로서가 아닌 예술가 카미유 클로델로서 세상의 빛을 보게 된 것이다. 로댕 사후 100년, 카미유 사후 70여 년이 지난 후였다.

존재의 꽃망울이 터지는 순간

존재의 꽃망울이 터지는 순간에 거침없이 카미유를 덮친 첫사랑. 그녀가 갓 스무 살을 넘겼을 때 로댕은 그녀보다 스물네 살이나 많았고, 더구나 동거하던 여성까지 있었다.

카미유는 로댕과 예술적 동지 관계를 유지하면서도, 한편으로는 그와 결혼하고 아이를 낳고 싶은 강렬한 결속 욕망이 있었다. 불안이 만연할수록 자존감을 고취하는 사랑을 더 갈망했

다. 그러나 사랑에 대한 기대와 현실 사이에는 절망의 심연이 존재했다. 사회적으로 성공한 위치에 있는 예술가가 오랫동안 자신을 보살펴준 파트너를 떠나 새파랗게 젊은 애인을 선택하는 데에 어떤 희생이 따르는지 로댕이 모를 리 없었다. 한편, 카미유는 그녀의 삶을 구성했던 모든 질서와 형태를 파괴하며 로댕을 사랑했다. 명성은 사랑 바깥의 것이었다. 모순을 품고 누군가를 사랑한다는 것, 그것을 견딜 힘을 지녀야 예술계에서 살아남을 수 있다는 걸 깨닫기에 그녀는 너무 어렸고 현실을 거부한 그녀의 예술가적 광기는 맹목적이었다. 더구나 그녀의 작품은 19세기 사회가 받아들이기에는 지나치게 관능적이었다.

로댕이 '생각하는 머리'였다면 카미유는 생명을 불어넣는 로댕의 '손과 발'이었다. 망치 치는 소리, 끌 당기는 소리, 돌 깎는 소리, 그 소리를 삼키는 먼지와 땀이 범벅된 현장 속에서 그들의 사랑은 강렬하게 태어났다. 비록 사랑의 쾌락과 뜨거움이 불안과 허무와 정비례했을지라도.

그대는 나에게 활활 타오르는 기쁨을 준다오. 내 인생이 구렁텅이로 빠질지라도 나는 아무것도 후회하지 않을 것이오. 슬픈 종말조차 내게는 후회스럽지 않아요. 당신의 그 손을 나의 얼굴에 놓아주오. 나의 삶이 행복할 수 있도록, 나의 가슴이 신성한 사랑을 느낄 수 있도록!

카미유 클로델

생기가 사라진 나라는 존재가 기쁨의 불꽃을 태우며 타올랐소. 나는 이생에서 하늘을 보았고, 그것은 다만 당신으로 인해서였소.

<div style="text-align: right">_로댕이 카미유에게 보낸 편지</div>

반면 카미유가 로댕에게 보낸 편지글 곳곳에는 불안의 마음이 스며 있다.

아무것도 할 수 없어서 또 편지를 씁니다. (……) 당신이 여기 있다고 생각하고 싶어 아무것도 입지 않은 채 누워 있습니다. (……) 하지만 눈을 뜨면 모든 것이 변해버립니다. 제발 부탁입니다. 더는 저를 속이지 말아주세요.

철학자 모리스 메를로퐁티는 회화는 '말 없는 사유'이고, 철학은 '말하는 사유'라고 했다. 그렇다면 조각은 '만지는 사유'가 아닐까. 우리는 만지고 만져지는 존재다. 카미유는 신화 속 인물에 빗댄 로댕과 자신의 몸을 조각으로 빚으며 온갖 감정들을 만졌다. 사랑하면 알게 되는 환희, 욕망, 흔들림, 그리움, 불안, 절망, 배신. 자신의 삶을 걸고 사랑을 해본 사람이라면 희로애락이 뒤범벅된 온갖 감정이 어느 진폭으로까지 치달을 수 있고, 또 어느 깊이로까지 추락할 수 있는지 알 것이다.

몸은 만질 수 있는 영혼이다. 몸을 만지는 것은 존재의 질

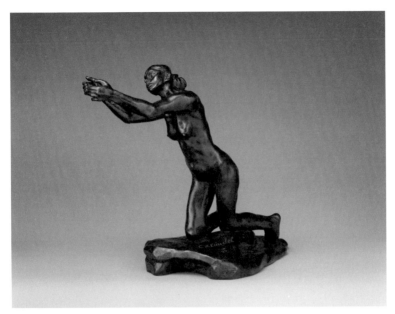

카미유 클로델, 「간청하는 여인」, 청동, 27.9×36.8×21.3cm, 1898년,
메트로폴리탄미술관, 뉴욕

감을 만지는 일이다. 자기가 만지는 것 속에서 자신의 이면을
인식하기도 하고, 그러한 자신을 만지며 의식의 수평선 아래 존
재하는 또다른 자신을 깨닫기도 한다. 자폐적 자아를 깎아내 새
로운 자신을 만나기도 한다.

　카미유는 형체를 빚으며 자신과 로댕의 몸을 무수히 만졌
다. 사랑의 환희를 꿈꾸며 그리움을 만졌고, 간절함을 담아 자
신의 외로움을 주물렀다. 절망을 깎아내며 무너진 자신을 세웠
고, 코와 심장에 숨을 불어넣고 영혼을 빚었다. 궁극적으로 카

　　　　　　　　　　　　　　　카미유 클로델

미유는 작품을 통해 사랑의 미로에서 자신을 풀어주고 싶었는지도 모른다. 온갖 번뇌들을 시간이라는 묘약과 함께 만지고 주무르다보면 감정도 탈출구를 찾게 된다.

탁월한 예술성, 샤쿤탈라

1888년에 완성한 「샤쿤탈라」는 조각가로서의 존재감을 유감없이 드러낸 카미유 클로델의 대표작이다. 프랑스의 권위 있는 미술전람회인 르 살롱Le Salon에서 로댕을 제치고 최고상을 받으면서 조각가로서 카미유 클로델의 이름을 프랑스 미술계에 각인시킨 작품이기도 하다.

카미유가 「샤쿤탈라」를 제작하던 때는 로댕과 격정적인 사랑에 빠져 있다가 증오어린 결별의 과정을 겪게 될 무렵이다. 그래서인지 이 작품은 로댕의 사랑을 온전히 소유하고 싶은 카미유의 욕망이 에로틱하게 표현되어 있다. '샤쿤탈라'는 인도의 시인 칼리다사가 쓴 희곡 『샤쿤탈라Sakountala』(1789)의 여주인공 이름이며, 희곡의 줄거리는 다음과 같다.

숲속에 사는 아리따운 여인 샤쿤탈라는 사냥하러 온 왕 두샨타를 만나 사랑에 빠진다. 왕궁으로 돌아가야 하는 왕은 다시 오겠다는 약속의 징표로 그녀에게 반지를 주고 떠나지만, 돌아오지 않는다. 그들의 사랑을 질투한 운명의 장

난이었는지 두샨타왕이 저주를 받아 샤쿤탈라에 대한 기억을 잃어버렸기 때문이다. 샤쿤탈라 역시 왕의 아이를 가진 몸으로 그를 찾아 나섰다가 그만 반지를 잃고 헤매게 된다. 우여곡절 끝에 왕을 만나지만 두산타왕이 샤쿤탈라를 알아보지 못하자 상심한 그녀는 숲으로 돌아와 홀로 왕의 아이를 낳는다. 몇 년 후, 샤쿤탈라가 잃어버렸던 반지가 물고기 배 속에서 발견되어 왕에게 바쳐진다. 반지를 본 왕은 샤쿤탈라에 대한 기억을 되찾고, 마침내 두 연인은 극적으로 재회한다.

카미유의 작품에서 샤쿤탈라는 남자의 뺨에 자신의 얼굴을 살포시 얹어놓았다. 한쪽 손은 자신의 가슴에, 다른 한 손은 남자의 허리에 가닿아 있다. 그녀의 표정을 보면 기다림에 지친 듯도 하고, 남자에게 자신의 모든 걸 맡기고 기대고 싶은 것 같기도 하다. 한편, 무릎을 꿇은 두샨타왕은 그녀의 얼굴에 입을 맞추고 그녀를 관능적으로 포옹한다. 저주로 헤어진 두 연인이 극적으로 다시 만났으니, 서로 기대고 쓰다듬고 어루만지며 안아주는 저 사랑의 몸짓에서 애틋함이 전해져온다.

샤쿤탈라에게 자신의 감정을 투영한 카미유는 이 작품을 여러 가지 재료와 제목으로 바꾸어 제작했다. 1886년 테라코타 모형을 시작으로, 1888년에는 석고 버전으로 완성하고 제목을 그리스·로마 신화 속 인물 '베르툼누스와 포모나'로 붙였고, 이

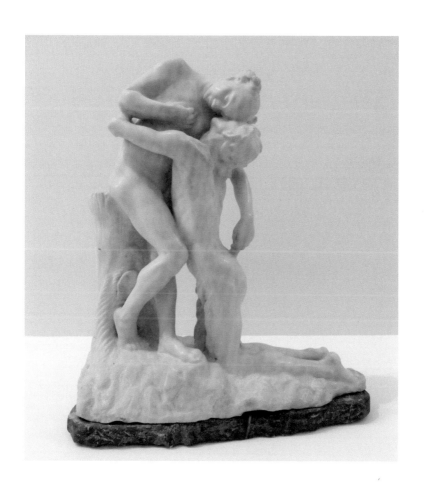

카미유 클로델, 「샤쿤탈라」, 대리석, 91×80.6×41.8cm, 1905년, 로댕박물관, 파리

어 1905년에는 대리석과 청동 버전으로 완성해서 다시 제목을 '버려짐'으로 바꾼다. 「샤쿤탈라」에 자신과 로댕이 겪은 사랑의 변천사를 고스란히 투영한 카미유는 이후 인도 문학과 그리스·로마 신화를 자신의 자전적 요소와 교배해 '샤쿤탈라 연작'을 탄생시켰다.

하지만 카미유의 「샤쿤탈라」가 출품되어 관심을 끌었을 때, 사람들은 로댕이 도와주었을 거라고 수군거렸다. 로댕은 나서서 그녀를 유능한 동료 조각가로 치켜세우며 "그녀에게 황금이 묻힌 장소를 알려준 사람은 나일지 모르나, 황금을 찾아낸 사람은 결국 그녀였다는 사실을 믿어주세요"라고 말했다. 그러나 로댕을 비롯한 남성 예술가들에게 허용된 에로스와 지성을 누구보다도 완벽하게 표현하고자 했던 카미유가 마주한 것은 시대의 벽이었다. 카미유 클로델에 대한 책을 집필한 오딜 아이랄클로스는 "카미유의 삶은 유럽 전환기의 제한적인 사회구조에 대한 하나의 교훈"이라고 말했다.

카미유와 로댕의 사랑은 비록 파국으로 끝났지만, 이 「샤쿤탈라」의 대리석 버전은 현재 프랑스 로댕박물관에 전시되어 있다. 카미유와 로댕은 죽어서도 작품으로 서로를 바라보고 있는 것이다.

성숙해진다는 것

「성숙의 시대」는 조각가로서 카미유의 진가를 증명한 걸작으로 평가받는다. 1895년 프랑스 정부의 부탁으로 이 작업을 시작했는데, 1899년 청동으로 주조하기 전에 주문이 취소되었다. 그럼에도 카미유는 작품을 완성했고, 현재 1902년과 1913년에 청동으로 주조된 두 작품 중 첫번째 작품은 오르세미술관에, 두번째 작품은 로댕박물관에 전시되어 있다.

로댕은 카미유와 격정적인 사랑을 나누면서도 그녀가 원하는 독점적인 관계에 적응하지 못했다. 그에게는 이미 20년의 무명 시절을 함께한 연상의 여인 로즈 뵈레가 있었기 때문이다. 로댕은 평생의 동반자인 로즈와 헤어지기를 거부하며, 두 여인 사이에서 흔들린다. 무엇보다도 로즈와 로댕 사이에는 카미유보다 두 살 어린 아들이 있었다. 로즈와 살면서도 카미유를 포기할 수 없었던 로댕은 각서까지 써서 로즈와 헤어지고 그녀의 충실한 남자가 되기로 약속하지만, 그 맹세는 끝내 지켜지지 않았다. 로댕과 로즈는 53년 동안 사실혼 관계를 유지하다가 로즈가 죽기 불과 2주 전 결혼식을 올렸다. 로즈는 로댕과 살면서 그가 캉캉 댄서, 모델, 사교계 여인, 제자, 작가 등과 무수히 염문을 뿌리는 것을 보면서도 그의 곁을 지켰다. 하지만 로즈는 유독 카미유에게 심한 질투심을 느꼈다.

카미유는 로댕의 아이를 임신하지만 유산하게 된다. 임신과 유산이 여러 번이었다는 설도 있다. 점차 둘의 관계는 파국

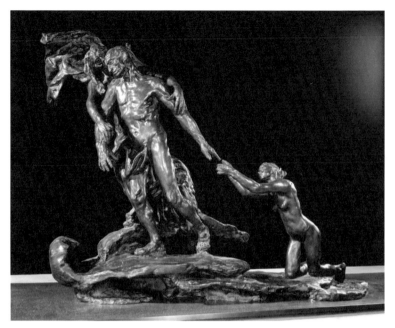

카미유 클로델, 「성숙의 시대」, 청동, 121×181.2×73cm, 1897년, 오르세미술관, 파리

으로 치닫는다. 이런 상황 속에서 광기와 집착을 보이던 카미유
가 파리 근교 작업실에서 오직 작품에만 매달려 완성한 작품이
「성숙의 시대」다. 우리나라에서는 '중년'이라는 제목으로 더 알
려져 있기도 하다.

　「성숙의 시대」에서 왼쪽의 쇠약한 노파는 로댕의 동반자
로즈 뵈레를 상징한다. 무릎을 꿇은 채 가지 말라고 애원하는
오른쪽의 젊은 여인은 카미유 자신이다. 두 여인 사이에서 체념
한 듯 고개를 떨군 채 노파가 이끄는 대로 끌려가는 남자는 로

댕이다. 한 자락 미련 때문인지, 로댕은 카미유에게 뻗은 한 손을 미처 거두지 못하고 있다. 「성숙의 시대」는 이렇듯 늙어가는 아내 로즈와 젊은 연인 카미유, 그리고 그 사이에서 망설이는 로댕, 이들의 삼각관계를 다룬 자전적 작품이다. 그러나 세 사람의 삼각관계로만 한정해서 이 작품을 해석한다면 그 매력은 반감된다. 카미유 자신도 언급했듯, 이 작품은 세월의 흐름과 마주한 인간의 운명에 대한 비유다. 이 작품에서 노파는 가차없는 시간의 비행과 시들어가는 육체의 잔혹함을 드러낸다. 오른쪽 여인은 찬란한 젊음, 그리고 아름다움의 무력함에 대한 그녀의 쓰린 관찰이다. 중앙의 남자는 어찌하지 못하고 무언가에 끌려가기도 하고 그 힘에 의해 삶을 구성하기도 하는 우리의 운명을 상징한다.

세 사람이 아슬아슬한 거리를 유지한 채, 결국 그들은 모두 노파가 이끄는 대로 '노화'와 '죽음'을 향해 나아가고 있다. 등장인물들 사이 닿을 듯 말 듯 아슬아슬하게 연결되고 벌어져 있는 틈은 조각에 긴장감을 조성한다.

또 카미유는 세 사람 모두 자신이라고 생각했다. 이것이야말로 삶의 순환을 이해하는 중요한 통찰이다. 그 세 명의 인생을 우리는 순차적이든 동시적이든 다 살게 될 때가 있다. 결국 다른 층위의 삶이 서로를 가로지르며 죽음이라는 완성을 향해가는 것. 그것이 우리의 운명 아니겠는가.

좋은 작품은 보이는 것에서 보이지 않는 것까지를 품는다.

「성숙의 시대」는 조형적으로도 아름다운 작품이지만, 카미유는 조각 자체의 아름다움에 최고의 목적을 두지는 않았을지 모른다. 오히려 개별적 이야기이면서 동시에 인간이라면 누구나 겪게 되는 어떤 '공통적인 것' '보편적 진실'에 도달하려는 몸부림을 잘 녹여냈다는 점에 더 깊은 아름다움이 숨어 있다. 그리고 그 보편적 진실을 누구도 흉내낼 수 없는 자신만의 개성으로 창조하는 것. 그 개별성을 위한 몸부림이 한 인간의 '성숙'이자 예술가의 '운명'일 터이다. 이것이 그녀가 이 조각 작품의 제목을 '성숙'에서 '운명'으로 바꾼 이유는 아닐까.

신성과 광기 사이에서

1892년, 카미유가 로댕의 아이를 유산한 후 둘의 연인 관계는 끝났지만 1898년까지는 서로 연락을 주고받았고, 로댕은 카미유를 지지하며 경제적으로 지원하기도 했다. 그러나 1899년, 카미유가 작업중이던 「성숙의 시대」를 본 후 충격과 분노를 느낀 로댕은 카미유에 대한 지원을 끊고 만다. 개인의 사생활이 드러나는 것을 두려워한 로댕이 프랑스 정부에 압력을 넣어 이 작품의 주문을 취소하는 데 영향력을 행사했다고도 알려져 있다.

남성이 지배적인 예술계에서, 로댕과의 소문은 어린 카미유에게 너무나 무거운 멍에였다. 로댕이 여러모로 지속적으로 도움을 준 정황은 있지만, 둘의 추문이 알려지게 되면 사회적

명성과 부를 잃게 될까 두려웠던 로댕은 몸을 사렸다. 카미유는 로댕의 그늘에서 벗어나 자신만의 조형적 탐구를 위해 가열하게 작업에 전념했지만, 로댕의 아류작이라는 사회적 편견은 심해져갔다. 이어지는 생활고는 그녀의 삶을 더욱 힘들게 옥죄었다. "로댕이 내 작품을 훔쳐갔다" "로댕이 음식에 독을 넣어 날 죽이려 한다" 등 당시 그녀의 편지글 대부분이 생계인의 고전분투이자, 가난한 한 예술가의 민낯을 고스란히 보여준다. 자신의 작품 주문이 취소되자 카미유는 극심한 불안감과 강박증에 시달린다. 자신이 마땅히 받아야 할 인정을 받지 못한 것도 로댕 때문이라고 확신했다. 로댕에 대한 섬망과 분노에 사로잡힌 카미유는 결국 그녀의 작품 대부분을 파괴하고 만다. 오늘날 카미유의 작품이 고작해야 90여 점밖에 남지 않은 이유다.

카미유는 1913년 3월, 느닷없이 들이닥친 두 명의 남자 간호사에게 이끌려 파리 근교의 한 정신병원에 수감된다. 어린 시절부터 절대적 지지자이자 재정적 도움을 주던 아버지가 죽고 난 후 이뤄진 가족의 결정 때문이었다. 카미유는 수없이 편지를 쓰며 부당한 감금에 대해 분노하고 애원하며 가학하며 겁박했지만 결국 병원 벽을 넘지 못했다. 그사이 그녀를 가둬놓은 벽 너머에서는 두 번의 전쟁이 일어났다.

폴, 너의 누나가 감옥에 있다는 것을 깨달아다오. (……) 너는 나를 전염병 환자처럼 취급하고 있구나. 신은 고통받

는 자를 긍휼히 여기시고, 신은 선하시다. 무고한 사람을 광야에서 썩게 내버려두는 그 무자비한 신이 너의 신이란 말이냐?

카미유가 1932년 남동생 폴 클로델에게 보낸 편지의 일부다. 다음은 1935년 쓴 편지 내용이다.

나는 심연에 빠졌다. 너무나 이상하고 낯선 세상에 살고 있다. 내 인생의 꿈이 어느 날 악몽이 되어버렸다.

잠깐일 것이라고 여겼던 감금생활은 30년간 이어진다. 그녀는 정신병원 벽의 돌을 떼어내어 흙처럼 반죽하고 싶어 몇 시간 동안 벽을 만지기도 했다. 그러나 정신병원에서의 30년은 가열한 예술혼도, 불나방 같은 사랑도, 눈부신 청춘도 다 스러지게 만드는 긴 시간이다. 카미유를 붙들던 갖가지 정념도 시들고, 폐허만 남은 자리에는 좌절감과 무력감만 무성하게 자라났다.

배에 올라야 할 시간이다. 사랑하는 폴. 파도 위 바람처럼 가벼워지는구나. 너무 무거웠던 짐, 때가 되면 스스로 떠나지게 되는 것을.

카미유 클로델

카미유 클로델, 「폴 클로델」, 청동, 48,1×52,4×31,1cm, 1905년, 로댕박물관, 파리

정신병원에서 쓴 편지를 읽다보면 카미유가 정신병 환자라는 사실을 의심하게 된다. 그녀의 정신세계는 명징하고 감정 표현도 명료하다. 물론 그녀는 로댕이 자신을 죽이려고 한다는 망상과 외부세계와 고립되면서 미쳐가는 광기 사이의 경계를 아슬아슬하게 넘나들었다. 그러나 그것이 정신질환인지, 천재 예술가의 광기인지, 아니면 둘 다인지 명확하지 않다. 분명한 것은 그녀의 창작에 대한 열정과 예술혼이 감금되었다는 사실이다. 동생 폴은 훗날 누나 카미유를 회고하며 "하늘이 그녀에게 준 재능은 모두 그녀의 불행을 위해 쓰인 것인가?"라며 탄식했다.

카미유 클로델, 「파도」, 오닉스 대리석과 청동, 62×56×50cm, 1897~1903년,
로댕박물관, 파리

1943년, 10월 19일 새벽 2시, 카미유 클로델은 79세의 나이로 세상을 떠났다. 그리고 무연고자 시신이 되어 공동묘지에 묻혔다.

2017년 문을 연 카미유클로델국립박물관은 그녀의 유작 90여 점 중 43점을 소장하고 있다. "시간이 모든 것을 제자리로 돌려놓았다." 카미유의 추종자 외젠 블로의 말이다. 로댕에게 귀속되었던 일부 작품이 그녀에게로 되돌아오기까지는 수십 년을 기다려야 했다. 로댕의 걸작 중 일부는 실제로 카미유와 공동 창작의 결과물이다. 특히, 로댕의 「키스」와 미완성으로 남게 된 「지옥의 문」은 로댕과 카미유의 합작품이었다. 로댕이 청동으로 주조할 때 자신의 이름으로 서명한 작품 「노예의 머리」와 「웃는 사람의 머리」는 실제 카미유가 만든 것으로 밝혀지기도 했다.

카미유는 로댕을 온전하게 소유하기를 갈망했지만, 작품에서만큼은 자신만의 혁신적인 스타일을 고집했다. 1897년부터 청동을 작은 규모로 사용하기 시작하며 만든 「파도」는 로댕과의 의식적인 단절을 염두에 둔 작품으로 평가받는다.

"당신은 결국 당신 자신이었습니다. 당신은 로댕의 영향에서 벗어나 기교와 상상력의 영역에서 위대한 예술적 성취를 이뤄냈습니다"라고 카미유를 칭송한 외젠 블로의 말처럼, 결국 카미유는 누군가의 뮤즈가 아닌 한 사람의 온전한 예술가로 우리 곁에 남았다.

몸을 통해, 몸을 위해

潘玉良

Marie-Guillemine Benoist

Frida Kahlo

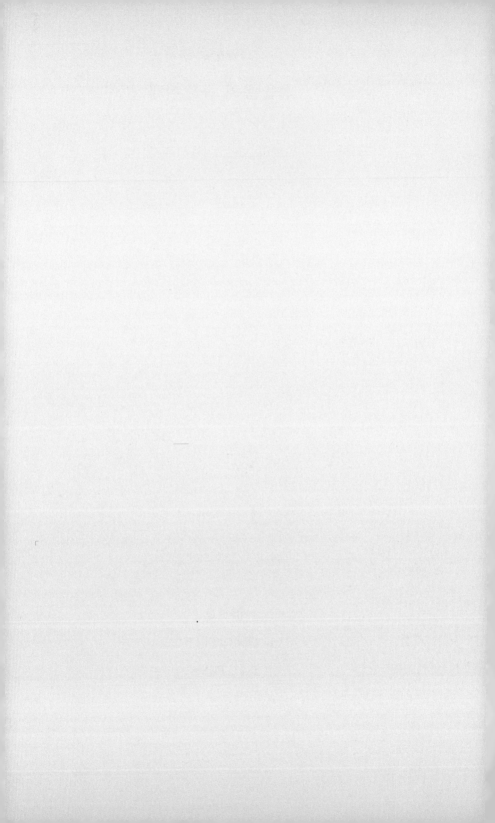

나의 누드는 나의 자유다

판위량

潘玉良, 1895~1977

판위량이 남긴 작품 중 절반 이상이 여성의 누드다. 그녀가 가장 사랑하는 누드 모델은 그녀 자신이었다. 벌거벗은 자신의 몸은 그녀에게는 존재를 느끼고 사유하는 도구이자 언어였다. 그것은 독백의 언어였고 몸부림의 언어였다. 그 시절 중국에서 누드화를 그린다는 것은 문화적 암흑기에 예술가가 할 수 있는 가부장적 사회를 향한 항거였다. "당신의 최선의 지혜보다, 당신의 육체에 더 많은 지혜와 이성이 있다. 도대체 누가 당신의 육체에 최선의 지혜가 필요하다는 사실을 알겠느냐?"라고 물었던 철학자 니체의 질문에 화가 판위량이 누드로 답한다.

육체를 경멸하는 자들에게

판위량은 현재 중국에서 가장 영향력 있는 20세기 예술가이자 최초의 모더니스트 여성 서양화가로 추앙받고 있다. 비천한 창기에서 화가로 전향한 판위량은 누드화와 인물화에서 두각을 나타냈다. 특히 서구의 조형미와 중국의 수묵 기법을 혼합한 개성적인 스타일로 일생 여성의 신체에 관한 탐구를 이어갔다. 강렬한 색채는 마티스나 세잔의 화풍을 연상시키지만, 동시에 대담한 윤곽선 처리와 자연스럽게 흐르는 필선에는 중국 전통의 붓놀림과 수묵의 기운이 깃들어 있다.

당시 여성이 벌거벗은 여성의 몸을 그린다는 것을 용납하지 않았던 중국에서 판위량은 온갖 수모와 굴욕을 당한다. 게다가 '기녀 출신'이라는 꼬리표는 평생 그녀를 따라다닌 주홍글씨였다. 결국, 판위량은 고국에서 붓을 꺾고 프랑스와 이탈리아에

서 화가로서의 삶을 개척하며 디아스포라 예술가의 운명을 살아야 했다. 중국, 프랑스, 로마, 미국을 오가는 초국적 삶을 살며 생전에 미완성 작품을 포함해 4000여 점에 달하는 회화, 조각, 드로잉을 남겼지만, 판위량은 마지막까지 조국으로 돌아가지 못한 채 파리 근교의 한 다락방에서 쓸쓸하게 생을 마감했다.

판위량이 남긴 작품 중 절반 이상이 여성의 누드다. 그녀가 가장 사랑하는 누드모델은 그녀 자신이었다. 가난해서 모델을 구할 수 없었던 이유도 있었겠지만, 벌거벗은 자신의 몸은 그녀에게 존재를 느끼고 사유하는 도구이자 언어였다. 그것은 독백의 언어였고 부당함에 맞서는 몸부림의 언어였다.

철학자 니체는 『차라투스트라는 이렇게 말했다』(1885)의 「육체를 경멸하는 자들에 관하여」라는 글에서 육체의 중요성을 강조하고 또 강조한다. 그는 "어린아이들은 '나는 육체이고 영혼이다'라고 말한다"고 썼다. 이어 "나는 온전히 육체다. (……) 육체는 거대한 이성이고 하나의 의미를 지닌 다양성이며, 전쟁이고 평화이며, 짐승의 무리이며 목자다"라고 말한다.

육체에 대한 니체의 설명은 판위량의 누드를 가장 적절하게 대변해주는 듯하다. 니체의 말처럼 판위량에게 감각과 영혼은 육체의 배후에 거하는 도구이며 장난감일 뿐이다. "당신의 최선의 지혜보다, 당신의 육체에 더 많은 지혜와 이성이 있다. 도대체 누가 당신의 육체에 최선의 지혜가 필요하다는 사실을 알겠느냐?"라고 물었던 니체의 질문에 판위량이 자신의 누드

판위량, 「독서하는 여인」, 종이에 채색, 64×84cm, 1959년, 중국국립미술관, 베이징

로 답한다. 그녀는 니체와 같은 목소리로 육체를 경멸하는 자들에게 그림으로 호소한다.

어린 시절 판위량은 몸종이었고 창기였다. 육체는 속박이었고 복종이었다. 나약함이고 굴욕이었다. 나의 육체가 나의 것이 아닐 때 우리는 그 육체를 도구라 부른다. 그녀가 몸종, 창기였을 때 그녀의 육체는 다른 사람을 위한 도구였다. 그 육체를 넘어서기 위해서 판위량은 '그림 그리기'라는 행위를 통해 육체를 그리지 않으면 안 되었다. 판위량은 누군가에게 소유되고 행위를 강요받는 자신의 육체를 감정과 영혼을 가진 자유의 표상으로 역전시켰다. 창기의 육체를 해방해 새로운 이미지를 부여하는 능력자, 즉 예술가로서 다시 태어나 자신의 육체를 숭고한 작품으로 승화했다. 비로소 자신의 육체를 남을 위한 도구에서 자기 자신을 위한 무기로 바꾼 것이다. 누드는 그녀에게 인간의 복잡하고 깊은 감정을 이해하는 방법이기도 했다. 다른 이의 고통을 육체적으로 생생하게 느끼는 감각은 나 아닌 다른 이들의 고통에 대한 공감과 연대로 이어지기 때문이다.

판위량은 고국의 여성들을 위해 여성으로서의 자신을 그렸다. 그 시절 중국에서 누드화를 그린다는 것은 문화적 암흑기에 예술가가 할 수 있는 가부장적 사회를 향한 항거였다. 그녀는 벌거벗은 육체로 사회의 속박에 저항했다.

판위량의 젊은 시절은 청나라의 전복과 겹친다. 20세기 초 중국은 정치적 혼란기이자 세기의 전환기였다. 초기의 현대화

운동 속에서 전통과 현대성이 혼재했고 남성 우월주의 및 신흥 페미니즘이 목소리를 높였다. 그 시기 판위량의 예술은 동서양의 이분법을 극복하며 초기 중국 여성 예술가들의 투쟁에서 최전방에 서 있었다. 남성적 시선의 대상이 아닌 주체로서, 자기 몸에 대한 소유권을 누드화로 드러내면서 말이다. 그녀의 육체에 대한 묘사는 이국적이지 않았고, 벌거벗은 몸은 결코 에로틱한 장면에 국한되지도 않았다.

벌거벗은 육체, 특히 여성의 육체는 반항과 복종, 정욕과 모성, 강인함과 취약함 사이를 오가며 분열되거나 통합된다. 1920~30년대 현대국가의 담론과 예술 형성에 이러한 누드화는 기표 역할을 했다. 이후 마오쩌둥 시대(1949~76)를 거치며 예술가는 인민을 위해 봉사하며 사회주의 현실을 반영하는 예술을 창작해야 했다. 그런데도 중국 현대미술은 꾸준히 성장했고, 특히 여성 예술가들은 누드를 매개로 자신의 경험과 관점과 여성 의식을 통합하기 시작했다.

1995년 개봉한 영화 「화혼」은 판위량의 삶을 다룬다. 판위량을 열연한 중국의 대표 배우 공리가 공중 화장실에서 여성의 몸을 스케치하는 장면이 나온다. 이 장면은 당시 중국에서도 큰 파문을 일으켰다. 실제로 모델을 구할 수 없었던 판위량은 공중 화장실에서 누드에 대한 영감을 얻기도 했으며, 대중목욕탕에 들어가 누드 크로키를 하던 중 발각되어 큰 수모를 당하기도 한다. 여자들은 "돈 주고 목욕하러 왔지, 몸 팔러 온 게 아니야!"

판위량, 「누드」, 종이에 채색, 91×65cm, 1952년, 개인 소장

라며 판위량의 멱살을 잡고 욕설을 퍼부었다. 그때, 그들의 포위망을 간신히 빠져나온 판위량의 귀에 한 젊은 여자의 낮은 목소리가 걸렸다. "누드를 그리고 싶으면 자신을 그리세요!" 판위량은 그때부터 자신의 몸을 그리기 시작했다.

판위량이 누드에 눈뜨게 된 것은 상하이미술전문학교에 입학하면서부터다. 그녀의 나이 25세가 되던 해였다. 중국 최초의 예술 기관 중 하나였던 상하이미술전문학교는 일찍이 서양화를 받아들여 중국 미술의 변화를 모색중이었다. 판위량은 그 대학 첫 여자 입학생의 영예를 갖게 된다.

세속적인 편견은 종종 예술 발전에 장애가 되기도 합니다. 대자연의 세계에서 인체는 흠잡을 데 없는 완전무결한 아름다움과 조화를 이루고 있으며, 풍부한 생명력을 지니고 있습니다.

그녀는 학교에 와서야 인체의 아름다움을 말하는 사람들을 만날 수 있었고, 이 사실에 전율했다. 중국에서는 당시만 해도 세인들의 손가락질을 받던 누드화가 우리 인류가 창조한 문명의 발자취라니. 판위량은 수업을 들으며 육체에 대한 새로운 깨달음으로 충만했다. 인간의 본성에서 발아한 인체에 대한 새로운 인식을 누드를 통해 실현하고 싶었다. 그러나 유교적인 도덕관념에 사로잡혀 인체의 아름다움을 표현하는 행위를 추악

한 것으로 간주하는 것이 중국의 외면할 수 없는 현실이었다. 판위량은 우여곡절 끝에 누드 작품을 완성했지만 이 그림을 전시회에 출품하자 학교가 발칵 뒤집혔다. 벌거벗은 몸을, 그것도 여자가 그린다는 것을 받아들이지 못하는 시대에 그녀가 감내해야 할 숱한 시련과 고통은 불을 보듯 뻔한 일이었다.

니체는 육체를 경멸하는 자들에게 다시 말하고 있다. "육체를 경멸하는 자들은 삶에서 가장 바라는 것, 즉 자신을 넘어 창조하는 것을 더이상 할 수 없다." 자신을 창조하는 일이 자기가 가장 사랑하는 일이며, 자기가 온전히 열정을 쏟을 수 있는 일이라는 것이다.

예술과 사랑에 헌신하다

판위량은 1895년 장쑤성 양저우에서 태어나 일찍이 부모를 여의었다. 유일한 혈육이던 외삼촌이 판위량을 입양했지만 그는 마약과 술에 빠져 13세의 판위량을 창기로 팔아버린다. 기방에서 몸종으로 일하다가 창기가 된 판위량은 한 연회에서 그 지역에 갓 부임한 세관 감독 판찬화를 만나 운명적인 사랑에 빠진다.

일본 와세다대학교를 졸업한 엘리트 공무원이었던 판찬화는 뇌물과 성 상납과 같은 오랜 악습에 대해 매우 비판적인 입장이었다. 기방 연회에서 판위량의 딱한 처지를 알게 된 그는 판위량의 몸값을 지불하고 자유의 몸이 될 수 있도록 도와주었

다. 그러나 홀로 생계를 책임지기에 18세 판위량은 너무 어렸다. 판찬화는 판위량을 책임지는 방법은 그녀와의 결혼밖에 없다고 판단하고 정식으로 판위량을 속환한 뒤 자신의 '아내'로 인정하는 절차를 밟았다. 판찬화에게는 이미 일본에 두고 온 아내가 있었기에 판위량은 두번째 아내가 되었다. 공식적으로 그의 '첩'이 된 것이다.

판찬화의 사랑은 그녀의 몸을 사는 것 이상이었다. 진심으로 그녀를 사랑하고 평생토록 그녀에게 헌신했다. 판위량이 문학과 예술에 눈뜰 수 있도록 해준 것도 그였다. 1913년에 둘은 상하이로 거처를 옮겼고, 그림에 흥미를 느낀 판위량은 개인과외를 받다가 급기야 상하이미술전문대학에 입학한다. 운명의 나침판이 바뀌는 순간이었다. 이후 남편 판찬화의 후원에 힘입어 국비 유학생이 된 판위량은 프랑스로 유학까지 떠난다.

1921년 파리에 도착한 판위량은 리옹미술전문학교에서 프랑스어와 유화를 공부하다가 1923년에 프랑스국립미술대학에 입학해 본격적으로 미술 공부를 시작한다. 1925년 졸업과 함께 판위량은 이탈리아 로마로 거처를 옮겼고, 로마국립미술원에서 조각에 눈을 뜬다. 서양화와 중국 전통 회화를 결합하여 독자적 화풍을 개척한 최초의 중국 화가가 된 것이다. 이 시기 판위량은 인상주의, 표현주의, 야수주의와 같은 유럽풍의 지배적인 흐름에 영향을 받기도 했다. 그녀는 다양한 서양 유화 기법과 화풍을 익히며 유럽 미술계를 유혹했다.

9년 만에 고국으로 돌아온 판위량은 상하이미술전문대학,
이어 난징의 국립중앙대학(현 국립난징대학) 미술과 교수로 부
임했다. 금의환향한 판위량은 중국의 서양화가 부문에서 최고
의 인물로 선정되었고, 1930년대 중국 현대미술 기관 설립에도
적극 참여했다. 화가로서 상하이와 난징에서 네 차례 개인 전시
회도 열었다. 그녀의 열정적인 붓놀림과 강렬한 색채감각은 당
시 중국의 미술계에서는 시도되지 않은 화법이었다. 서양화의
유화 질감과 중국의 전통 회화에 깃든 시적 정취가 동시에 살아
있었다. 유화 기법에 중국 수묵화의 전통이 혼합된 독창적인 화
풍이었다.

　　그러나 보수적인 중국 미술계에서 누드화는 여전히 급진
적인 장르였고, 판위량의 명성은 다른 남성 미술가들의 분노를
샀다. 특히, 몸에 대한 그녀의 솔직하고 현대적인 표현은 상하
이의 보수주의자들을 크게 자극했다. 창기로서의 그녀의 과거
와 고위 공무원의 첩이라는 신분은 딱 좋은 먹잇감이었다. 일은
세번째 개인전에서 터졌다. '몸 파는 매춘부가 누드 화가가 되
다.' 이러한 글을 담은 전단이 전시장 근처에 나뒹굴었다. 팔린
그림 위에는 '기생의 오입쟁이에 대한 찬가'라고 쓴 쪽지가 붙
었다.

　　판위량의 그림은 모욕당했다. 참혹하게 구겨지고 부서졌
고, 많은 그림이 도난까지 당했다. 심지어 판위량을 향한 조롱
과 악담은 판찬화에게까지 쏟아졌다. 공직에 있던 그에게는 씻

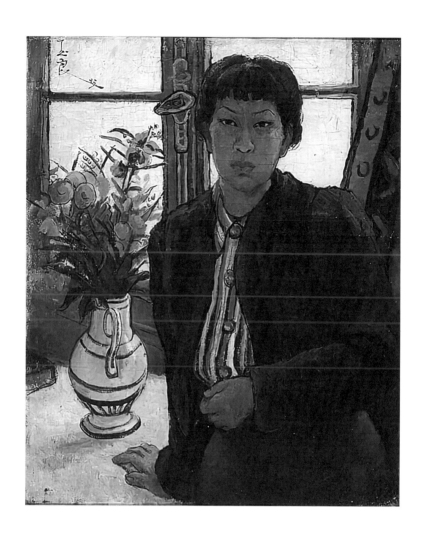

판위량, 「자화상」, 캔버스에 유채, 73.5×60cm, 1945년, 중국국립미술관, 베이징

을 수 없는 불명예였다. 이 일로 판위량은 만신창이가 되었다. 조국의 미술에 새로운 피를 수혈하고 싶었던 열망과 현대미술 부흥을 위해 자신을 바치고자 했던 청운의 꿈은 그렇게 물거품이 되었다.

차가운 달은 서리 같고,
자욱한 물안개는 가없이 아득한데,
광활한 대지에
내가 누울 곳도, 설 곳도 없구나

상처만 남은 고국에서 그녀는 남편과 생이별을 하고 스승과 친구도 다 버린 채 파리로 돌아갔다. 그녀의 나이 42세 되던 해였다. 갈 때는 짧은 이별을 예상했다. 이 파리행이 다시는 조국에 돌아갈 수 없는 영원한 이별이 될 줄은 꿈에도 몰랐다.

판찬화의 헌신과 사랑은 죽을 때까지 멈추지 않았다. 그는 고비가 닥칠 때마다 위험을 무릅쓰고 판위량이 그림을 포기하지 않도록 독려하고 희생했다. 판위량 역시 판찬화의 헌신을 잘 알고 있었다. 프랑스에서 만난 제자이자 이루어질 수 없는 연인이었던 톈수신의 구애를 정중하게 거절한 것도 판찬화에 대한 사랑과 감사와 존경의 마음을 떨쳐버릴 수 없어서였다. 톈수신도 판위량의 예술활동을 도왔다. 그의 도움으로 판위량은 프랑스는 물론, 영국, 벨기에, 독일, 스위스, 이탈리아, 그리스, 일본

등지에서 전시를 열며 화가로서 역량을 한껏 펼칠 수 있었다.

판위량은 이국땅 파리에서 눈을 감을 때까지 고국을 그리워했다. 중국으로 돌아갈 날을 손꼽아 기다리며 집에 편지를 쓸 때마다 향수를 절절하게 호소했다. 어느 화랑에도 소속되지 않고 후원자도 두지 않은 채 독자적으로 작품을 판매하며 어렵게 생계를 꾸려나간 것도 여차하면 고국으로 떠나기 위한 준비였다. 하지만 판찬화는 병석에 누운 몸으로 직접 판위량에게 편지를 써서 그녀의 귀국을 만류했다. 그 이유는 판위량의 재능이 중국에서 아깝게 사장될까 두려워서였다. 그는 죽음을 앞두고도 행여 판위량이 귀국할 것을 염려해 알리지 않았다. 1959년 여름, 남편 판찬화가 세상을 떠난 지 1년이 지나서야 부음을 접한 판위량은 남편을 잃은 충격과 상심을 이기지 못하고 모든 창작활동을 중단한다. 이후 건강이 크게 나빠져 더는 작품활동을 이어갈 수 없었다.

1956년, 프랑스와 중국 사이의 외교 관계가 악화된 가운데 프랑스 정부는 판위량이 작품을 가지고 중국으로 돌아가는 것을 허용하지 않았다. 게다가 중국에서는 문화대혁명이 일어나 중국으로의 여행이 계속해서 연기되었다. 고국에 대한 그리움으로 심신이 황폐해진 판위량은 1977년 파리 교외의 다락방에서 82세를 일기로 사망했다. 꿈에 그리던 고국의 품에 안기지 못하고 작품 4000점을 이국땅에 남겨놓은 채 쓸쓸하게 생을 마감한 것이다.

판위량이 화가로서 존재할 수 있었던 배경에는 처음도 끝도 판찬화의 사랑이 절대적으로 자리한다. 자유의 몸이 되는 것조차 두려워하던 어린 기생 판위량을 20세기 중국 최고의 서양화가 중 한 명으로 만들어준 예술가의 남편. 두 사람은 각자 다른 공간에서 사멸했지만 판위량의 작품과 그들의 사랑은 불멸의 영혼을 얻었다. 철학자 한병철은 『에로스의 종말』(2013)에서 "사랑은 죽음, 즉 자아의 포기를 전제하기에 절대적"이라고 했다. 이어 "자기 자신에 대한 의식을 포기하고, 다른 자아 속에서 자신을 잊어버린다는 점"이 사랑의 본질이라고 언급했는데, 판위량을 향한 판찬화의 사랑이 이와 같지 않을까 싶다.

아시아 여성의 몸을 되찾다

판위량은 파리에서 40년을 넘게 지냈지만, 그녀의 국적은 여전히 중국이었다. 파리에서 그녀는 세 가지가 없는 '3무無'로 통했다. 프랑스 국적이 없었고, 프랑스 연인이 없었으며, 갤러리와의 전속 계약이 없었다. 그녀는 평생 가난과 외로움에 시달렸지만 죽을 때까지 독립 예술가로서 활동했다.

프랑스에서도 판위량은 동양인의 누드를 그렸다. 그런데 판위량의 누드화에 등장하는 여성에게는 남성의 눈을 만족시키는 에로티시즘이 없었다. 판위량은 동양 여성의 생명력, 건강한 아름다움을 묘사하기 위해 여성의 누드를 선택했다. 당시 서

양화가들은 지적 활동을 즐기는 동양인의 누드는 그리지 않았다. 서양인의 눈에 비친 동양의 여인은 주로 성적 판타지를 충족시키거나 지적으로나 도덕적으로 열등한 이미지로 묘사되고는 했다. 이는 19세기 식민지 정복과 맞물려 프랑스를 중심으로 유럽 전체로 퍼진 오리엔탈리즘의 영향이라고도 볼 수 있다. 서양의 예술가들은 지중해 동쪽 지역을 일컫는 이른바 '오리엔트'의 매력에 강하게 이끌렸다. 대표적인 사례가 오달리스크다. 오달리스크는 튀르키예 술탄의 궁정에서 시중을 들던 여자 노예를 가리키던 말이며, 왕의 환락 공간에서 관능적인 포즈를 취하고 있는 동양인의 누드는 근대 서양화가들의 단골 소재였다. 그들의 타 문화에 관한 탐구와 매혹은 그 자체로서는 매력적인 것이었지만 동양 여성의 이미지를 성적 판타지와 접목하여 왜곡하고 재생산했다는 비판으로부터는 자유로울 수 없다.

판위량을 포함한 20세기 중국 여성 예술가들을 연구한 미술사학자 필리스 테오는 "서양미술에서 백인 여성은 아름다움과 여자다움의 이상화로 제시되는 반면, 백인이 아닌 여성은 게으르고 수동적이며 성적으로 문란하고 지적으로 열등하다는 인상을 준다"라고 지적한 바 있다. 오달리스크의 예에서 보듯이 서양 남성 중심적인 시각으로 동양 여성을 바라본 것이다. 오리엔탈리즘이 "성적 욕망의 은밀한 표출이 적용된 관능의 대리 공간"이었다는 문학평론가이자 문명비판론자인 에드워드 W. 사이드의 지적은 되새겨볼 만하다. 그는 "화가들이 설령 의

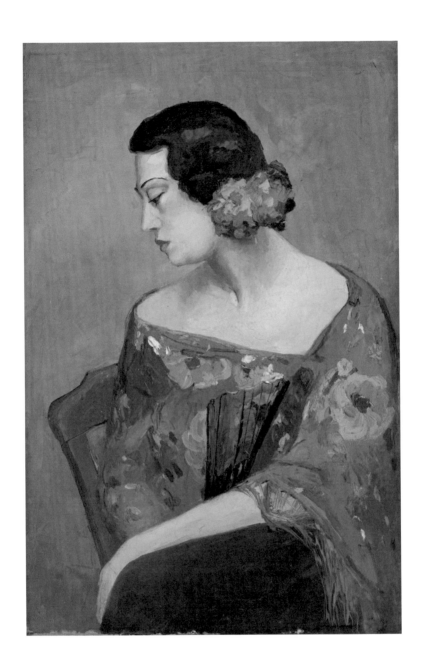

판위량, 「꽃을 꽂은 부채 든 여인」, 중국 국립미술관, 베이징

도하지 않았어도 동양에 대한 시각이 무의식적으로 녹아 있다"라고 해석했다.

이런 시대적 맥락에 비추어 판위량이 유럽에서 그린 동양인 누드가 어떤 의미를 갖는지 살펴보는 것은 중요하다. 판위량에게는 자신을 비추는 두 개의 거울이 있었다. 동양의 거울과 서양의 거울. 이 둘은 서로를 비추고 반영하는 복잡한 과정을 거치며 여성의 몸이 지향하는 정체성을 완성했다. 유화라는 서양 기법과 중국 재료의 결합은 물론, 중국인의 정체성을 어떻게 통합해야 하는지에 관한 탐구를 멈추지 않았다. '동서가 하나되는 융합'을 고집한 것이다.

판위량은 자국에서 쫓겨난 디아스포라 예술가였고, 그렇다고 유럽이나 미국 모더니즘의 틀 안에 자신을 맞출 수도 없던 경계인이었다. 그녀는 중국에서도 유럽에서도 영원한 타자였다. 그녀는 직업 차별, 성차별, 인종차별, 국가 차별 등 역사적 장벽의 여러 경계를 왔다갔다하면서 여성의 몸을 통해 자신의 목소리와 정체성을 찾아가고자 분투했다. 비록 여성의 몸을 탐하는 그녀의 시선에도 남성 화가들이 대상화해온 여체의 미학이 남아 있었지만, 그녀는 동양 여성을 주체적 능력을 갖춘 평등한 인간으로 세상에 보여주고자 했다. 판위량은 서양미술의 수혜자였지만 서양화가들이 왜곡한 아시아 여성의 몸을 온전하게 되찾고 싶었던 것이다. 이러한 점에서 필리스 테오의 평가는 의미가 크다.

판위량은 자신의 신체를 사용해서 서양과 비서양의 여성성을 나타내는 관습적인 신화를 깨뜨렸다.

판위량의 자화상에 대한 글을 쓴 키어런 프리먼은 판위량을 잘 이해하기 위해서는 그녀의 전기를 읽기보다 상상의 방향을 바꿔야 한다고 말한다. 그녀의 참모습은 세 가지 편견의 필터를 걷어내야 제대로 드러난다는 것이다. 그 세 가지는 창기라는 직업, 중국인이라는 국적, 여성이라는 성이다. 중국 내 서양 회화사에서 모더니즘의 출현은 역사적으로 중국 가부장의 힘이 무너지고 여성이 기존 규범 체계에서 탈피하는 새로운 기회를 맞이했음을 의미한다. 중국의 현대화는 여성의 현대화를 의미했고 그 반대도 마찬가지였다. 중국 문화대혁명의 시기에 판위량은 이미 예술로 그보다 먼저 혁명을 꿈꾼 예술가였다.

판위량은 남들이 보기에 이상적인 모습이 아니라 자기가 걸어가야 할 길, 자신의 정체성이 드러나는 자화상을 그렸다. 그녀는 지적이고 단호하고 반항적이고 진지했기에 그 모습을 그림에 담았다. 「창가의 자화상」 속 여성은 로맨틱하지도 따뜻하지도 않다. 짙은 화장 아래로 슬픔이 배어나온다. 슬픔을 띤 얼굴이지만, 자신을 살피는 타인의 시선에서 벗어나 자아를 응시하고 있다. 색은 원색적이고 표현은 서구적이며 붓놀림은 강력하고 주제는 다분히 현대적이다. 이 자화상에서 판위량은 파리의 도시 풍경이 보이는 창 앞에 서 있다. 보수적인 시대에 그

판위량, 「창가의 자화상」, 캔버스에 유채, 73.5×60cm, 1945년, 중국국립미술관, 베이징

려진 '창'의 이미지는 '열린 공간'을 상징한다. 흔히 폐쇄된 공간을 배경으로 하는 여성 초상화의 관습을 깨뜨린 것이다.

『인간이라는 직업』(2013)을 쓴 알렉상드르 졸리앵은 "인간은 끝없이 투쟁하는 존재"라고 했다. 그 투쟁은 고통 속에서 의미를 찾는 투쟁이고, 자신을 바라보는 타인의 시선을 다르게 보도록 만드는 투쟁이다. 홀로 버려진 유년 시절을 딛고 그림이라는 매체로 삶의 의미를 찾았고, 기존의 문법에서 벗어난 누드화로 아시아 여성에 대한 편견을 깨뜨리려 했던 판위량의 삶이야말로 이 두 종류의 투쟁에 바쳐졌다고 할 수 있을 터이다.

판위량

권력과 욕망 사이에서

마리기유민 브누아

Marie-Guillemine Benoist, 1768~1826

마리기유민 브누아가 그린 흑인 여성은 노예라고 믿기 어려울 정도로 당당하고 기품있다. 노예제가 폐지되었다고 하더라도 검은 피부를 그린다는 것은 당시로서는 대담한 시도였다. 어깨선으로 흐르는 고급스러운 흰 천은 검은 피부를 더욱 부각하며, 한쪽 가슴만을 노출한 자세는 그 이유를 묻게 한다. 당시 사회 분위기를 고려해 살짝 가린 것일까, 화가로서 그림의 밝음과 어둠을 조절하기 위한 전략적 선택이었을까. 아니면 더 에로틱한 그림을 위해서는 과도한 노출보다는 한쪽을 가리는 것이 더 효과적이라고 판단했을지도 모른다.

신고전주의시대의 여성 화가

마리기유민 브누아는 1768년 프랑스 파리에서 왕실 행정관의 딸로 태어난 귀족 출신 화가다. 그렇다고 해서 여성 화가가 선호했을 가족의 풍경이나 통속적인 사랑을 주제로 한 그림을 기대했다면 오산이다. 브누아는 문학, 신화, 역사, 성경을 바탕으로 역사화와 초상화를 주로 그렸다. 브누아는 권위 있는 왕립예술원의 살롱전에서 역사화를 선보인 첫 여성 화가로도 알려져 있다. 신고전주의시대, 프랑스혁명 정신에 힘입어 성별이나 학력과 관계없이 살롱전에 전시할 수 있었던 나폴레옹 정권의 수혜자가 된 것이다.

전시회에 출품된 세 작품 중 하나는 「가족과 작별을 고하는 프시케」다. 그리스신화의 대표적인 커플인 '에로스(큐피드)'와 '프시케'에게 영감을 얻은 작품이다. 프시케의 미모를 질투

마리기유민 브누아, 「가족과 작별을 고하는 프시케」, 캔버스에 유채, 111×145cm, 1791년, 샌프란시스코미술관, 샌프란시스코

한 아프로디테는 프시케에게 가장 못난 괴물과 결혼하는 저주를 내리라고 아들 에로스에게 명령하지만, 프시케를 본 에로스가 금세 사랑에 빠져버렸다는 이야기다.

　이 작품은 탁월한 기량과 고전적 아름다움이 돋보인다. 신화적 주제, 고풍스러운 복장, 프시케의 빛나는 머릿결과 고운 피부, 진줏빛 옷, 우아하게 흘러내리며 드러나는 몸의 곡선미. 구도의 절제미와 섬세함. 이 모든 특성은 브누아가 신고전주의 화가임을 말해준다.

18세기 말 프랑스를 중심으로 전 유럽에서 유행한 신고전주의는 고대 로마 미술과 같이 고전적 형식미와 위엄을 강조했다. 주로 신화와 역사 속에 담긴 이야기나 선전화가 이 양식에 따라 그려졌다. 엄격하게 균형잡힌 구도, 색감의 조화, 명확한 윤곽선, 입체적인 형태의 완성도를 우선시한 신고전주의는 앞선 바로크와 로코코의 현학적인 기교에 대한 반동으로 등장했으며, 시각예술, 문학, 연극, 음악, 건축에까지 영향을 미쳤다. 18세기 계몽주의와 맞물려 19세기 초까지 이어지던 신고전주의는 이후 낭만주의와 경쟁하며 쇠퇴했다. 이 신고전주의 화풍을 이끌던 대표 주자가 바로 브누아의 스승, 자크루이 다비드다.

우리는 누구든지 자연으로부터 부여받은 재능에 대해 국가에 보답할 의무를 진다.

신고전주의의 대표자이자 완성자라고 할 수 있는 다비드. 그는 나폴레옹이 가장 사랑하는 궁정화가로 알려져 있지만, 동시에 처세술과 선전술도 뛰어나 혁명가다운 면모를 지니기도 했다. 프랑스혁명과 공포정치, 나폴레옹의 등장과 몰락으로 이어지는 격동의 시대에 예술계의 권력자로 군림했던 다비드는 영웅주의와 혁명 정신을 신고전주의 양식으로 완벽하게 미화했다. 다비드는 정치 선전화도 걸작의 반열에 오를 수 있음을 입증한 화가였던 것이다.

1786년 여동생과 함께 다비드의 아틀리에로 들어간 브누아는 다비드의 영향을 크게 받았다. 그녀는 1795년까지 역사화를 많이 그렸는데, 고전주의 예술의 이상을 위해서가 아니라 국가에 봉사하기 위해 붓을 들었다. 아름다움도 숭고함도 혁명을 위해서였다. 이후 1812년까지 나폴레옹 황실 가족의 초상화가로 전향한다. 그녀의 남편이 집권당 자코뱅의 지지를 얻지 못하자 운신의 폭이 좁아져서였다. 급진적인 역사화를 제쳐두고 초상화를 선택하는 것이 정치 참여가 제한되었던 여성 예술가에게는 더 유리한 선택이었을 것이다.

사실, 당시 역사화는 남성 화가들의 전유물이었다. 특수 상류층에 국한되었던 여성 화가들은 '진지한' 역사화보다는 '여성적'인 소재로 여겨지는 정물화나 꽃 그림, 가족 풍속도, 초상화를 그리도록 강요받기도 했다. 천재 여성 화가보다는 고급 취미를 가진 품위 있는 여성을 선호했기 때문이다. 그러나 브누아는 용기 있는 예술가였다. 이런 편견을 넘어서서 초상화 장르를 노예제, 여성의 권리와 같은 정치적 주제로 연결했다.

남성 화가들과 동등한 대우를 받고 황실 가족의 초상화를 그릴 만큼 그녀의 그림 실력은 뛰어났다. 나폴레옹황제의 여동생인 폴린 보나파르트공주, 나폴레옹의 조카딸 엘리자 나폴레온 바치오키, 나폴레옹의 황후이자 왕비였던 마리 루이즈 등의 초상화를 그렸다. 심지어 프랑스 정부로부터 상을 받고 루브르 박물관에서 아틀리에와 숙소까지 제공받으며 대접받는 화가였

마리기유민 브누아, 「폴린 보나파르트 보르게세 공주의 초상화」, 캔버스에 유채,
200×142cm, 1808년, 퐁텐블로성국립박물관, 퐁텐블로

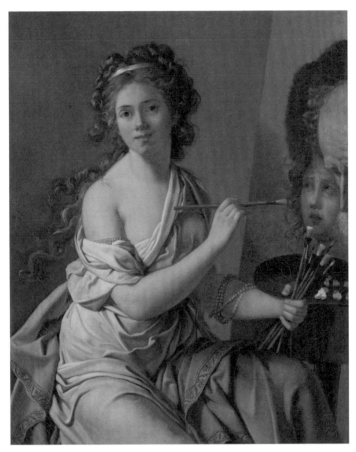

마리기유민 브누아, 「자화상」, 캔버스에 유채, 95.7×78.5cm, 1786년,
카를스루에주립미술관, 카를스루에

던 그녀는 19세기에 경력의 정점을 찍었다.

브누아는 그림을 '너무' 잘 그렸다. 그래서 그녀가 그린 여
인의 초상은 오랫동안 다비드의 것으로 여겨지거나 혹은 "다비
드의 직접적인 도움을 받고 그렸다"라는 의심을 받기도 했다.

　　　　　　　　　　　　　　　마리기유민 브누아

역사 속 수많은 여성 예술가들과 마찬가지로 브누아가 남성 예술가들과 동등하게 교유하며 쌓아온 명성에도 불구하고 그녀의 이름은 미술사의 뒤안길로 사라졌다.

　더 아쉬운 것은 1814년, 브누아가 화가로서의 기량과 명성이 절정에 다다랐을 때 그림을 포기해야 했다는 점이다. 왕당파 운동의 지지자였던 남편이 부르봉 왕가 복원 기간에 국무원의 고위직으로 지명되면서 그녀는 화가로서의 경력을 더는 이어갈 수 없었다. 당시 유럽사회의 보수주의 물결 속에서 브누아는 화가로서의 자신의 경력을 내세우지 않는 것을 아내의 의무라 여겼다.

흑인 여성의 초상화

신고전주의의 영향을 받은 역사화나 왕실의 초상화보다 브누아의 대표작으로 꼽히는 그림은 한 흑인 여성을 그린 「마들렌의 초상」이다. 이 흑인 초상화에서 눈에 띄는 것은 흑인 여성이 귀부인처럼 우아하고 지적이며 섬세해 보인다는 점이다. 1989년, 영국 미술사가 휴 아너는 이 초상화를 "지금까지의 흑인 여성의 초상화 중 가장 아름답다"라고 평했다. 이 초상화는 '무엇을 위해, 누구에 의해, 누구를 그린 그림인가?' 브누아가 이 그림의 창작 의도를 밝히지 않았기 때문에 그림의 진실을 온전히 파악하려면 역사적 맥락을 살펴볼 필요가 있다.

이 초상화의 주인공은 브누아의 집안일을 돕던 과들루프 군도 출신의 하녀다. 흑인 노예인 것이다. 브누아가 이 그림을 그린 시기는 1800년으로, 1789년 프랑스혁명 이후 흑인 노예 제도가 폐지된 때이다. 그러나 노예제 폐지는 그 실효성이 오래 가지 못하고 1802년에 나폴레옹 치하에서 복원되고 만다. 브누아가 이 그림을 통해 전달하고 싶었던 것은 무엇일까. 해방된 흑인 노예의 인간미와 아름다움일까? 아니면 '자유, 평등, 박애'라는 프랑스혁명의 정신 아래 '흑인 여성도 프랑스의 자유 시민이어야 한다'고 말하고 있는 걸까? 어쩌면 자신이 추구했던 미학적 아름다움과 상당한 수준에 도달한 색감을 보여주는 데 단지 '검은 터치touche noire'가 필요했던 것일 수도 있다.

하지만 브누아의 그림 이력이나 그녀가 그린 역사화를 살펴보면 이 초상화는 여성의 독립과 자유를 옹호하고 노예제에 항거하기 위한 화가로서의 개인적인 실천으로 보인다. 나름대로 인종차별 정책을 거부하기 위해 그녀가 선택한 최선의 예술적 수단이었을지 모른다. 그러나 문제는 그녀의 의도와는 무관하게 이 그림이 전혀 다른 해석을 끌어내는 역효과를 유발했다는 점이다. 사람들은 '노예제 폐지에 대한 찬성 혹은 반대'라는 관점에서 이 작품을 바라보지 않았다. 오히려 이 '흑인 여성의 몸이 관음과 이국적 에로티시즘을 불러일으키느냐 아니냐'가 더 논란이 되었다. 이 초상화가 미학적으로나 도덕적으로는 완벽할지 모르나 정치적으로는 '실패한 유토피아'라는 평을 듣는

마리기유민 브누아, 「마들렌의 초상」, 캔버스에 유채, 81×65cm, 1800년,
루브르박물관, 파리

이유이기도 하다.

　이 초상화에는 세 개의 시선이 역동적으로 교차한다. 모델이 된 젊은 흑인 하녀, 관찰자인 백인 예술가, 그리고 당시 그림의 향유자인 백인 남성의 시선이다. 스스로 이미지를 통제할 수 없는 흑인 하녀가 주인의 그림 모델이 된 상황에서 어떤 생각을 했을지는 알 수 없다. 반면 브누아는 백인 예술가로서 품위를 추구하던 엘리트 여성이었다. 그녀의 초상화가 지식인 집단에서 철학적 반추를 위한 회화적 지표로 작용하며 담론을 조성했을지는 모르나, 광범위한 대중에게 다가가지는 못하던 시절이었다. 대중의 의식을 일깨우고 행동의 변화를 촉발하는 사회적·정치적 메시지로 전달되기에 그림은 소위 '그들만의 세상'에 갇혀 있었다.

　만약 그녀가 흑인 여성의 몸을 여성 해방이나 노예제 폐지의 상징으로 사용했다 하더라도, 여전히 백인 남성에게 흑인 여성은 '이상화된 타자'요, '이국적인 동물'에 가까웠다. 이러한 관점은 유럽의 식민지 영토가 확장되면서 인종주의, 백인 우월주의, 노예제도가 횡행하던 시대와 맥락을 같이한다. 당시 남성 예술가들과 문학가들에게 깊이 스며들어 있던 성적 욕망은 오리엔탈리즘과 아프리카에 대한 환상으로 나타났다. 이런 욕망과 환상이 초상화에서 발견할 수 있는 세 개의 시선 사이에 촘촘히 개입하고 있다.

　　　　　　　　　　　　　　　　　　　마리기유민 브누아

한쪽만 노출된 가슴

브누아의 흑인 초상화는 흑인 여성과 백인 여성을 함께 배치하지 않았다는 점에서 18세기의 일반화된 흑인 초상화와 다르다. 마네의 「올랭피아」에는 하얀 살결의 백인 매춘부와 어두운 피부의 흑인 하녀가 함께 나온다. 백인 매춘부가 침대 위에 알몸으로 누워 있고 주변부로 밀려난 흑인 하녀가 꽃을 전하려 서 있다. 그림에 나오는 백인 매춘부와 흑인 하녀가 실제 인물이라는 점에서 당시 사회에 큰 파문을 일으켰다.

미술사적 관점에서 「올랭피아」는 혁신적인 기법과 구도로 현실감을 한껏 살린 모더니즘 회화의 창시 격인 작품이다. 그러나 선명한 흑과 백의 대비는 전형적인 제국주의의 구도를 빌린 것이라는 부정적 평가도 만만치 않다. 흑인과 백인, 선과 악, 깨끗함과 더러움 사이의 이데올로기적 이분법에 정당성을 부여하는 것이다. 「올랭피아」는 벌거벗은 백인 매춘부와 잘 차려입은 흑인 하녀를 형식적으로나 심리적으로 거의 동등하게 묘사했지만, 메트로폴리탄미술관 큐레이터 데니즈 머럴의 지적처럼 흑인 하녀를 현대화했을 뿐 결국 "이국성과 이질성을 강조하고 있다".

브누아의 흑인 하녀는 두 가지 상반된 목표를 가지고 관객과 마주한다. 첫째는 관능적이고 에로틱한 여성이다. 이는 흑인 여성 앞에 놓인 운명을 개선하기 위한 동정적 시선을 요구하는 데 효과적일 수 있다. 한 손은 배 부위에 배치하고, 한쪽 가슴은

노출해서 전략적으로 가슴을 강조하고 있다. 드러낸 가슴에는 여러 의미가 있다. 여성다움, 관능, 양육, 정서적 따뜻함과 친밀감, 모성애 등을 상징한다.

한편, 미술사가 제임스 스몰즈에 따르면 여성이 한쪽 가슴을 노출하는 것은 역사적으로 여성의 독립과 정치적 자유와 연관된다. 정확한 기원은 알려지지 않았지만, 이는 아마존의 고대신화에 뿌리를 두고 있다는 것이다. 한쪽 가슴을 노출한 아마존의 이미지는 성 역할의 평등을 의미했다. 아마존 여전사는 남성처럼 생존의 세계에 참여하기 위해 오른쪽 가슴을 도려냈는데 이는 사냥, 싸움, 창 던지기, 활쏘기 등에 방해되는 것을 막기 위해서였다. 또한 그들은 가슴이 크기 전에 오른쪽 가슴을 불로 지져 밋밋하게 만들었다. 이렇게 하면 가슴에 갈 영양분이 어깨와 팔에 모여 더 큰 힘을 발휘할 수 있다는 것이 이유였다. 왼쪽 유방은 모유 수유를 위해 그대로 유지했다. 1870년대, 외젠 들라플랑슈의 청동상 「아프리카」나, 장바티스트 카르포의 테라코타 흉상 작품 「왜 노예로 태어나는가?」는 노출된 한쪽 가슴을 여성의 정치적 자유와 저항의 은유에 연결 지었다.

브누아가 한쪽 가슴만 노출시킨 이유를 다른 층위에서 살펴볼 수도 있다. 당시 사회 분위기를 고려한다면 양쪽 가슴을 다 노출한 그림은 너무 충격적이었을 것이다. 시각적으로도 어두운색의 피부를 모두 노출하면 그림의 밝음과 어둠을 조절하기 어렵다는 점을 염두에 두었을 수 있다. 아니면 더 에로틱하

에두아르 마네, 「올랭피아」, 캔버스에 유채, 190×130cm, 1863년, 오르세미술관, 파리

게 보이기 위해서는 과도한 노출보다는 한쪽을 가리는 편이 더 효과적이라고 판단했을지 모른다. 프로이트의 말을 빌리자면 "쾌락의 묘미는 절제의 결과"다.

　브누아가 그린 흑인 여성은 당당하고 기품 있다. 어깨선으로 흐르는 고급스러운 흰 천은 검은 피부를 더욱 부각한다. 그녀는 앙시앵레짐, 즉 프랑스혁명 이전의 절대 군주 체제에서 유행하던 안락의자에 우아하게 앉아 있다. 의자 등받이에는 푸른색 천이 드리워져 있고, 허리에는 빨간 리본을 여미었다. 초상화 인물의 의상을 표현하는 데 쓰인 하양, 파랑, 빨강은 1789년 프랑스혁명정부가 채택한 국기의 삼색을 상징한다. 귀고리, 깔

끔하게 정리된 머리, 하얀 두건을 하고 있는 흑인 여성은 누가 봐도 부유한 가정에서 일하는 하녀다. 특히, 이 흑인 여성의 머리 장식과 두건은 그녀가 상류층 여성이 아니라는 징표다.

흑인 여성의 두건은 노동, 육체적 복종, 익명성과 연관된다. 특히 청소부나 제조업에 종사하는 여성 노동자는 당시 주로 두건을 쓰고 있었다. 말하자면 두건은 흑인 노예의 관행화된 이미지이자 공식적인 유니폼이었던 것이다.

이 작품은 한 흑인 노예의 초상이면서 동시에 브누아 자신의 초상이라고 볼 수 있는데, "타자를 이용해서 자아의 정체성과 사회적 지위, 직업, 집안 배경을 시각적으로 구성하고 확인"하고 있기 때문이다. 이 초상화는 자신이 19세기 초 프랑스 부르주아 상류층 백인임을 정의한다. 검은 피부와 하얀 옷의 병치는 흑인이라는 피부색을 더욱 강조해서 '인종, 성별, 계급적 차이'를 효과적으로 드러낼 수 있다. 스몰즈는 이를 두고 "노예 상태의 가혹한 현실은 저 고급스러운 천 아래에 숨겨져 있다"라고 꼬집기도 했다. 에드워드 W. 사이드가 쓴 『펜과 칼』(2003)에 나오는 문장을 되새겨본다.

제국주의 시대에 집필된 서구의 문학들은 반드시 제국주의에 대한 의식적 정당화를 작품 속에 감추고 있다.

이 문장을 미술이라는 문맥에 맞게 함부로 바꿔본다면 이렇

　　　　　　　　　　　마리기유민 브누아

다. 제국주의 시대에 그려진 미술작품들은 제국주의에 대한 의식적 정당화를 작품 속에 감추고 있다. 은연중이든 노골적이든.

'흑인 여성'에서 마들렌으로

브누아가 그린 「마들렌의 초상」의 원제목은 'portrait d'une negresse'이다. 당대에 흔히 쓰이기는 했으나 명백히 흑인을 비하하는 말이던 '네그르 여인'이다. 이 작품은 1800년에 처음으로 루브르박물관 살롱전에 전시되어 1818년에 국가가 구입해 루브르박물관에 소장되었다. 이후 2007년 그랑팔레의 전시회에서 '검은 여인의 초상Le portrait d'une femme noire'으로, 2019년 봄, 오르세미술관에서는 '마들렌의 초상Le portrait de Madeleine'으로 제목이 바뀌어 전시되었다. 그림 속 '흑인 여성'의 이름이 비로소 '마들렌'으로 밝혀진 것이다. 이름을 되찾는 데 200년이 걸렸다.

프랑스에서는 프랑스혁명 이후 노예제도가 폐지되면서 도시의 흑인 인구가 증가하기 시작한 것이 계기가 되어 화가들이 그림에 흑인을 그려넣기 시작했다. 카리브해 프랑스령에서 온 이민자들은 도시 북부에 정착했고, 여성들은 하인, 성 노동자, 노점상, 예술가들의 모델로 생계를 이어갔다.

당시 드가는 프랑스 페르난도 서커스단의 단원 미스 라라에 빠져 있었다. 그가 인종적·계급적 편견에 길들어 있다고 보기는 어렵지만, 드가는 검은색 머리카락과 구릿빛 피부를 가진

라라에 매료되어 그를 모델로 한 드로잉과 파스텔 작품, 유화를 남겼다. 후기인상주의 화가 고갱은 순수한 낙원의 원시적인 영감을 찾아 남태평양 타히티로 떠났다. 타히티의 이국적인 풍광과 생명력 넘치는 여인들은 고갱의 욕망을 강하게 자극했다. 그는 원주민 여성들의 건강한 생명력과 열대의 강렬한 색채를 화폭에 담았다. 고갱이 인간 본연의 감성을 추구한 인상주의 화가로 알려져 있지만, 그의 잠재의식 속에는 식민지 여성에 대한 에로티시즘과 백인 남성의 제국주의 시선이 숨어 있다는 평을 받기도 한다. 사실, 고갱의 그림은 19세기 널리 퍼져 있던 오리엔탈리즘에 적극적으로 이바지했음은 부정할 수 없는 사실이다. 20세기 야수주의 화가인 앙리 마티스도 아프리카 여행중 모로코에서 만난 여성을 모델로 그림을 그렸다. 재즈를 즐겨 듣던 그는 1930년대 초에 미국을 네 차례 여행하며 할렘을 방문했는데, 그때 그려진 작품 「크레올 댄서」는 흑인 댄서 캐서린 던햄에게서 영감을 받은 것이었다.

　　현대미술로 넘어오면 상황은 사뭇 달라진다. 최근 흑인 예술가들이 당당히 예술의 주체가 되는 것을 넘어 돌풍을 일으키며 세계 미술 시장의 우량주로 떠오르고 있다. 2022년 제59회 베니스비엔날레의 황금사자상도 흑인 여성 조각가 시몬 리에게 돌아갔다. 흑인 화가 케리 제임스 마셜은 흑인의 아름다움을 추구하며 흑인의 일상과 역사를 담은 그림만을 그리는 작가인데, 2018년에 그의 대표작 「지나간 시간들」이 뉴욕 소더비 경매

폴 고갱, 「세 명의 타히티 여인들」, 캔버스에 유채, 44×24.7cm, 1896년,
메트로폴리탄미술관, 뉴욕

에서 230억 원에 낙찰되어 생존 흑인 작가 중 최고의 작품가를
기록했다. 흑인 인권운동가로도 활동하고 있는 그는 "미국 회
화 역사에 흑인 작가가 거의 없고, 특히 흑인을 그린 작품은 더
드물다는 사실을 깨닫고 미술을 시작했다"라고 소회를 밝힌
바 있다.

'검은 피카소'로 불리는 장미셸 바스키아는 사회에 대한
저항적 생각을 그라피티로 그린 미술가이다. 최근 그의 작품은
1200억 원이 넘는 가격에 팔려 미술계 슈퍼스타임을 증명했다.
그는 "내가 그림을 그리는 이유는 흑인이 미술관에 들어올 수
있게 하기 위해서"라고 말할 정도로 그는 흑인 인권을 자신의
작품과 연결했다.

가나 출신 아모아코 보아포 역시 전 세계적으로 주목받는 젊은 흑인 예술가다. 그는 붓 대신 손에 라텍스 장갑을 끼고 페인팅 한 흑인 초상으로 유명하다. 보아포는 손가락으로 문지르는 채색 기법을 활용해 흑인 피부색의 미묘한 뉘앙스와 근육의 질감을 역동적이면서도 직관적으로 표현한다.

이렇듯 현대 흑인 예술가들은 흑인에 대한 차별과 억압의 역사를 '검은 얼룩'으로만 여기지 않는다. 오히려 검은 피부를 당당하게 캔버스에 옮겨 '블랙 아트'라는 새로운 장르로까지 끌어올린다. 200년 전 이미 흑인 여성을 그려 논란을 일으켰던 브누아가 지금 미술계의 흑인 열풍을 본다면 어떤 말을 할까?

나는 환상이 아닌 현실을 그린다

프리다 칼로

Frida Kahlo, 1907~1954

자화상에 보이는 프리다 칼로는 화려하다. 멕시코의 강렬한 원시적 색채가 캔버스에 가득하다. 화려한 머리 장식, 멕시코 테우아나 전통 의상인 레보조 숄, 어깨가 풍성한 위필 블라우스, 수와 장식이 있는 긴 스커트, 그리고 고통을 정면으로 응시하는 당당한 눈. 프리다는 노골적으로 자신의 몸에 몰두해서 자화상을 그렸다. 그녀의 자화상은 곧 그녀의 자서전이었다.

프리다의 자화상

프리다 칼로는 143점의 작품을 그리고 47세의 젊은 나이에 삶을 마감했다. 그중 55점의 작품이 그녀의 자화상이다.

그녀는 열여덟 살에 타고 있던 버스가 전차와 충돌해 몸이 해체되고 장기가 드러나는 처참한 사고를 당했다. 철제 난간이 부러져 그녀의 옆구리를 뚫고 골반을 관통하여 질로 빠져나왔고, 골반뼈는 세 동강이 났다. 여덟 살에 소아마비에 걸린 이후 맞은 두번째 불운이었다. 그녀는 당시를 회고하며 혼미한 의식 속에서도 행인들이 "발레리나!"라고 외치는 소리를 들었다고 했다. 허공을 날아 길가에 쭉 뻗은 그녀를 무용수라고 믿었던 것일까. 환각적이고 초현실적인 장면이다. 숭고한 베일이 그녀의 피 묻은 몸 위로 펼쳐졌다.

의사가 꿈이었던 총명했던 프리다는 그렇게 의사가 아닌

환자로 병원생활을 시작했다. 프리다의 아버지는 병실 천장에 전신 거울을 매달았다. '프리다. 이게 너의 몸이다. 앞으로 평생 함께 살아야 할 너의 몸이다. 똑바로 보아라'라는 심정이었을까, 아니면 '프리다, 네가 원하는 너, 네가 되고 싶은 몸을 맘껏 그려보아라!'라는 의중이었을까? 어린 딸을 모델로 자주 카메라 앞에 세웠던 사진가 아버지. 느닷없이 침대와 깁스용 코르셋에 얽매여 살아야 하는 어린 딸을 앞에 둔 아버지의 심정을 감히 다 헤아릴 수 없다.

그녀의 자화상에는 멕시코의 강렬한 원시적 색채가 가득하다. 화려한 머리 장식, 멕시코 테우아나 전통 의상인 레보조rebozo 숄, 어깨가 풍성한 위필huipil 블라우스, 수와 장식이 있는 긴 스커트, 그리고 고통을 정면으로 응시하는 올곧은 눈. 프리다는 노골적으로 자신의 몸에 몰두해서 자화상을 그렸다. 그녀의 자화상은 곧 그림으로 쓴 그녀의 자서전이었다.

화가들은 자신의 얼굴을 정면으로 바라보며 내면에 숨은 자신을 만나기도 하고, 나아가 시대의 표정과 질감을 드러내기도 한다. 화풍의 변곡점에서 내가 지금 삶의 어디쯤 와 있는지, 그 흔적을 자화상을 통해 남겨놓기도 한다. 사람의 얼굴은 자신이 살아온 삶의 기록이자 지도와 같으니까. 종일 거울을 바라보며 누드 자화상을 그린 에곤 실레의 그림을 두고 일본의 평론가 구로이 센지는 다음과 같이 말했다. "모든 것을 알고 싶은 자는 자기 자신을 통해 배우는 것이 가장 바람직하다. 자신을 연민의

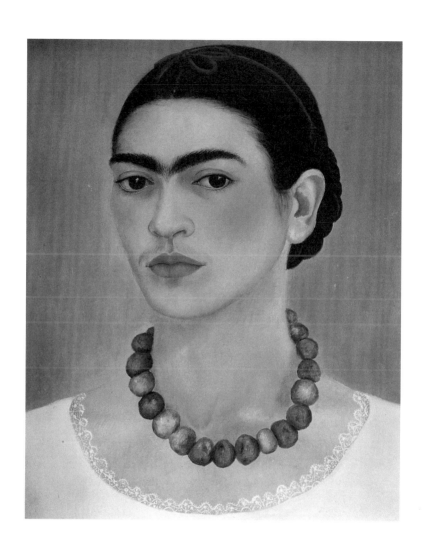

프리다 칼로, 「목걸이를 한 자화상」, 철판에 유채, 35×29cm, 1933년, 개인 소장

시선으로만 바라보면 안 되며, 적당히 봐주어서도 안 된다. 자신을 다른 사람인 양 엄격하게 다루어야 한다."

많은 자화상을 남긴 렘브란트 판 레인도 두 개의 거울을 사용하여 자신을 그렸는데, 자신의 심리 상태를 빛과 그림자의 다양한 변화를 통해 포착했다. 렘브란트는 한 인간의 내면이 찰나의 표정을 통해 드러난다고 믿었다. 자신의 얼굴에 집착한 화가 프랜시스 베이컨 역시 자화상을 많이 그렸다. 그는 거울에 비친 자기 얼굴을 뭉개서 괴물처럼 표현했다. 그는 "고통받는 모든 인간은 정육점의 고깃덩어리다"라는 유명한 말을 남기기도 했다. 그는 인간이든 동물이든 육체가 존재하는 것 자체가 비참함을 견디는 일이라는 자신의 생각을 자화상을 통해 전했다.

나는 병이 난 것이 아니라 부서졌다. 그러나 그림을 그리는 동안만은 행복했다.

프리다는 "자화상을 왜 많이 그리느냐?"라는 질문에 "나는 너무나 자주 혼자다. 내가 가장 잘 아는 주제는 나 자신뿐이다"라고 답했다. 프리다는 거울을 마주하며 자기 자신을 그렸다. 프리다는 "꽃들이 죽지 않도록 꽃을 그린다"라고 했는데, 이는 곧 '내가 죽지 않도록 나를 그린다'라는 말이었다.

프리다 칼로

보이는 것이 다가 아니다

프리다가 죽고 한참이 지난 2004년, 목탄과 크레용으로 그린 프리다의 자화상이 새롭게 발견되었다. 그 그림 밑에 이렇게 쓰여 있었다.

Appearances can be deceiving.

'겉모습은 속기 쉽다'라는 의미다. 의역하자면 '보이는 것이 다는 아니다' 정도랄까. 그렇다. 그녀의 자화상은 보이는 것이 전부가 아니다. 그녀의 그림은 다분히 사실적이지만 대단히 암시적으로 그녀의 이면을 드러내고 있다.

멕시코 테우아나의 화려한 전통 의상을 입은 전형적인 멕시코 여인, 프리다. 그녀의 의상은 어릴 적 소아마비로 짧아진 다리와 절뚝거리는 걸음걸이, 교통사고로 평생 차게 된 의료용 코르셋을 감추는 데 효과적이었다. 동시에 그녀는 자신의 정체성과 그림세계를 멕시코의 민족적 전통 위에 세우겠다는 의지를 자화상으로 대신 표현했다. 테우아나는 모계사회인 테우안테펙의 여성이 입는 의상으로서, 멕시코혁명 이후 대두된 멕시코주의의 문화적 상징이었다. 활동가 프리다는 전통 의상을 입고 예술과 혁명을 결합하겠다는 정치적 선언을 한 것이다.

그녀의 「목걸이와 벌새를 두른 자화상」에는 멕시코 문명의 상징인 아즈텍 신화에 나오는 벌새가 그려져 있다. 아즈텍

사람들은 전사가 죽으면 벌새로 태어난다고 믿었다. 벌새는 죽은 전사의 영혼인 셈이다. 그녀의 목에 두른 가시덤불은 예수의 성스러운 순교를 상징한다. 신실한 가톨릭 신자였던 어머니 밑에서 자란 그녀에게 가시덤불은 익숙한 이미지였을 것이다.

초현실주의의 선구자인 앙드레 브르통은 이런 그녀의 초상화를 보고 '뛰어난 초현실주의 화가'라고 평했다. 그러나 그녀는 '초현실주의 화가 프리다'라는 딱지를 단호히 거부했다.

나는 꿈을 그리지 않는다. 나는 현실을 그릴 뿐이다.

그녀가 초현실주의자라고 불린다면 그녀의 그림 때문이 아니라 어쩌면 현실의 고통을 딛고 초현실적으로 살아낸 그녀의 삶 때문이 아닐까. '허구적 실재'와 '마술적 리얼리즘' 사이 어딘가에 그녀의 상상과 현실이 맞닿아 있다. 그녀가 입은 의상과 짙은 일자 눈썹, 세심하게 배치한 신화 속 새, 꽃, 가시덤불 등을 보고 있노라면 '허구적 실재'보다는 '신화적 실재'에 더 가깝다.

그녀의 예술을 두고 브르통은 "폭탄을 둘러싼 리본과 같다"고도 표현했다. 그만큼 프리다의 예술은 기존 미술과는 완전히 달랐다. 내면의 고통을 그림으로 표현하는 방식, 사랑에서의 열정, 정치적 행보 등 그녀의 삶의 면면은 하나의 예술이자 실험이었고, 사람들에게는 폭탄의 위력에 버금가는 충격으로 다가왔다.

프리다 칼로

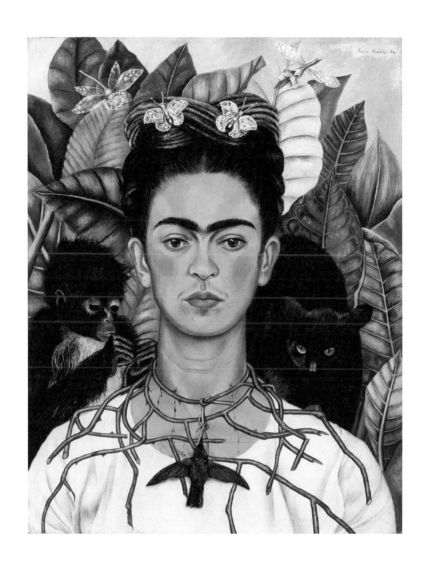

프리다 칼로, 「목걸이와 벌새를 두른 자화상」, 캔버스로 덮은 메소나이트에 유채, 47×61cm, 1940년, 텍사스대학교 해리랜섬센터, 오스틴

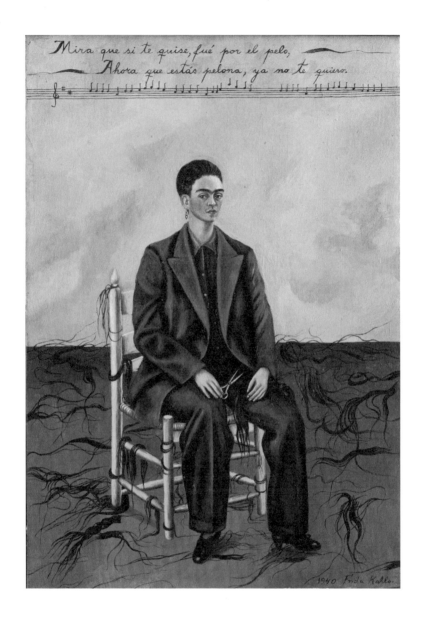

프리다 칼로, 「짧은 머리 자화상」, 캔버스에 유채, 40×27.9cm, 1940년, 현대미술관, 뉴욕

서른 번이 넘는 수술을 받아온 프리다는 결국 1953년에 오른쪽 다리를 절단한다. 그후 그는 일기에 이런 글귀를 적었다.

날 수 있는 날개가 있다면, 다리, 그게 뭐란 말인가?

그녀는 그림을 통해 의식의 날개를 펴고 세상과 연결되었고, 신비로운 꿈과 신화의 세계로 날아갔다. 그러나 이 여행도 그녀에게는 힘에 부쳤던 것일까? 그녀가 죽기 직전 쓴 마지막 일기를 읽다보면 가슴이 저며온다.

이 외출이 행복하기를. 그리고 다시는 돌아오지 않기를.

남편, 디에고 리베라

내 인생에는 두 번의 재앙이 있었는데, 한 번은 전차 사고였고 또 한 번은 디에고였다. 그중 디에고가 더 끔찍했다.

프리다의 고백이다. 그녀에게 닥친 더 끔찍한 재앙은 끔찍한 사랑에서 왔다. 그럼에도 불구하고 프리다의 일기 속에는 디에고를 향한 절절한 사랑의 마음이 넘친다.

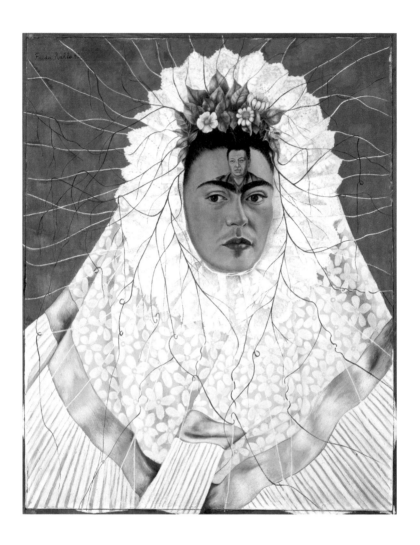

프리다 칼로, 「내 마음 속의 디에고」, 메소나이트에 유채, 75.9×61cm, 1943년, 개인 소장

매 순간 그는 나의 아이다. 날 때부터 내 아이, 매 순간, 매
일, 나의 것이다. 디에고는 나의 시작이고, 디에고는 나의
애인이고, 나의 친구이고, (⋯⋯) 나의 아버지이고, 디에
고는 곧 나다.

프리다 칼로는 스물두 살의 나이에 자신보다 스물한 살이
나 많은 디에고 리베라를 만나 결혼한다. 프리다와 결혼 당시
디에고는 이미 네 아이의 아버지였다. 결혼을 반대했던 프리다
의 부모는 둘의 결합을 비둘기와 코끼리의 사랑에 비유했다. 거
구였던 디에고와 사고로 더 작아진 딸의 결합이 어색하고 안쓰
러워서였을 것이다.

디에고 리베라는 민중 벽화의 거장으로, 멕시코의 전통과
민족의 정체성을 벽화운동을 중추 삼아 일으켜세운 멕시코의
영웅적 예술가였다. 1910년 멕시코혁명으로 촉발된 벽화운동
은 유럽 미술에 편승하기를 거부하고, 고대문명과 원시미술을
기반으로 예술의 사회화, 예술의 민중화를 선동했다.

혁명가 디에고는 열렬한 마르크스주의자였지만, 동시에
열렬한 여성 편력가였다. 프리다의 친구였던 영화배우 마리아
펠릭스와 염문을 뿌리는가 하면, 급기야 프리다가 애지중지하
던 여동생 크리스티나와도 불륜을 저질러 프리다와의 결혼생
활은 파국을 맞는다. 프리다 역시 여러 명의 여성과 남성을 상대
한 바이섹슈얼로도 알려져 있다. 혁명가 레온 트로츠키, 초현실

주의의 선구자 브르통, 사진작가 니컬러스 머리와 친밀한 관계를 이어갔다. 잘 알려진 것은 아니지만, 화가 조지아 오키프와의 로맨스에 가까운 각별했던 관계도 입방아에 오르고는 했다.

미술계에서 프리다와 디에고 이 두 사람만큼 서로에 대한 집착과 헌신, 질투와 분노, 외도와 배신, 혁명과 정치적 동지애, 이혼과 재결합이라는 굴곡진 삶으로 점철된 예술가 부부가 또 있을까. 예술가들에게는 사랑하는 애인이 영감의 원천, 곧 뮤즈가 되고는 한다. 그러나 둘은 사랑하면서도 서로에게 뮤즈가 될 수 없었다. 디에고의 뮤즈는 프리다 한 사람이 아니었고, 프리다의 뮤즈는 단 한 사람, 프리다 자신이었다. 디에고는 이런 고백을 했다.

이상하게도 난, 한 여인을 사랑하면 사랑할수록 더 많은 상처를 주고 싶었다. 프리다는 이런 내 성향의 희생양이다.

피카소는 "파괴의 욕구는 또다른 창조의 욕구다"라는 말을 남겼는데, 마치 디에고와 프리다를 염두에 두고 한 말이 아닌가 하는 착각마저 든다. 이방인으로 살았던 카뮈가 살아 있다면 프리다와 디에고의 모순적 관계와 예술을 다음과 같은 말로 정당화하지 않았을까?

프리다 칼로

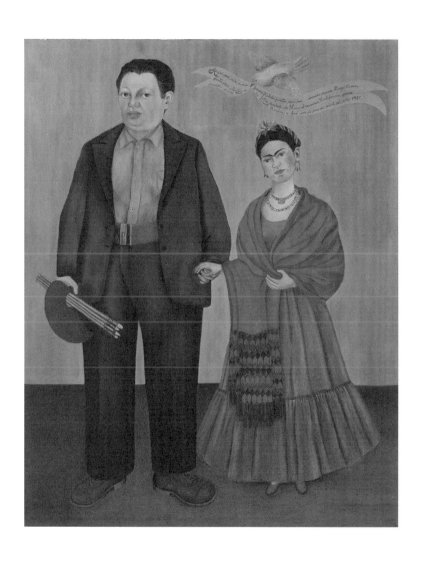

프리다 칼로, 「프리다와 디에고」, 캔버스에 유채, 100×78.7cm, 1931년,
샌프란시스코현대미술관, 샌프란시스코

산다는 것은 부조리하다. 부조리한 즐거움의 전형은 다름 아닌 창조다. 부조리한 세계에서 가장 부조리한 인간은 창조하는 인간이다. 예술작품은 그 자체가 부조리의 한 현상이다.

둘의 사랑과 예술은 파괴였고 부조리였고 창조였다.

삶이여, 사랑이여, 예술이여

디에고와 헤어진 후 일어난 프리다의 심경 변화를 살펴볼 수 있는 세 작품이 있다. 프리다는 「두 명의 프리다」에서 이중적 모순과 두 가지 정체성을 갖고 살아야 했던 자신을, 「디에고와 나」에서 자신을 배반했던 디에고에 대한 용서를, 그리고 「삶이여, 만세! 수박」에서 세상을 향한 기쁨의 작별인사를 나누었다.

「두 명의 프리다」는 프리다가 남편 디에고와 헤어진 후 절망의 늪을 허우적거리며 완성한 작품이다. 오른쪽에는 짙은 피부의 멕시코 전통 의상을 입은 멕시코 여인 프리다가 앉아 있고, 왼쪽에는 하얀 빅토리안 드레스를 입고 창백한 피부를 가진 유럽 스타일의 프리다가 앉아 있다. 오른쪽의 프리다는 손에 전 남편 디에고의 어린 시절 얼굴이 담긴 펜던트를 쥐고 있다. 아직도 디에고를 그리워하고 사랑한다는 징표다. 왼쪽의 프리다는 피가 흐르는 혈관을 막는 의료용 가위를 쥐고 있다. 두 명의

프리다의 심장은 모두 바깥으로 나와 있지만 빅토리안 드레스를 입은 프리다의 심장은 절단면을 드러내고 있어 신체적·정신적 고통을 강조한 것으로 풀이된다. 피는 그녀가 작품에서 자주 사용하는 소재로 다양한 의미를 지닌다. 피는 육체적·심적 고통을 표현하지만 아이를 가질 수 없었던 프리다에게는 생명을 잉태하는 여성의 숭고함을 암시하기도 한다. 그녀가 심취했던 아즈텍 문화에서 피 흘리는 심장은 희생의 상징이기도 하다.

「두 명의 프리다」는 다양한 해석의 여지가 있다. 하나는 두 개의 페르소나를 사는 그녀의 자아상이라는 해석이다. 유럽 예술의 전통과 멕시코 전통 사이에서 충돌하는 예술가로서의 자신을 반영한다고도 볼 수 있다. 또, 이중의 정체성을 갖고 살 수밖에 없었던 자신의 혈통을 암시하기도 한다. 그녀의 아버지는 유대계 독일인이었고 어머니는 스페인과 인도의 피가 섞인 멕시코인이었다.

흥미로운 점은, 두 프리다의 심장이 동맥으로 연결되어 있다는 것이다. 그뿐 아니라 서로 손을 맞잡고 있다. 분절된 둘인 동시에 하나의 프리다로 연결된다. 즉, '홀로'면서 '함께'다. 프리다의 페르소나와 작품 속 그녀 사이의 경계, 그녀의 민족 정체성의 경계, 신체적 고통의 경계도 피가 섞이며 서로 모호해진다. 둘이면서 하나로 연결되고, 하나 같은 둘로 나뉘기도 한다. 더 온전한 심장이 더 약한 심장에 수혈하며 서로를 지탱한다. 민족주의와 모성의 부활을 꿈꾸는 프리다가 나 아닌 나, 나 이면의 나

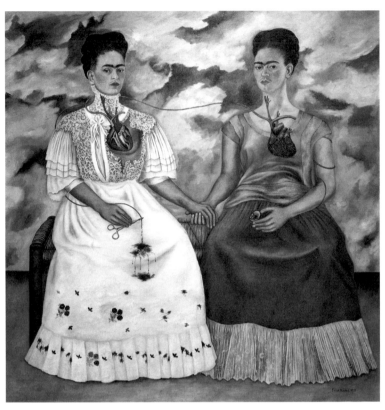

프리다 칼로, 「두 명의 프리다」, 캔버스에 유채, 173.5×173cm, 1939년,
멕시코현대미술관, 멕시코시티

인 프리다와 화해하고 그를 포용하겠다는 의미로도 읽힌다. 이
렇게 깊은 내면을 전달하는 그림이지만 프리다의 두 얼굴은 텅
비어 있다. 이 작품을 더 매력적으로 만드는 모순이 아닐까 싶다.

　프리다는 두 명의 분신을 작품으로 잉태하며, 이렇게 못다
쓴 시를 그림으로 그린 건 아니었을까.

프리다 칼로

버림받았지만, 사랑해요

상처받았지만, 온전해요

외롭지만, 외롭지 않아요

부서졌지만, 아름다워요

수치스럽지만, 자랑스러워요

「디에고와 나」는 프리다 칼로의 마지막 자화상으로 알려져 있다. 그림 속 프리다는 그녀의 상징인 짙은 일자 눈썹에, 머리는 헝클어뜨린 채 눈물을 떨구고 있고, 이마에는 세 개의 눈을 가진 디에고의 얼굴이 새겨져 있다.

프리다는 왜 이마에 남편의 이미지를 그려넣은 걸까? 프리다는 이마에 그린 디에고의 얼굴이 파괴의 신 '시바Shiva'의 제3의 눈을 상징한다고 말한 바 있다. 어떤 사람들은 프리다와 디에고의 파괴적 삼각관계를 암시한다는 해석을 하기도 한다.

시바는 비슈누, 브라흐마와 함께 힌두교 삼신 중 하나다. 힌두교는 파괴로부터 생명을 창조한다고 믿었다. 시바의 진정한 힘은 미간에 있는 제3의 눈에서 발하는 빛에 있다. 시바가 지닌 세 개의 눈 중에서 양쪽에 있는 두 눈은 각각 태양과 달을 상징하고, 이마에 있는 눈은 볼 수 없는 것을 보게 하는 영혼의 눈이다. 두 눈은 과거, 현재, 미래를 투시하지만 제3의 눈은 숨겨진 내면이나 영혼의 잠재력을 일깨운다.

다시 프리다의 그림으로 돌아가면 프리다에게 제3의 눈은

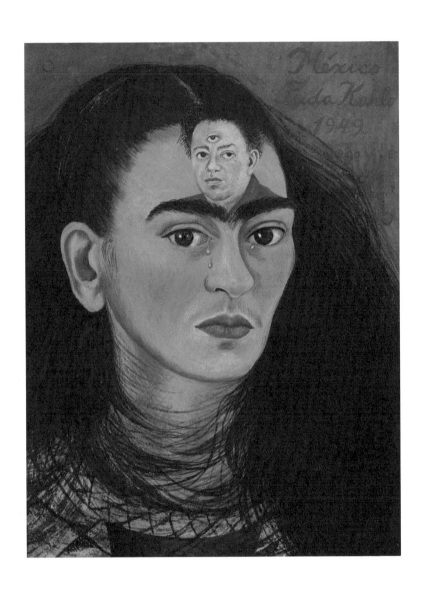

프리다 칼로, 「디에고와 나」, 캔버스에 유채, 30×22.4cm, 1949년, 개인 소장

애증의 관계, 즉 디에고다. 이 눈을 통해 프리다는 디에고와 윤회의 사슬을 끊고 고통에서 벗어나 안식을 얻고 싶었던 것일까.

이 자화상을 그리고 5년이 지난 후, 마치 제3의 눈으로 예견이나 한 듯 그녀는 죽었고 작품은 70년 후 다시 살아난다. 2021년에 이 작품은 미술 시장에서 중남미 예술작품 중 사상 최고가를 기록한다. 미국 뉴욕 소더비 경매에서 3490만 달러(한화 약 413억 원)에 낙찰된 것이다. 흥미롭게도 프리다 칼로의 작품 이전까지 경매 최고가를 기록했던 남미 작가는 디에고였다. 프리다 작품의 낙찰가는 남편의 그림에 매겨진 남미 작품 최고가의 세 배를 훌쩍 뛰어넘는 가격이었다. 살아생전 따라붙었던 꼬리표인 '디에고의 아내 프리다'가 '프리다의 남편 디에고'로 뒤바뀌는 순간이 아닐 수 없다. 작품 가격으로 작가나 작품을 평가하는 것은 가혹하다. 그러나 프리다에게 너무 가혹했던 디에고를 기억한다면 이는 왠지 프리다의 유쾌한 복수가 아닐까 하는 생각마저 든다.

그녀 생애 마지막 작품은 「삶이여, 만세! 수박」이다. '삶이여, 영원하라'로 해석되기도 한다. 죽기 직전 수박 정물화를 그린 프리다는 그림에 이 세 단어를 그려넣었다. 이 작품의 제목은 47년간의 짧은 인생을 압축한 결론과 같다.

수박은 멕시코의 기념일인 '죽은 자들의 날'에 조상의 영혼을 기리기 위해 바치는 제물로, 멕시코에서는 매우 중요한 의미를 지닌다. 석류와 함께 생명과 풍요로움의 상징이기도 하다.

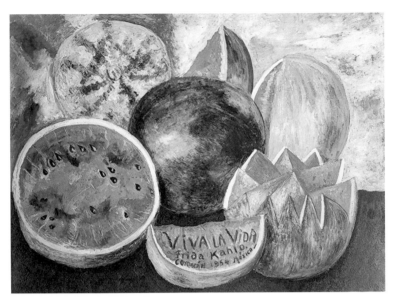

프리다 칼로, 「삶이여, 만세! 수박」, 메소나이트에 유채, 59.5×50.8cm, 1954년,
프리다칼로미술관, 멕시코시티

멕시코에서 무덤과 집안의 제단에서 망자와 나눠 먹는 음식은
주로 수박이다. 세상을 떠난 이들의 삶을 슬프게 애도하기보다
는 기쁨으로 기억하는 추모의 방식이다.

　　수박은 여름 과일이다. 여름은 인생에서 가장 붉게 타오르
는 계절이고, 붉은 속살에 박힌 까만 점은 상처의 흔적이기도,
생명을 품은 씨앗이기도 해서 일종의 불멸을 상징한다. 새로운
생명의 약속이라는 점에서 프리다 자신을 상징하는 것이기도
하다. 이 그림은 속살의 선연한 붉은색과 단단한 껍질의 초록색
대비가 무척 인상적이다. 극심한 통증을 줄여주는 진통제에 취

해 의식마저 흐릿했을 프리다가 눈앞에 다가와 있던 죽음의 그림자를 느끼며 이 그림을 그렸다고 생각하면 가슴이 먹먹해진다. '삶이여, 만세!'는 고통의 삶 그 자체에 대한 감사 인사이자, 맞이하는 죽음을 기쁘게 축하하며 세상을 향해 보내는 그녀의 마지막 인사다.

멕시코 화가이자 혁명가였던 프리다 칼로. 고통스러운 삶을 예술로 승화한 그녀의 삶에 축배를 들고 싶다. '삶이여 영원하라! Viva la vida!'

* 4 *
회복과 치유의 약속

Marina Abramović

Käthe Kollwitz

Louise Bourgeois

몸으로 두려움을 마주하다

마리나 아브라모비치

Marina Abramović, 1946 ~

몸을 도구로 이용해 세상의 모든 개념을 구현할 수 있다고 믿는 행위예술가 마리나 아브라모비치에게 그녀의 몸은 관객에게 두려움을 비추는 거울이며, 그 과정을 통해 그녀는 두려움에서 해방될 수 있었다. 아브라모비치는 언어와 관념의 세계를 육화하는 '몸의 직접성'이라는 세계에 평생을 바쳤다. 물질성이 만연한 시대에 '비물질성'으로 맞서는 예술, 그녀는 이런 비물질성의 행위예술을 '시간을 기반으로 한 공간에서 관객과 함께 주고받는 육체적·정신적 에너지'라고 정의한다. 그녀가 50년간 행위예술의 진정성을 줄기차게 증명해온 덕분에 행위예술은 시각예술의 한 주류로, 미술관의 전시로, 나아가 컬렉션의 대상으로까지 확대되었다.

예술가가 여기 있다

2010년 미국 뉴욕 현대미술관MoMA에서 특별한 회고전이 열렸다. 전시명은 '예술가가 여기 있다The artist is present'였다. 여기서 '이 예술가'는 도발적인 행위예술가 마리나 아브라모비치다.

그녀는 미술관 한 층 전체를 할애해 작품 전시와 함께 퍼포먼스를 진행했다. 미술관 중앙에 마련된 의자에 그녀가 앉아 있고, 그녀 앞에는 텅 빈 의자가 놓여 있다. 관객 한 사람씩 빈 의자에 앉아 원하는 시간만큼 그녀와 눈을 맞추고 일어나는 것이 이 퍼포먼스의 전부였다. 이 퍼포먼스를 시작했을 때 담당 큐레이터조차 요즘처럼 바쁜 시대에 누가 와서 앉아 있겠느냐며 시큰둥한 반응을 보였다. 더구나 현대미술관은 가장 분주한 뉴욕의 도심에 있었다.

'뉴욕 한복판에 자리한 분주한 미술관'. 아브라모비치는

일부러 뉴욕 현대미술관을 퍼포먼스 장소로 선택했다. 그녀의 프로젝트에는 대도시의 분주함이 필요했다.

폭풍의 한가운데 고요함이 있다. 그것을 우리는 폭풍의 눈이라 부른다. 난 폭풍 속에서 고요를 만드는 행위자다.

아브라모비치는 자신의 역할을 이렇게 소개했다. 그녀는 이 아이디어를 실행에 옮기며 자신에게 이런 질문을 던진다. "우리는 대중을 항상 '그룹'으로 인식한다. 대중을 결코 개별화하지 않는다. 관객 한 사람 한 사람이 예술가와 일대일로 눈을 마주하면, 그 개별적 경험은 그들의 인식에 어떤 변화를 가져다줄 수 있을까?"

퍼포먼스의 규칙은 간단했다. 관객들이 의자에 앉아 그녀의 눈을 바라보는 것이었다. 그녀가 퍼포먼스에서 의도한 것은 눈맞춤, 곧 침묵 속 응시였다. 바쁜 시대를 사는 우리는 기껏해야 1~2초 정도의 눈맞춤에 익숙해져 있다. 대부분은 긴 눈맞춤과 긴 침묵을 두려워하기에 침묵을 나누는 관계가 대화를 나누는 관계보다 더 어렵다. 아브라모비치는 이 퍼포먼스를 통해 무한히 눈맞춤하며 무한히 침묵하려 했다. 아브라모비치는 오직 상대방의 눈만을 오래 천천히 '바라보는' 이 사소한 행위가 감정과 인식에 어떤 변화를 일으킬 수 있는지 궁금했다. 두 눈으로 확인하고 싶었다.

아브라모비치의 앞에 놓인 의자에 앉은 관객들은 평균 1분 이상, 최고 7분까지 아브라모비치의 눈을 응시했다. 말하자면 적게는 60초에서 많게는 420초 동안 피할 수 없는 눈맞춤을 자발적으로 강요한 것이다.

퍼포먼스를 하는 아브라모비치의 눈은 진지하고 깊었다. 그녀는 '사람들의 감정을 비추는 거울'이 되고 싶었다. 그녀와 마주한 사람들은 눈으로 서로 교감했다. 심지어 눈물을 흘리는 사람도 있었다. 눈을 바라보면 마음이 약해진다는 말은 동서고금 모두 똑같나보다. 연약할 때, 우리는 눈을 간절하게 바라보게 된다.

이 '연약함' 혹은 '상처받기 쉬운 마음vulnerability'은 아브라모비치에게 실로 중요한 개념이다. 침묵으로 서로의 눈을 바라보는 행위는 그 연약함의 촉매제다. 눈맞춤은 딱딱했던 감정의 각질을 벗겨내 부드러운 속살을 드러낸다. 감정의 안쪽에는 억눌린 슬픔이 저장되어 있고 더 깊은 곳에는 고통과 외로움이 숨어 있다. 아브라모비치의 진심어린 응시는 그들의 연약함을 따뜻하게 어루만졌다. 아브라모비치는 "고통을 안고 있는 많은 사람의 눈을 바라보며 그것을 느낄 수 있었다"라고 말했다.

8만 5000명. 90일 동안 1주일에 6일, 하루 7시간에서 10시간 동안 그녀와 눈맞춤한 관객의 숫자다. 눈과 눈이 마주한 시간은 총 716시간이었다. 밥 먹고, 화장실에 가고, 휴식을 취하는 시간은 빠져 있다.

현장의 즉흥성을 위해 많은 것들을 세심하고 치밀하게 준비했다. 아브라모비치는 이 퍼포먼스를 하는 동안 배뇨와 배설을 억제하기 위해 식단을 조절했다. 배 속 위산을 조절하기 위해 1년 동안 점심을 먹지 않았고, 낮에 소변을 보지 않기 위해 밤에만 물을 마셨다. 그리고 채식과 명상으로 몸과 마음을 정화했다. 탈수 상태에도 근육이 몸을 지탱할 수 있도록 가혹하게 훈련했다. 그녀는 그 준비 과정을 '나사NASA 우주비행사들의 신체 훈련'에 비유하며 "내 몸은 처음에는 힘들어했지만 결국 포기하고 나의 상황에 맞췄다"라고 당시를 회고했다.

아브라모비치는 도시 전체를 관객으로 끌어들였다. 좀처럼 미술관에 가지 않던 사람들조차 미술관에서 서너 시간 동안 서서 기다리는 진풍경이 펼쳐졌다. 전날 밤부터 다음날 아침까지 전시장 앞에서 기다리는 사람까지 생겼다. 몇 분만이라도 그녀와 마주앉아 눈을 맞추기 위해서였다. 사진작가들은 현장의 분위기와 마주앉은 사람들의 다양한 표정을 카메라로 포착했다. 샤론 스톤, 레이디 가가 같은 스타들도 그녀 앞에 앉아 눈빛을 나눴다. 눈을 바라보는 행위가 무슨 예술이냐며 비아냥거리던 사람조차 그녀의 일관된 진정성에 경외감을 표했다.

이 퍼포먼스를 더욱 극적으로 만든 건 한 남자의 출현이었다. 어느 날, 아브라모비치 앞에 초로의 한 남자가 마주앉았다. 그 남자는 바로 22년 전 헤어진 그녀의 애인이자 동료였던 행위예술가 울라이였다. 그들은 20대 후반에 만나, 12년 동안 뜨거

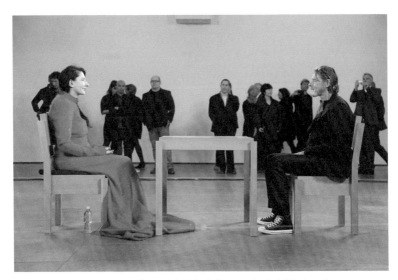

마리나 아브라모비치, 「예술가가 여기 있다」, 2010년, 현대미술관, 뉴욕

운 사랑을 나눴다가 쓰라리게 헤어졌다. 둘은 서로의 영혼을 넘나들고 파고들며 퍼포먼스 작업을 한 예술의 동반자이기도 했다. 그러나 용서하기 힘든 이별의 상처가 서로의 마음에 침전되어 있었다.

긴장한 듯한 반백의 울라이가 아브라모비치 앞에 앉았다. 그녀의 눈빛은 복잡했고, 또한 흔들렸다. 서로 마주앉은 둘의 눈빛은 형용할 수 없는 감정들로 잠시 너울거렸다. 22년 만의 예상치 못한 해후. 서로 바라보지 않았던 긴 시간의 더께가 순간으로 압착되었다. 공기의 밀도는 팽팽했고, 지켜보던 사람들은 조마조마했다. 그동안 수없이 많은 사람의 눈물을 마주하고

도 초연함을 잃지 않던 아브라모비치의 눈에서 그만 눈물이 흘렀고, 그녀는 손을 내밀어 울라이의 손을 잡았다. 스스로 이 선시의 규칙을 처음으로 깬 것이다. 지켜보던 관객들은 환호성과 박수를 보냈다. 예고되지도 연출되지도 않은 1분의 절정 뒤, 울라이는 여느 참가자처럼 그 자리를 떠났다. 이 퍼포먼스는 행위예술을 보는 시각의 많은 부분을 바꿨다. 어떤 사람들은 그녀가 행위예술이 나아갈 방향을 새롭게 제시했다고도 평했다.

저는 그저 조용히 앉아서 비언어적 소통을 하는 공간을 제공했을 뿐이에요. 전 거의 아무것도 하지 않았어요.

그녀는 아무것도 하지 않고 예술가가 되었다. 이 말은 그녀의 예술을 완성한 건 그녀가 아니라 관객들이고, 전시의 주인공은 그녀가 아니라 눈맞춤이라는 의미일 것이다. 줄을 서서 기다리는 풍경도 퍼포먼스의 일부가 되었다. 그녀의 작업을 통해 '응시'가 예술의 영역으로 승화되었고, 이 응시를 느리게 하는 것, 곧 '마음의 속도를 늦추는 것'도 예술이 되었다. '침묵'이야말로 가장 중요한 예술 행위였다. 그것이 아브라모비치의 '행위예술'이다.

나는 '이 예술가가 여기 있다'라고 쓰고, '아브라모비치가 그곳에 있다There, Abramovic is'라고 읽는다.

나는 물건입니다

이보다 훨씬 전, 아브라모비치의 1974년 「리듬 0」는 미술계에서 가장 도발적인 퍼포먼스로서 당시 큰 파문을 일으켰다. 이탈리아 나폴리의 한 갤러리에서 6시간 동안 진행된 이 퍼포먼스에서 관객은 아브라모비치의 몸을 마음대로 할 수 있었다. 그녀는 이 퍼포먼스가 진행되는 동안 무방비 상태로 철저히 수동적인 대상이 되었다. 테이블 위에는 72개의 물건이 놓여 있었다. 장미, 깃털, 꿀, 물이 채워진 유리컵, 채찍, 올리브유, 가위, 해부용 칼, 총과 탄알 등. 이 물건들은 아브라모비치를 기쁘게 할 수도, 고통을 줄 수도, 심지어 죽일 수도 있는 물건들이었다. 그리고 전시장 안내문에는 이렇게 쓰여 있었다.

이 테이블 위에 있는 모든 물건을 사용할 수 있습니다. 저 역시 물건입니다. 이 시간에 일어난 모든 일은 전적으로 제가 책임집니다.

이 안내문은 곧 '저는 약자입니다. 움직일 수도, 반응할 수도, 방어할 수도 없습니다. 저에게 무엇을 하든지 간에 당신은 어떤 책임도 지지 않아도 됩니다. 마음대로 행위하십시오'라는 암묵적 인식을 관객에게 심어주었다.

퍼포먼스가 시작된 직후의 관객들은 아브라모비치에게 장미를 건네고 깃털로 간지럽히는 수준에 머물렀다. 그러다 잠시

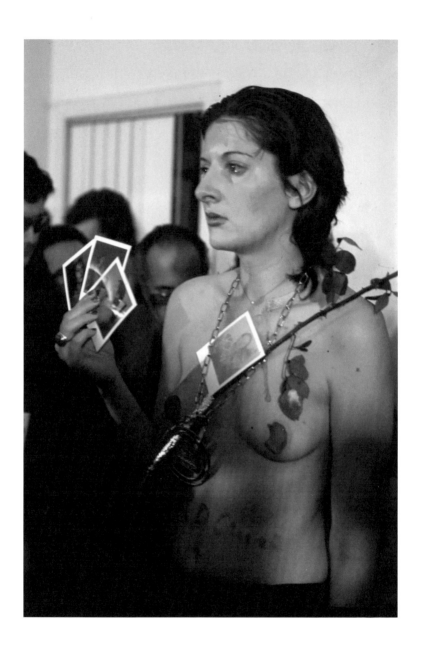

마리나 아브라모비치, 「리듬 0」, 1974년, 스튜디오모라, 나폴리 ⓒDonatelli Sbarra

주저하는가 싶더니 몇몇 관객은 장미의 가시를 아브라모비치의 배에 꽂거나, 옷을 찢거나, 거칠게 옷을 벗겨냈다. 그녀가 움직이지도 방어할 수도 없다는 것을 확인하자 관객들은 점점 더 거칠어지고 공격성은 고조되었다. 그녀의 입술에 상처를 내고 흐르는 피를 마시는 남자 관객까지 등장했다. 그녀의 입술에는 그때의 흉터가 아직도 남아 있다. 어떤 관객은 칼로 피부를 도려내고 겁에 질려 도망가기도 했다.

급기야 총알을 권총에 장전해 그녀의 머리에 총부리를 겨누는 관객까지 등장하자, 그녀를 보호하려고 이를 말리는 관객들과 실랑이가 벌어졌다. 그녀를 해치려는 가해자와 그녀를 보호하려는 수호자 사이의 분열이 격렬해졌다. 예정된 6시간이 지나고 그녀는 만신창이가 되었다. 그녀는 "멈추지 않으면 이대로 난 죽겠구나 싶었다"라고 당시를 회고했다.

목숨을 담보로 한 상황에서 육체적·정신적 고통을 초월하는 그녀의 능력도 놀랍지만, 이는 퍼포먼스가 전하고자 하는 핵심이 아니다. 우리는 왜 수동적인 객체 앞에서 함부로 폭력성을 드러내는지, 상대방이 나보다 약하다고 여겨질 때 우리는 우리의 천성이나 의지와는 다르게 왜 더 폭력적인 행동을 하는지를 질문해보아야 한다.

평론가들은 이 퍼포먼스를 '밀그램 실험Milgram Experiment'에 비유하기도 한다. 밀그램 실험은 예일대학교 사회심리학자인 스탠리 밀그램이 1961년에 진행한 실험이다. 이 실험은 평범

한 인간이 권위에 복종해 얼마나 쉽게 잔혹해질 수 있는지를 보여주었다. 평범한 인간도 조건이나 상황이 허용되면 잔인해질 수 있다는 것이다. 밀그램 교수는 나치 친위대 장교 아돌프 아이히만의 전범 재판에서 힌트를 얻어 이 실험을 했다. 당시 아이히만은 "난 단지 유대인을 죽이라는 명령에 따랐을 뿐"이라며 자신의 억울함을 호소했다. 같은 사건을 두고 정치철학자 한나 아렌트는 유대인 학살에 책임이 있는 범죄자 아이히만이 괴물이 아니라 우리의 이웃처럼 평범하다는 사실에 절망하며 이를 '악의 평범성'으로 개념화했다.

아브라모비치가 이 퍼포먼스를 위해 특별히 사악하거나 폭력적인 관객을 동원하지는 않았을 것이다. 그녀는 사회적 의무와 책임을 느낄 필요가 없는 상황에서는 평범한 인간도 잔인해질 수 있다는 불편한 진실을 자신의 예술적 실험을 통해 말하고 싶었다. 무사유, 무비판, 무성찰 자체가 악이 될 수 있다. 이는 '리듬 0'와 같은 의미다. 마음의 떨림과 리듬이 제로인 상태. 그것은 악이다.

만리장성을 걷다

아브라모비치의 작품세계에서 그녀와 울라이의 공동 작업을 빼놓을 수 없다. 1976년부터 1988년까지 아브라모비치와 울라이는 전 세계를 돌아다니며 다양한 작품을 함께했다. 퍼포먼스

는 그 둘에게 사랑의 행위였고, 정치적 메시지를 전하는 수단이었으며 그들의 삶 자체이기도 했다.

아마도 그들의 공동 작업 중 가장 유명한 것은 1988년에 한 이별 퍼포먼스 「연인들, 만리장성 걷기」일 것이다. 이 퍼포먼스는 중국 만리장성을 각자 반대편 끝에서 걷다가 중간에서 만나 헤어지는 이별 의식으로, 아브라모비치는 만리장성의 동쪽 끝 황해에서, 울라이는 서쪽 끝 고비사막에서 출발해 만리장성을 따라 걸었다. 무려 90일간 약 2500킬로미터를 두 발로 가야 하는 고행이었다. 90일이 지나 마침내 둘은 만리장성의 중간 지점인 산시성 근처 선무현 산길에서 만났다. 둘은 짧게 몇 마디 나누고 미소를 지으며 포옹한 다음 돌아섰다. 포옹의 온기가 채 가시기도 전에 둘은 각자의 세계로 돌아갔다. 12년간의 사랑이 덧없이 끝나는 순간에 이 이별 퍼포먼스는 행위예술의 역사를 다시 썼다. 예술사에서 무관중, 최장기 퍼포먼스로 기록된 것이다.

사람들은 이별마저 예술로 승화시킨 두 사람의 예술혼에 감동했다. 그러나 둘의 속사정은 조금 달랐다. 두 연인의 만리장성 프로젝트는 실은 이별이 아닌 결혼식 퍼포먼스여야 했다. 그들은 세상에서 가장 낭만적인 결혼식 퍼포먼스를 꿈꿨다 만리장성을 선택한 이유는 의미심장했다. 인간이 만든 가장 큰 건축물이자, 사실과는 다르지만 달에서도 보이는 유일한 건축물의 만 리를 걷는 첫 연인이 되고 싶었다. 더 나아가 이는 한 걸음 두 걸음 걸어서 평화의 길을 내보겠다는 정치적 제스처이기도

마리나 아브라모비치·울라이, 「연인들, 만리장성 걷기」, 1988년 3~6월 © Marina Abramovic and ULAY, The Marina Abramovic Archives

했다. 동유럽 유고슬라비아 출신인 아브라모비치와 서유럽 독일 출신의 울라이는 동서 냉전의 냉엄한 질서를 눈으로 직접 보았다. 그들은 거대한 성벽을 걷고 배타적 경계선을 허물어 화합과 화해의 상징이 되고자 했다. 시작은 그렇게 낭만적이었고, 두 예술가의 포부는 만리장성만큼이나 멀리 뻗어 있었다.

1981년은 중국이 개방되기 이전이었다. 변덕스러운 중국 당국의 허락을 받아내고 기금을 마련하기까지 무려 8년이 걸렸다. 지난한 협상 과정에 지친 둘은 첨예하게 부딪혔고, 관계는 회복하기 힘들 정도로 악화되었다. 결국 그들은 이별을 선택했다. 하룻밤 사이에도 만리장성을 쌓는다고 하는데 그들은 헤아

마리나 아브라모비치

릴 수 없이 많은 날 동안 만리장성을 쌓다가 허물고, 또 쌓고 허물었다. 그러다 결국 그 사랑의 벽은 허물어졌다.

서로를 향해 걸음을 옮겼던 이 퍼포먼스는 결국 서로에게서 영영 멀어져가는 발자국으로 끝이 났다. 만 리 길을 순례하며 동서양의 차이를 극복해보겠다는 그들의 포부가 두 사람 사이의 타협할 수 없는 차이를 확인시킨 셈이니, 이 얼마나 모순적인가. 아브라모비치는 이 모순을 다음과 같은 말로 정당화했다.

사람들은 관계를 시작하는 데 너무 큰 노력을 기울이고 관계를 끝내는 데 너무 적은 노력을 기울인다.

아브라모비치에게 걷는 행위는 "두 개의 몸이 만나는 것"이다. 그녀는 이 퍼포먼스를 통해 두 번의 만남을 경험했다. 그녀는 90일 동안 홀로 걸으며 제삼자의 눈으로 '나'를 바라보았다. 또한 땅속 광물질의 종류에 따라 육체와 영혼이 다르게 반응하는 에너지를 경험하며 인간의 몸과 땅의 몸이 서로 연결되어 있음을 느꼈다. 아브라모비치가 불가사의한 대자연을 그야말로 '단독자'로 마주하며 연결을 시도했을 때, 그 연결은 그동안 가닿지 못한 '미지의 땅Terra Incognita'까지 연결하는 것을 의미했다.

관계를 끝내는 데 너무 큰 노력을 기울인 아브라모비치. 험난한 지형 위에 이어진 만리장성 순례를 마치고, 그녀는 과연

울라이를 미련 없이 떠나보낼 수 있었을까? 지나간 날들에 사로잡히지는 않았을까?

　아브라모비치는 만리장성 중간에서 그녀를 기다리고 있던 울라이를 만났다. 그를 본 순간 그녀는 울음을 터뜨렸다. 결혼식 장소여야 할 이곳이 이별의 장소가 되어버린 것을 생각하니 미치도록 화가 나고 슬퍼서 참을 수가 없었다. 그러나 그 울음은 곧 충격으로 바뀐다. 울라이와 동행한 중국인 통역사가 임신한 것이다. 울라이는 아브라모비치에게 자신이 어떻게 하면 좋겠느냐고 물었고 아브라모비치는 임신한 그녀를 버릴 수는 없지 않느냐고 답했다. 그녀와 결혼하라고도 했다. 그리고 둘은 마지막 포옹을 하고 돌아선다. 아브라모비치는 회고록에서 당시 심정을 이렇게 밝혔다.

　가슴이 찢어지게 아팠다. 나의 눈물은 관계의 종말이 슬퍼서 흘린 것만은 아니었다. 임신한 그녀가 홀로 길을 걸었다면 참으로 힘들었을 것이다. 하지만 그들은 둘이었다. 나는 나 홀로 남은 길을 걷게 되리라고는 상상조차 하지 못했다.

　그녀는 "세상에서 가장 힘든 일은 진심으로 용서하는 것"이라고 말했다. 22년 후 뉴욕 현대미술관에 불쑥 나타난 울라이를 만났을 때 용서할 수 없는 어느 부분이 그녀를 괴롭혔다. 진

심으로 그를 용서할 수 있었던 순간은 그가 죽기 직전이었다고 그녀는 한 인터뷰에서 고백했다.

울라이는 세상을 떠나기 2년 전에 아브라모비치의 집을 찾아갔다. 둘은 함께 시간을 보냈고, 마지막 퍼포먼스를 했다. 두 사람이 함께 작업했던 시간을 회상하며 대화를 나누고 서로의 목소리를 녹음하는 퍼포먼스였다. 2020년 3월, 울라이는 76세 나이에 암으로 세상을 떠났다. 아브라모비치는 자신의 소셜미디어에 이런 소회를 남겼다.

오늘, 그의 죽음을 알고 커다란 슬픔에 잠겼다. 그는 뛰어난 예술가이자 인간이었다. 그가 몹시 그리울 것이다. 그의 예술과 영혼이 영원히 살아 있으리라는 사실에 위안을 얻는다.

두려움을 초월하기 위해

"왜 예술이라는 이름으로 고통을 감수해야 하나요?" 아브라모비치를 만난다면 제일 먼저 묻고 싶은 질문이다. 예술을 위한 퍼포먼스라 할지라도 자신과 관중에게 고통을 가하는 것을 보는 일은 쉽지 않다. 자학 행위가 예술이 될 수 있단 말인가? 고통을 즐기는 마조히즘과 행위예술은 어떻게 구분되는가? 이러한 질문들이 꼬리에 꼬리를 문다.

자신의 입으로 상대방의 입을 막고 서로의 들숨, 날숨만으로 호흡한 「들숨／날숨」, 전쟁의 참상을 알리기 위해 나흘 동안 노래를 부르며 수천 개의 소뼈에 묻은 피를 문질러 닦은 「발칸 바로크」, 검은 쌀과 흰 쌀을 섞어 잔뜩 쌓아놓고 이를 하나씩 분류한 「쌀을 세다」, 두 사람 사이에 활과 화살을 두고, 한쪽은 상대방의 가슴을 향해 활시위를 당기고 그 상대방은 자신을 겨누고 있는 활의 앞부분을 잡아, 균형이 깨지기라도 하면 치명적인 사고가 일어날 수밖에 없는 상황을 연출한 「정지 에너지」 등, 아브라모비치의 퍼포먼스를 관통하는 일관된 요소는 '고통'이었다. 그녀는 목소리를 잃을 때까지 비명을 지르고, 얼음 십자가에 몇 시간을 알몸으로 누워 있거나, 두피에서 피가 날 때까지 머리를 빗었다. 심지어 「들숨／날숨」 퍼포먼스중에는 의식을 잃기도 했다. 단 한 번의 퍼포먼스를 위해 육체의 한계점까지 자신을 밀어붙였던 아브라모비치. 그러한 작업의 출발점은 어디에 있는 것일까.

나는 호기심이 많은 예술가다. 나는 내가 좋아하는 것만을 하지 않는다. 오히려 어렵고 두려운 것을 해본다.

그녀는 또한 "두려움을 초월하기 위하여 두려움을 연출한다"라고 자신의 작업을 소개한다. 그녀의 몸은 관객의 두려움을 비추는 거울이다. 거울이 되는 과정을 통해 그녀는 두려움에

마리나 아브라모비치

마리나 아브라모비치·울라이, 「들숨／날숨」, 16mm 필름, 17분, 1977년,
암스테르담시립미술관, 암스테르담

서 해방될 수 있었다. 수행을 통한 미적 경험인지 미적 경험을
통한 수행인지는 분명하게 알 수 없으나, 그녀가 퍼포먼스를 수
행의 하나로 여기고 있음은 분명해 보인다.

모든 고대문화에는 영혼의 에너지가 파괴되지 않음을 이
해하는 방법으로 고행하는 의식이 있다. 에너지에 대해서
생각하면 할수록 내 예술은 단순해진다.

아브라모비치는 자신도 '두려움이 많은 사람'이라고 했다.
감자 껍질을 까다가 칼에 손을 베면 눈물을 흘리고, 탑승중인

비행기가 흔들리면 몸이 떨려오고 불안하다고 말한다. 예술에 대한 목적의식이 그녀를 영웅으로 만드는 것일까. "관객의 영혼을 고양할 수 있는 일이라면 나는 두려워도 용기를 낸다. 내 삶을 껴안기 위해 고통의 문을 통과해야만 한다면 그들도 가능하다. 나는 그것을 보여주는 사람이다."

행위예술가도 일면 화가다. 퍼포먼스를 하는 '공간'은 캔버스이고, 그녀의 '몸'은 붓과 물감이다. 다른 점이라면 그림에서는 행위의 주체가 화가이지만, 행위예술에서는 주체인 행위자 외에 관객도 행위자가 될 수 있다는 것이다. 그림이나 조각은 행위의 결과물로 작품을 남기지만, 행위예술은 개념과 의도로 시작해 행위 이후에는 기억으로만 존재한다. 행위예술에는 리허설이 없고, 예측된 끝이 없으며, 우연에 노출되어 있어 반복할 수 없다.

아브라모비치에게 어느 미술평론가가 행위예술가와 연극배우의 차이점을 설명해달라고 요청했을 때 그녀는 "연극에서 칼은 플라스틱이고, 피는 토마토케첩이다. 행위예술에서 칼은 진짜 칼이고, 피는 몸에서 흐르는 진짜 피다"라고 대답했다. 극장 안의 공포는 진실이 아니지만, 행위예술에서는 그것이 현실이라는 말이다.

아브라모비치는 현장에서 몸을 도구로 이용해 세상의 모든 개념을 구현할 수 있다고 믿는 행위예술가다. 언어와 관념의 세계를 육화肉化하는, '몸의 직접성'이라는 세계에 그녀는 50년

마리나 아브라모비치·울라이, 「정지 에너지」, 16mm 필름, 407분, 1980년,
현대미술관, 뉴욕

을 바쳤다. 물질성이 만연한 시대에 '비물질성immateriality'으로 맞서는 예술. 아브라모비치는 이런 비물질성의 행위예술을 '시간을 기반으로 한 공간에서 관객과 함께 주고받는 육체적·정신적 에너지'라고 정의한다. 나를 변화시키기 위해 나 자신의 한계를 시험하면서도 관객들로부터 받는 에너지와 상호작용하면서 나 자신이 변형될 수 있다는 의미로 이해된다.

미술사에서 그녀의 가장 큰 공헌이라면 이 비물질성의 행위예술을 예술 장르의 한 축으로 세웠다는 점이다. 행위예술은 그녀 이전에는 종종 조롱과 놀림의 대상이었으며 보디아트와 동일시되기도 했다. 그러나 50년간 그녀가 행위예술의 진정성을 줄기차게 증명해온 덕분에 행위예술은 시각예술의 한 주류로, 미술관의 전시로, 나아가 컬렉션의 대상으로까지 확대될 수 있었다. 미술계가 그녀를 '행위예술의 대모'라고 부르는 이유다.

마리나 아브라모비치

고통을 말하는 것이 나의 의무다

케테 콜비츠

Käthe Kollwitz, 1867~1945

자식을 먼저 보내고 가슴에 묻은 어머니는 죄인의 심정으로 산다. 삶의 용기와 희망을 잃어버린 그 지점에서 케테 콜비츠의 예술은 새롭게 출발했다. 그녀의 판화는 단순하지만 아름답다. 그녀의 칼맛은 날카로운 동시에 따스하다. 콜비츠는 흑백의 명암 대비만으로 인간의 표정을 섬세하면서도 감각적으로 표현하는 방법을 알았다. 사회의 이념을 다뤘지만 '투사'라기보다는 '휴머니스트'에 가까웠다. 그 인간애야말로 대중이 그녀의 작품 속으로 쉽게 파고든 이유일 것이다.

아가! 또 봄이 왔구나

살아온 삶의 발자취를 돌아보면 길은 오로지 하나다. '사람'을 이해하는 것, '사람'의 '고통'을 이해하는 것. 여기에, '사람'의 '고통'을 '눈물'로 이해하는 것이다. 독일의 판화 예술가이자 조각가인 케테 콜비츠의 작품들은 한결같이 살아 있는 눈물이고 고통의 승화다.

그녀의 동판화 작품 「죽은 아이를 안고 있는 어머니」를 보자면 목젖이 자꾸만 가라앉으며 울렁거린다. 이 작품은 죽은 아이가 목이 꺾인 채 어머니의 허벅지 사이에 안겨 있는 형상이다. 어머니는 입으로 죽은 아이의 목덜미와 가슴을 뭉개질 정도로 세게 빨고 있다. 마치 죽은 아이를 품은 어머니에게 숨쉴 공기는 허락되지 않는다는 듯. 어머니는 숨을 쉴 수가 없어 피를 빨아들여야만 살 수 있는 흡혈귀 같다. 아니면 아이의 피를 자

케테 콜비츠, 「죽은 아이를 안고 있는 어머니」, 에칭과 검은 분필, 41.7×47.2cm,
1903년, 내셔널갤러리, 런던

기 몸 안으로 다 빨아들이고 자신의 피를 수혈해서라도 죽은 아
이를 살려내고 싶은 심정을 드러내는 것 같다.

　　그림 속 여인의 벌거벗은 허벅지는 벌거벗은 슬픔이다. 그
림 속 허벅지는 여자의 허벅지가 아니다. 강인한 어머니의 허벅
지다. 저 육중한 근육이 아니고서야 어떻게 아이를 껴안은 채
삶을 지탱할 수 있겠는가. 죽은 자식을 품에 안은 어머니는 결
코 성인聖人이 될 수 없다. 어머니는 미켈란젤로의 「피에타」에

나오는 평온한 모습의 성모마리아가 아니다. 자식을 잃은 슬픔과 절망 앞에서 울부짖는 산 짐승이다. 자식을 가슴에 묻은 원초적 고통은 인간의 겉모습을 벗겨내 괴물로도 변신시킨다.

　운명의 장난이란 이런 것일까. 「죽은 아이를 안고 있는 어머니」는 이후 콜비츠 자신의 자화상이 되고 만다. 콜비츠는 제1·2차세계대전에서 둘째 아들 페터와 손자 페터를 차례로 잃었다. 사망 당시 아들의 나이는 겨우 18세였고, 자원입대한 아들을 끝까지 말리지 않은 것이 콜비츠에게는 평생의 한으로 남았다. 전쟁터에서도 매일 키가 자라고 있었을 한창나이의 아들을 잃고 콜비츠는 반전운동가가 된다. 대의를 위한 고귀한 희생이란 게 도대체 뭐란 말인가. 콜비츠는 수많은 소년, 소녀들을 전쟁터로 몰고 간 집단적 광기와 영웅주의적 애국심에 회의를 갖기 시작했다. 세상의 모든 전쟁과 폭력에 반대하며, 아이가 자신만의 방식으로 전쟁터에서 싸웠듯 그녀 역시 그녀만의 방식으로 전쟁과 싸웠다.

　그녀는 자신의 고통과 분노의 질감을 판화의 투박한 칼맛으로 새기며 동판화, 석판화, 목판화 작품들을 남겼다. 삶은 견디는 것이 아니라 견디며 나아가는 것이라고 믿는 그녀에게 판화는 가장 적절한 매체였다. 그녀는 고통의 무게를 칼끝 하나에 의지해 삶의 모든 재건 과정을 판화에 새겼다. 본질적인 것, 사실적인 것들만 흑과 백으로 명료하게 파내는 행위이자 세상의 잡다한 이념을 다 제거한 후 하나로 뭉친 '사무침'의 언어가 그

녀에게는 판화였다. 콜비츠는 그 감정을 판화에 새기며 현실을 마주했고, 마주한 현실을 또 넘어설 수 있었다. "미술이 아름다움만을 고집하는 것은 삶에 대한 위선이다." 그것이 그녀가 생각하는 예술이었다.

아들의 전사 소식을 들은 1914년 10월 30일 금요일, 콜비츠의 일기에는 단 한 줄, "당신의 아이를 잃었습니다"만이 적혀 있다. 그리고 수년이 지나 전쟁 끝에 찾아온 봄을 기억하는 그녀의 언어도 단 한 줄이었다.

아가! 또 봄이 왔다.

이 한 문장은 살아남은 자가 맞이한 봄의 처절함이다. 화창한 봄을 홀로 맞이한 이유 없는 부끄러움이자 봄의 꽃처럼 피어나기도 전에 저버린 자식에 대한 애끓는 그리움이다.

자식의 죽음으로 송두리째 뭉개진 남은 인생을 걸어간다는 것이 얼마나 무서운 일인지, 자식을 잃은 어머니가 아니고서는 그 공허함을 감히 측량할 수 없다. 먼저 보낸 자식을 가슴에 묻은 모든 어머니는 죄인의 심정으로 산다. 죄인이 된 후에 삶의 용기와 희망을 대체 어디서 찾을 수 있다는 말인가? 그녀의 예술은 그 지점에서 새롭게 출발했다.

케테 콜비츠

고통은 아주 어두운 빛깔이다

'사람이라는 존재가 아름다운 이유는 고통을 알기 때문이다.' 콜비츠의 작품들을 보다보면 이런 불순한 생각을 품게 된다. 잘 들리지 않는 고통의 목소리에 그녀는 오래, 깊이, 그리고 구체적으로 주목했다. 콜비츠가 일기에 쓴 "인류의 고통, 산꼭대기에 쌓인 끝없는 고통을 말하는 것이 나의 의무다"라는 고백은 예술가 콜비츠에게 평생의 지침이 되었다. "삶에는 즐거운 일도 있는데 왜 이렇게 어두운 면만 그리느냐"는 부모의 질문에는 일기장에 다음과 같은 글을 남겨 답을 대신했다.

나는 그 질문에 아무런 대답도 할 수 없었다. 그건 나에게 아무런 매력도 없기 때문이다. 부르주아의 모습에는 흥미가 없고 중산층의 삶은 현학적으로만 보인다. 나는 이것만큼은 다시 강조하고 싶다. 내가 처음 프롤레타리아의 삶에 이끌린 이유 중 동정심이나 위로는 아주 작은 것일 뿐이다. 나는 노동자들의 삶이 보여주는 단순함에서 아름다움을 발견했다. 에밀 졸라나 다른 누군가가 한번은 이런 말을 했듯이, 아름다움, 그것은 추함이다.

"아름다움, 그것은 추함이다." 이 문장에서 난 망치로 머리를 맞는 기분이었다. 어떻게 아름다움이 추함이 될 수 있단 말인가? 19세기 비판적 현실주의 작가인 에밀 졸라는 아름다움

케테 콜비츠, 「여신 앞에 무릎을 꿇은 여인」, 종이에 잉크, 1889년

과 추함에 대해 근원적으로 질문했다. 아름다움이란 무엇인가? 본능인가, 후천적 학습의 결과인가? 참되고 착한 것만이 아름답고, 거짓되고 악한 것은 모두 추한가? 그는 아름다움과 추함을 서로 합일되기도 투쟁하기도 하면서 상호의존적으로 나타나는 "하나의 모순"으로 인식했다. 추함이 없으면 아름다움이 없고, 아름다움은 추함의 대비를 통해서 더 선명하게 드러난다는 것이다.

콜비츠가 작품에서 다루는 대상은 주로 노동계급 여성과 남성, 어린이였다. 빈곤, 투쟁, 가난, 전쟁은 그녀의 평생을 관통한 주제였다. 그녀가 그들의 삶과 기쁨, 투쟁에 관심이 있었기 때문만이 아니라 그들이 그녀의 일상에 가장 가까이 있었기 때문이다. 그녀가 마주한 가난한 서민층과 아이들, 투쟁하는 노동자, 전쟁 피해자의 모습은 콜비츠의 판화에 그대로 재현되었다.

케테 콜비츠가 말하는 추함은 인간의 고통과 같은 말이다. 그녀는 고통이 살아 있는 인간의 표정이라고 느꼈다. 더는 떨어질 곳이 없는 가장 밑바닥 인생을 살며 겪는 누추함을 그녀는 눈이 아프도록 들여다보며 인간과 세상을 이해했다. 그것이 그녀가 추구해야 할 '아름다운 추함'이었다.

독일에서 '노동자들도 인간이다'라고 선언하는 것만으로도 혁명고무죄로 몰렸던 시절이었음을 기억한다면, 부르주아 지식인의 삶을 누릴 수도 있었던 콜비츠가 투쟁 노동자, 전쟁 피해자의 편에 서서 목소리를 내기 위해 얼마만큼의 용기를 내

야 했는지 감히 상상할 수 없다.

콜비츠는 독일 노동자의 비참한 현실을 고발한 판화 연작 '직조공의 반란'을 1893년에서 1897년까지 발표하며 큰 명성을 얻었다. 그녀는 노동자의 편에서 부당한 권력에 항거하는 예술가의 표상이 됐다. 이 연작은 세 개의 석판화 「빈곤」「죽음」「음모」와 세 개의 에칭 「직공의 행진」「폭동」「종말」을 포함한다. 노동자들을 비참한 생활로 내모는 자본주의의 착취에 맞선 투쟁, 그러나 결국 파국적 종말을 맞이하는 직조공들의 반란은 독일 사회주의 노동운동에서 빼놓을 수 없는 민중 봉기다. 독일의 시인이자 혁명가인 하인리히 하이네는 직조공들이 일으킨 봉기의 정당성을 옹호하며 「슐레지엔의 직조공」(1844)이라는 시를 발표하기도 했다.

침침한 눈에는 눈물도 마르고
베틀에 앉아 이빨을 간다.
독일이여 우리는 짠다. 너의 수의를
세 겹의 저주를 거기에 짜 넣는다.
우리는 짠다. 우리는 짠다.

'직조공의 반란' 연작과 함께 콜비츠는 '농민전쟁' 연작도 제작한다. 16세기 독일 농민전쟁을 주제로 한 「밭 가는 사람들」「능욕」「낫을 갈면서」「무기를 들고」「폭발」「전쟁터에서」「죄수

케테 콜비츠, 「폭발」, 에칭, 인그레이빙과 애쿼틴트, 49.2×57.5cm, 1908년, 영국박물관, 런던

들」로 구성된 7부작 판화다.

그녀가 판화에 열중한 이유는 명백하다. 판화는 20세기 전반기, 인간의 조건을 사실적이고 단순하게 묘사하는 데 효과적이었다. 비싼 유화가 가진 자들을 위한 작품이었다면, 판화는 그녀가 전하고자 하는 메시지를 '많은 사람에게' '적은 비용'으로 '쉽게' '반복해서' 퍼뜨릴 수 있는 유용한 매체였다.

콜비츠에게 민중예술에서 무엇보다 중요한 사실은 "사람들은 소박하고 참된 예술을 알아본다"라는 점이었다. 그녀는

민중예술이 물론 정치적 메시지도 잘 전달해야 하지만 예술의 완성도 자체로도 감동을 줄 수 있어야 한다는 점을 강조했다. 콜비츠의 판화는 단순하지만 아름답다. 그녀의 칼맛은 날카로운 동시에 따스하다. 뚜렷한 흑백 대비는 메시지를 명료하게 전달한다. 그래서 공감을 끌어내는 힘이 크다.

콜비츠는 "고통은 아주 어두운 빛깔"이라고 말했다. 콜비츠는 흑백의 명암 대비만으로 인간의 표정을 섬세하면서도 감각적으로 표현하는 방법을 알았다. 계절과 계절 사이에도 이름 모를 계절들이 있듯이, 검은색과 검은색 사이에는 무수히 많은 검은색이 존재한다. 검은색만큼 질감이 풍부한 색이 없다. 어떤 색채보다도 다채로운 색이 검은색임을 그녀의 판화는 증명했다. 그녀가 판화가이면서 동시에 '잠재적 색채 화가'라고 불리는 이유이기도 하다.

"검은색은 색이 아니다." 레오나르도 다빈치는 검은색을 이렇게 정의했다. 하지만 정작 다빈치 작품의 배경은 대부분 숯이나 석탄처럼 진한 검은색으로 채워졌다. 검은색은 모든 것을 돋보이게 만드는 기능을 완벽하게 수행하면서 스스로도 완벽하게 강렬할 수 있다. 모든 색을 품을 수 있다는 점이 검은색의 힘이다. 그러니 다빈치의 이 말은 오히려 '검은색은 모든 색이다'로 읽어도 좋다.

검은색처럼 확고한 극단을 오가는 색도 없을 것이다. 죽음, 공포, 차별, 우울, 슬픔은 검은색으로 상징된다. 일반적으로 불

운, 나쁜 일, 부정을 의미하던 검은색은 차츰 예술과 사회적 삶의 구조 속으로 스며들며 현대적이고 세련된 색으로 변화했다. 입체주의의 대가 피카소는 검은색을 "유일하게 진정한 색"으로, 인상주의 화가 르누아르는 검은색을 "색의 여왕"이라 불렀다. 코코 샤넬은 단순한 아름다움을 돋보이게 하는 검은색을 품격의 극치로 끌어올려 패션계의 혁명가가 되었다. 검은색의 세련됨과 단순함은 2세기 넘게 지속되던 고정관념을 완전히 뒤집었다.

반면, 흰색은 순수와 정화의 상징이다. 공자는 회사후소繪事後素, 즉 그림을 그리려면 흰 바탕이 먼저 있어야 한다는 말로 '본질'이 있은 연후에야 '형식적인 기교'가 있음을 비유를 통해 전했다. 아무리 예술에서 '형식'이 중요할지라도 순수함이 없다면 예술의 '본질'에 도달할 수 없다는 말일 것이다. 흰색은 곧 밑바탕이고 본질이다.

판화는 흑과 백의 예술이다. 콜비츠는 이런 흑백이 갖는 모든 강점을 최대치로 살렸다. 거기에 빼어난 표현력이 결합되었는데, 이는 단순한 숙련에서 오는 것이 아니었다. 오히려 대상의 참된 이미지를 최소한의 선으로 간결하게 포착해 끌어내는 그녀의 예리한 눈에 기인했다. 그녀가 신음하는 민중들과 삶의 현장에 있지 않았다면 기를 수 없었을 눈이다.

나의 작품행위에는 목적이 있다. 구제받을 길 없는 이들,

상담도 변호도 받을 수 없는 사람들, 정말 도움을 요구하는 이 시대의 인간들을 위해 나의 예술이 한 가닥 책임과 역할을 담당하기를 바란다.

전쟁의 얼굴

이 글을 쓰는 내내 한 권의 책이 머릿속을 떠나지 않았다. 2015년 노벨문학상 수상자 스베틀라나 알렉시예비치가 쓴 『전쟁은 여자의 얼굴을 하지 않았다』(1983)이다. 알렉시예비치는 기자 출신 작가로 전쟁에 참여한 여성 200여 명이 자신이 겪은 전쟁의 참상을 알린 다큐멘터리 산문을 발표해 큰 화제를 모았다. 일명 '목소리 소설novel of voice'이라는 새로운 장르를 개척한 작가는 사람들을 인터뷰해 모은 이야기로 마치 소설처럼 읽히는 논픽션을 쓴다. 제2차세계대전에 참전했다 살아남은 여자들이 전하는 전쟁 회고담은 그동안 읽고 보았던 어떤 전쟁사나 영화보다 강렬한 민낯으로 다가왔다. 지금까지 전쟁 이야기가 주로 남성에 의해서 다뤄졌다면 이 책은 여성이 경험하고 바라본 전쟁이 어떻게 다를 수 있는지를 명징하게 보여준다. 작가는 전쟁이 아닌 전쟁터의 사람들을, 승자나 패자의 역사가 아닌 살아남은 여성의 이야기를, 전쟁의 역사가 아닌 감정의 역사를 썼다. 이 부분은 케테 콜비츠가 판화 미술로 표현하고자 했던 지점과 완전히 일치한다.

'여자'의 전쟁에는 여자만의 색깔과 냄새, 여자만의 해석과 여자만이 느끼는 공간이 있다. 그리고 여자만의 언어가 있다. 그곳엔 영웅도, 허무맹랑한 무용담도 없으며, 다만 사람들, 때론 비인간적인 짓을 저지르고 때론 지극히 인간적인 사람들만이 있다.

그녀들은 전쟁이 끝나고 일상으로 돌아왔지만 또다른 전쟁을 치르는 중이라고 알렉시예비치는 말했다. 죽음에 가까워져감에도 여전히 고통스럽다는 것이다. 여전히 전쟁의 피냄새와 소리가 그녀들의 몸을 빠져나가지 못해 걸핏하면 눈물이 나고 신음을 삼켜야 한다고 했다.

우리는 전쟁을 잊고 말고 할 능력이 안 돼요. 우리 힘으로 어떻게 할 수 있는 일이 아니니까.

그런데 그들이 가장 견디기 힘들었다고 고백한 것은 따로 있다. 그건 바로 "사람을 죽이는 일"이다. "여자는 생명을 주는 존재이기 때문이다." 그렇다. 여성은 생명을 잉태한다. 여성은 생명을 주는 존재다. 케테 콜비츠 역시 생명을 주는 존재, 바로 어머니의 마음으로 전쟁의 참혹함을 보여주었다. 어머니의 마음으로 평화로운 세상을 갈구했다.

아들 페터가 입대한 지 3주 만에 플랑드르 전선에서 사망

케테 콜비츠, 「과부 1」, 목판화, 37×24cm, 1921~22년, 테이트미술관, 런던

한 후, 콜비츠는 "전쟁, 그리고 페터의 죽음에 생각이 미치면 뿌리부터 무너져내린다"라고 고백했다. 바로 이때부터 그녀는 줄기차게 반전주의·평화주의 메시지가 담긴 판화와 조각을 제작하기 시작했다.

그녀는 1922년경, 판화 연작 '전쟁'을 완성했다. '전쟁'은 전쟁에 끌려가는 젊은이들과 남겨진 가족, 자식을 잃은 부모의 슬픔 같은 일곱 개의 절망적 주제를 목판화로 제작한 것이다. 「희생」「용병들」「부모」「과부 1」「과부 2」「어머니들」「민중」이 그것이다. 이 목판화 시리즈를 완성한 뒤 콜비츠는 평화주의 작가 로맹 롤랑에게 다음과 같은 내용의 편지를 썼다.

나는 그 전쟁을 형상화해내기 위해 무던히 애썼지만, 그것을 포착할 수 없었습니다. (……) 이 그림들은 마땅히 온 세계를 돌아다니며 이렇게 말해야 할 것입니다. 보시오. 우리가 모두 겪은 이 참담한 과거를.

그녀의 '전쟁' 연작은 겁에 질린 표정으로 자신들의 어린 자식을 꼭 끌어안고 있는 어머니들, 전쟁중에 배 속에 든 태아를 가냘픈 손으로 보호하려는 과부의 몸짓을 그렸다. 죽지 않으려고 순진무구한 두 눈을 부릅뜨고 있는 청년 지원병들의 슬픔이, 죽은 아기와 함께 바닥에 누워 있는 한 여인의 허망함이, 서로 부둥켜안고 슬퍼하는 부모들의 탄식이 판화에 새겨져 있다.

케테 콜비츠, 「전쟁은 이제 그만」, 석판화, 94×70cm, 1924년, 워싱턴박물관,
워싱턴 D.C.

얼굴의 거친 윤곽만으로도 깊은 충격을 던져주는 작품이다. 그녀의 전쟁 판화는 전쟁터만큼이나 거칠다. 비인간적인 전쟁을 고발하고 고통받는 인간의 몸짓을 표현하는 데에는 목판화가 제격이라는 것을 보여준다.

콜비츠는 평화는 거저 따라오는 것이 아님을 알았다. 파괴와 악에 끌려가지 않게 몸부림쳐야 겨우 유지할 수 있는 것이 평화의 속성이었다. 매일 투쟁하는 자만이 평화를 누릴 수 있다. 그녀는 1915년 2월 6일 일기에 이렇게 썼다. "언제나 똑같은 꿈을 꾼다. 그애가 아직 곁에 있는 꿈, 그애가 살아서 돌아올지도 모른다고 믿는 꿈……." 그 꿈을 위해 콜비츠의 작품은 지금도 이렇게 외치고 있다. 전쟁은 이제 그만!

자비를 베푸소서

미켈란젤로 「피에타」의 성모마리아상에서만 신성이 느껴지는 것은 아니다. 백제 반가사유상의 맑고 온화하고 고귀한 표정을 보면서도 종교를 동경하는 예술의 극점을 느낀다. 1938년에 완성한 콜비츠의 청동 작품 「피에타」는 예수 그리스도를 안고 비통해하는 성모마리아를 아들 페터와 자신에 빗대었다. 원제는 '죽은 아들과 어머니Mutter mit totem sohn'로, 잔뜩 웅크린 아들의 시신을 품에 꼭 끌어안은 어머니는 콜비츠 자신이다.

아들의 주검을 부둥켜안고 애통해하는 피에타상은 독일

베를린의 전쟁 희생자 추모관인 노이에바헤Neue Wache 안에 설치되어 있다. 건물 안에는 아무것도 없고 중앙에 오직 피에타상만이 덩그러니 놓여 있다. 「피에타」를 떠받치는 검은 대리석 평판에는 "전쟁과 압제의 희생자들에게"라고 쓰여 있고, 조각상 아래에는 무명 병사와 강제 수용소 희생자의 유해가 안치되어 있다.

천장의 정중앙에는 커다란 구멍이 뚫려 있다. 이는 바깥 세상을 그대로 끌어들이기 위함이다. 아들을 품에 안은 어머니는 비가 내리면 비를 흘리고, 눈이 오면 눈을 맞이하고, 빛이 들어오면 빛을 들이고, 어둠이 스미면 어둠을 안는다. 하루도 어김없이 빛과 어둠에 번갈아 잠기지만, 꼭 끌어안은 아이만큼은 자신의 품에서 절대로 내려놓지 않겠다는 듯 한 몸으로 붙어 있다.

콜비츠의 「피에타」는 신의 세계에서 아직 안식을 보상받지 못한 인간, 고통받는 미약한 어머니로서의 성모를 그리고 있다. 그 어머니는 자식을 땅에 묻기 전에 비통함과 그리움, 절망, 그리고 죽은 이를 향한 신의 자비를 갈구하고 있다. 콜비츠의 「피에타」는 비통한 모습으로 세상에 묻는다. 내 아들이 왜 죽었는가? 무엇을 위해 우리 아이들이 죽임을 당해야 하는가? 죄지은 자들은 어디 있는가? 살아남은 자는 이 죽음 앞에서 무엇을 해야 하는가? 왜 인류는 전쟁을 멈추지 않는가? 자식을 잃은 어머니에게 전쟁은 어떤 이유로도 받아들여질 수 없다. 바깥은

케테 콜비츠

케테 콜비츠, 「피에타(죽은 아들과 어머니)」, 청동, 1937~39년, 노이에바헤, 베를린

여전히 전쟁중이다. 인간이 인간에게 가할 수 있는 가장 끔찍한 비극인 전쟁 앞에서 자식을 위해 우는 모든 어머니는 콜비츠의 「피에타」다. 지금 러시아의 우크라이나 침략 전쟁에서 목숨을 잃은 자식을 둔 어머니들 또한 모두 콜비츠의 「피에타」다.

애통해하는 자에게 복이 있나니. 그들이 콜비츠의 위로를 받을 수 있기를.

씨앗들이 짓이겨져서는 안 된다

케테 콜비츠는 중산층 가정 출신이지만 사회문제에 적극적으로 참여하는 진보적인 분위기에서 자랐다. 법학을 공부한 아버지는 법관생활을 청산하고 미장이를 직업으로 삼아 자신의 사회주의적 신념을 지켰다. 보수적인 프로이센에서 "국가의 공복 노릇을 할 수 없다"라는 것이 그 이유였다. 콜비츠의 오빠는 영국 런던에서 프리드리히 엥겔스와 교류한 사회주의자였다. 신학자이자 목사였던 외할아버지는 복음주의 신앙의 뿌리가 깊었던 당시 독일 사회에서 최초의 자유신학 교구를 일으켰다.

의사였던 콜비츠의 남편 또한 사회주의자로, 세계 최초로 시행된 의료보험공단에 속한 무료 진료소를 운영하며 가난한 환자들을 돌봤다. 콜비츠는 남편을 신념에 찬 사회주의자라기보다는 '온화한 성품의 이상주의자'로 표현했는데, 그녀가 무겁고 어두운 사회의 단면을 따뜻하고 감정적인 판화로 표현하는

데는 남편의 영향이 절대적이었다고 회고한 바 있다.

당시 독일에서 전통적인 여성은 3K, 즉 교회Kirche, 요리 Küche, 아이Kind를 담당하던 존재였다. 그런 상황에서 콜비츠가 미술가, 그것도 여성으로서는 드물게 '민중 예술가'의 길을 걸을 수 있었던 이유는 당시로서는 엄청나게 진보적인 집안 내력 덕이었다.

[고향] 쾨니히스베르크의 짐꾼이 나에게는 아름다워 보였고, 민중들의 활달함이 아름다웠다. 소시민적인 생활을 하는 사람들에게는 아무런 매력도 발견할 수 없었다.

그녀가 일기에 쓴 어린 시절에 대한 회상이다. 콜비츠는 '천재 예술가'보다는 대중과 호흡하는 '좋은 예술가'를 꿈꿨다. "살아서 뿌리내리지 못하는 순수한 아틀리에 예술은 비생산적이고 무력하다"는 것이 그녀의 생각이었다. '참여미술' '민중미술'의 선각자로 불리는 콜비츠의 예술적 성향은 이렇게 일찌감치 싹을 보이기 시작했다.

'좋은 예술가'를 꿈꾸던 콜비츠는 베를린의 여자예술학교에 다니며 카를 슈타우퍼베른의 가르침을 받는다. 베른은 회화를 하고 싶어하던 콜비츠에게 판화 작업을 권유하며 그의 친구 막스 클링거를 소개했다. 콜비츠는 사회적 메시지가 강한 클링거의 에칭 작업에 큰 영향을 받았다. 그녀는 클링거의 작품을

본 첫 느낌을 "섬뜩했다"라고 회고했다. 판화의 매력이 '강렬함'과 '명료함'에 있음을 깨닫게 된 순간이었다. 콜비츠는 초기에는 에칭과 석판화를 주로 제작했으나 후기에 들어 목판화로 선회했다.

콜비츠의 민중 판화예술은 중국의 소설가이자 혁명가인 루쉰의 신흥 목판화운동, 1980년대 한국의 민중미술에도 큰 영향을 끼쳤다. 루쉰은 콜비츠를 "위대한 예술가"로 칭송했다. 콜비츠가 위대한 이유는 독일 표현주의를 대표하는 화가라는 점에 그치지 않고 자신의 구체적 삶에 뿌리박힌 이야기, 인간에게 가장 절실한 문제들을 다룬 실천하는 지식인이었기 때문일 것이다. 그녀에게 삶과 예술은 하나였다. 그 정신이 이후 혁명가들과 변화를 갈구하는 사람들에게 감동을 준 것이다. 이를 두고 독일의 미술사가 게르하르트 슈트라우스는 "그녀를 통해 역사가 말을 한다"라고 말한 바 있다.

콜비츠의 민중예술은 '어둠'에 토대를 두고 있지만, 그 어둠의 세계를 빛의 세계로 이끌어냈다. 콜비츠는 이념을 다뤘지만 '투사'보다는 '휴머니스트'에 가까웠다. 그 인간애야말로 대중이 그녀의 작품 속으로 쉽게 파고든 이유일 터이다. '정치'라는 단어가 오염된 언어의 상징이 된 이 시대에, 정치적 언어도 예술을 통해 사람의 심금을 울릴 수 있음을 보여주었다는 것, 그것이 콜비츠의 위대함 아닐까?

콜비츠는 나치의 심문과 투옥 협박에 끊임없이 시달리면

케테 콜비츠, 「자화상」, 석판화, 1924년

서도 말년까지 줄기차게 판화, 그림, 조각을 만들었다. 그녀는 1942년에 "씨앗이 짓이겨져서는 안 된다"라는 괴테의 말을 인용해 유언과도 같은 작품을 남겼다. 이 말을 제목으로 삼은 작품이 그녀의 마지막 석판화가 되었다. 콜비츠는 길었던 전쟁이 끝나기 얼마 전인 1945년 4월 22일에 세상을 떠났다.

씨앗들이 짓이겨져서는 안 된다.
이제 이것은 나의 유언遺言이다.
망아지처럼 바깥 구경을 하고 싶어하는
베를린의 소년들을 한 여인이 저지한다.
이 늙은 여인은 자신의 외투 속에 이 소년들을 숨기고서
그 위로 팔을 힘 있게 뻗치고 있다.
씨앗들이 짓이겨져서는 안 된다.
이 요구는 '전쟁은 이제 그만!'에서처럼
막연한 소원이 아니라 명령이다. 요구다.

케테 콜비츠

예술은 복원이다

루이스 부르주아

Louise Bourgeois, 1911~2010

루이스 부르주아에게 거미는 혐오스러운 동시에 아름다운 존재였다. 무언가를 연결하고, 짜고, 고치던 어머니의 이미지는 거미가 거미줄을 치는 모습과 닮아 있었다. 거미는 모성애가 강하다. 산란한 알 덩어리를 등에 한가득 업고 다니는 이유는 주변의 위험으로부터 알을 최대한 보호하기 위해서다. 먹잇감을 구하기 쉽지 않을 때 어미는 부화한 새끼에게 자신의 몸을 먹이로 내준다. 거미줄은 약하나 강하고, 가늘지만 질기다. 누군가 거미줄을 끊고 또 끊어도 쉼없이 다시 짠다. 징그러운 외모에 독까지 품은 거미, 그러나 자신의 몸을 내주고 새끼를 살리는 거미. 그런 거미의 모성과 희생에 부르주아는 깊은 감명을 받았다. 그 거미의 모습이 바로 그녀의 어머니였기 때문이다.

어머니를 오마주하다

루이스 부르주아는 프랑스계 미국인 미술가로 모성을 상징하는 거미 구조물 「마망」으로 유명하다. 그녀는 예술을 통해 끈질기게 자신을 괴롭히던 유년의 상처와 가족 트라우마를 극복했다. 2010년 99세를 일기로 타계한 부르주아. 그녀는 소위 대기만성형 예술가다. 60년을 무명으로 지내다 일흔이 넘어서야 세상의 주목을 받기 시작했다. 71세에 뉴욕 현대미술관에서 대규모 회고전을 가지며 국제적 명성을 얻었고, 80세가 넘은 나이에 베니스비엔날레 미국관의 대표 작가로 선정되었다. 그녀의 작품은 파격적이고 공격적이며, 동시에 과감한 에로티시즘으로 가득하다.

거미는 어머니에 대한 나의 오마주입니다.

예술은 복원이다

루이스 부르주아, 「마망」, 강철과 대리석, 927×891×1023cm, 2008년, 테이트모던,
런던

 루이스 부르주아의 고백이다. 그녀에게 어머니는 평생의
아픔이자 그리움이었다. 「마망」은 높이 9미터, 지름 10미터에
이르는 거대한 설치작품이다. 거미줄을 치는 모습이 어릴 적 어
머니가 베 짜던 모습과 닮은 데서 착상했다. "거미는 수선공입
니다. 누군가 거미줄을 뭉갰다고 해도 거미는 화내지 않아요.
거미줄을 다시 짜고 수선합니다." 무언가를 연결하고, 짜고, 고
치는 어머니의 이미지는 거미가 거미줄을 치는 모습과 닮아 있
었다.

 부르주아의 어린 시절은 한 편의 잔혹 동화 같다. 아버지는

가정교사 겸 보모와 10년 넘게 불륜을 저질렀다. 바람둥이 아버지는 스페인 독감에 걸린 어머니를 방치했다. 병약한 어머니는 어쩌지 못하고 아버지의 외도를 묵인했다. 그 이유는 오직 "어린 자식들을 보호하기 위해서"였다.

어린 부르주아는 불안과 공포 속에서 성장했다. 아버지는 어린 부르주아를 모욕하기 일쑤였다. 아버지에게 자신은 마치 식충이나 기생충 같은 존재처럼 느껴졌다. 아버지를 혐오하면서도 그에게서 벗어나지 못했던 자신 또한 견디기 힘들었다. 더구나 사생활이 문란했던 언니와 포악하고 괴팍한 남동생 사이에서 부르주아는 어느 곳에도 기댈 수 없었다. 부르주아는 오직 아픈 어머니를 간호하고 직물공예 일을 도우며 어린 시절을 보냈다.

부르주아에게 거미는 혐오스러운 동시에 아름다운 존재였다. 무엇보다도 유용했다. 어머니에 대한 감정도 이와 비슷했다. 그녀의 어머니는 신중하고 영리하고 성실했지만 부르주아는 그런 어머니의 모성이 두렵고 싫었다. 「마망」은 어머니가 죽고 한참이 지난 후에야 태어났다. 어머니가 열 달을 품어 그녀를 낳았다면, 부르주아는 어머니가 죽은 후 자신이 21세가 되던 해에 거미 드로잉을 시작해서 이후로도 50년을 더 품고 나서야 '거미'를 출산했다. 거미 작품을 해산할 때 그녀의 나이는 80대였다. 노산 중의 노산이었다.

거미는 모성애가 강하다. 알덩어리를 등 한가득 업고 다니

거나 밀폐된 공간을 만들어 새끼 거미들을 넣어두는데, 이는 주변의 위험으로부터 새끼를 최대한 보호하기 위해서다. 먹잇감을 구하기 쉽지 않을 때 어미 거미는 부화한 새끼에게 자신의 몸을 먹이로 내준다. 새끼들은 어미의 살을 파먹으며 자란다.

거미줄은 약하나 강하고, 가늘지만 질기다. 금세 바스러질 듯 보여도 진동이나 습기를 무척 잘 견딘다. 누군가 거미줄을 끊고 또 끊어도 쉼없이 다시 짠다. 징그럽고 혐오스러운 외모에 독까지 품은 거미. 그러나 자신의 몸을 내주고 새끼를 살리는 거미의 모성과 희생에 부르주아는 깊은 감명을 받았다. 그 모습이 바로 그녀의 어머니와 닮았기 때문이다. 병든 몸으로 묵묵히 베틀의 실을 짜던 어머니에 대한 그리움을 거미를 통해 재현하고 해소한 부르주아는 작품활동으로 과거의 깊은 상처와 두려움을 끌어안았다. 기억의 동굴을 파고 그 깊은 내면의 어둠을 예술이라는 등불로 밝혔다. 그 등불은 그녀 안에 가라앉은 기억을 샅샅이 파헤쳤다. 아버지의 배신에 대한 원망과 어머니에 대한 그리움, 자신의 욕망과 외로움도 모두 꺼내 만지고 다독였다. 그녀에게 예술은 오로지 '자신을 위한 것'이었다.

거미 작업은 어쩌면 그녀에게 바쳐진 '치유'의 시간이었는지 모른다. 그녀는 과거의 기억을 끈질기게 붙들었다. 그녀의 내면에서 끊임없이 반복 재생되는 분노와 불안, 공포와 무력감, 배신감을 수없이 매만지며 자신을 재건했다. 그 작업은 계속해서 굴러떨어지는 바위를 끊임없이 밀어올리는 시시포스의 형

루이스 부르주아

벌과 같았으리라.

　그 행위를 그녀는 '예술가의 특권'이라고 말한다. 그 특권을 미술에서는 '고백 예술confessional art'이라 부르기도 한다. 자기 고백을 통한 회복과 트라우마의 치유라는 측면에서 치료 예술과도 맞닿아 있다. 부르주아는 고백 예술 장르를 개척한 작가이자 예술을 통한 치유가 무엇인지를 증명한 작가다.

　「마망」을 보면 공포와 두려움을 거대하게 표현하고, 상처받기 쉬운 내면은 가늘고 약한 여덟 개의 청동 다리로 표현했다. 다리 끝은 예리해서 마치 땅속으로 파고들 것 같다. 거미 몸통 왼쪽 아래에 알 주머니가 있는데, 주머니에는 하얀 대리석으로 된 열두 개의 알이 담겨 있다. 이 거미 조형물은 압도적인 크기와 형태 면에서 공포와 위압감을 준다. 그러나 사실은 품고 있는 알을 보호하기 위해서 몸을 잔뜩 부풀려 높이 솟아오름으로써 상대를 겁주는 형상이다. 거미는 '악을 방어하는 수호자'로서 모성을 상징한다. 이런 거미는 작가 자신의 분신이 되어 지금 전 세계를 누비고 있다. 「마망」을 영구 전시하는 곳은 영국 런던의 테이트모던, 스페인 빌바오의 구겐하임미술관, 캐나다 국립미술관, 일본 도쿄의 모리미술관 등 전 세계에 여섯 군데밖에 없다. 그중 하나가 서울 이태원의 리움미술관에 설치되어 있었으나, 2021년 9월에 용인에 위치한 호암미술관으로 이전되었다.

　부르주아는 자신의 작업이 "고통과 상처의 정화와 투쟁을

위해 존재한다"라고 말하면서, 동시에 "어린 시절 나는 마법과
신비, 극적 요소를 잃지 않았다"라고 고백하는데, 부르주아의
이 고백에서 삶의 역설적 이중성을 엿볼 수 있다. 아무리 고통
스럽더라도 삶은 어딘가에 신비로움을 숨기고 있다는 믿음. 아
마도 고통에 마법을 걸어 신비를 찾아내는 존재가 바로 예술가
일 것이다.

바늘, 이음과 포용의 상징

쇠붙이로 만든 거대한 설치 작업에 몰두하던 부르주아의 마지
막 여정은 손바느질 작업이었다. 허물어져가는 육체와 엉성한
뼈마디 사이로 넘나드는 바람소리의 허무함을 다스려, 그녀는
남은 삶을 바늘로 꿰매고 복구하는 데 마지막 정성을 쏟았다.
바늘은 찌르면서도 공격하지 않고 상처를 내면서 상처를 복구
한다. 자잘한 바늘땀들을 이어 엄연한 새 쓸모를 만들어낸다.
같은 쇠붙이로도 남자들은 칼을 만들어 폭력과 전쟁을 일으키
고, 여자들은 바늘을 만들어 이음과 포용의 정신을 살렸다고 말
한다면, 지나친 억지일까?

부르주아의 초기 작품이 차갑고 딱딱한 청동, 스틸, 유리,
대리석으로 만든 거대한 설치미술을 통해 폭력적인 남성성과
그에 대한 혐오감을 표출했다면, 바느질 작업은 상처의 복원
이자 화해와 용서의 손길이다. 부르주아는 "예술은 곧 '복원

restoration'"임을 강조했다. 그녀는 '복원'에 최적화된 실과 바늘을 말년 작업의 도구로 적극 사용했다. 차마 버리지 못하고 수십 년을 지하실에 차곡차곡 쟁여둔 어머니의 옷가지들, 자신의 빛깔과 체취가 남아 있는 헌 옷, 집에서 쓰던 식탁보, 천 냅킨, 리넨 침대보 같은 일상에서 닳고 닳은 직물들을 이리저리 자르고 기워 작품으로 탄생시켰다. 이러한 직물들은 모두 그녀의 몸에 직접 닿았던 촉감, 연상되는 기억, 상처의 흔적, 시간의 체취 등이 깊이 배어 있는 소재다. 부르주아는 아흔아홉, 죽음을 맞이하기 직전까지 자신의 유품이 될 옷가지들과 오래 쓴 직물들을 하나하나 작품으로 만들며 삶을 마감할 준비를 해나간 것이다.

1988년 설치작품 「감옥 VII」에는 그녀의 어머니가 입던 속옷이 걸려 있다. 부르주아의 옷 설치물은 허물 벗은 유령 같다. 유령의 메아리들이 공중에 둥둥 떠다닌다. 그녀가 20년 동안 모아둔 빛바랜 블라우스, 실크 코트, 검은색 드레스, 슬립, 잠옷 등이다. 옷은 직물, 색상, 스타일을 통해 한 사람을 감추기도 하고 드러내기도 한다. 주인의 부재를 암시하며 주인에 대한 기억들을 불러일으킨다. 옷에 밴 냄새, 촉감, 그 옷을 입었던 장소에 대한 기억 등. 옷은 감정과 기억을 품는다.

부르주아는 옷, 신발, 스타킹, 어느 것 하나 버리지 않았다. 어머니의 옷이든 자신의 옷이든 그녀가 간직한 옷은 곧 그녀 자신이라고 생각했다. 옷을 버리는 것은 자신의 기억을 버리는 일이고, 기억을 버리는 것은 일종의 죽음이라는 생각마저 들었다

루이스 부르주아, 「감옥 VII」, 금속, 유리, 천, 청동, 강철, 나무, 뼈, 왁스, 실,
207×221×210.8cm, 1998년, 개인 소장

고 한다. 말하자면, 옷은 가장 개인적인 역사를 담은 물건이자
그녀에게 기억을 불러내는 '일기장'이다. 그녀는 옷 설치 작업
을 하며 "가장 개인적인 것이 가장 창의적인 것"이라고 했다.

이 옷에는 역사가 있습니다. 내 몸에 닿았고, 사람과 장소
에 대한 기억을 담고 있습니다. 옷은 나의 인생 이야기입
니다.

루이스 부르주아

이 옷가지들은 어머니보다 더 오래 살아남았고 일부는 노랗게 바랬다. 옷은 제2의 피부와 같아서 늙고 연약해진다. 이 옷들이 어머니에 대한 기억을 연장할 수는 있겠지만 그렇다고 영원히 붙잡을 수는 없다. 이 옷들도 언젠가는 소멸한다.

슬픔을 이겨낸 인간의 아름다움

그녀의 손바느질 작품 중 가장 인상적인 작품이라면 천을 얼기설기 이어 만든 두상 조각을 꼽을 수 있다. 이 작품 역시 그녀의 어머니를 형상화했다. 그대로 드러나 있는 들쭉날쭉한 바늘땀, 찢어지고 닳은 가장자리는 인간 육체의 비참함을 드러낸다. 동시에, 상처 난 조각이 만들어낸 무늬의 아름다움, 슬픔을 극복한 인간의 고귀한 아름다움이 그 바늘땀 안에 숨겨져 있다. 어떤 두상에는 거즈를 덧댔다. 어머니의 상처를 치료하고 싶은 그녀의 마음이 잘 드러난다.

예술가이기 이전에 한 세기를 살아낸 여성이자 딸, 어머니로 살았을 그녀의 마지막 모습은 우리네 온정 많은 할머니와 크게 다르지 않다. 그래서인지 그녀의 바느질 작품은 옹골찬 여인들의 한 많은 삶의 단편들을 기운 보자기와도 닮았다. 오래전부터 바느질은 서양이든 동양이든 여성의 기본 소양이었다. 우리나라에서는 예로부터 부잣집에서는 으레 바늘과 실을 다루는 전속 침모를 두어 의복의 제작과 관리를 맡겼다. 삯바느질은 형

편이 어려운 집안의 여인들이 생계를 이어가는 유일한 직업이었다. 삯바느질로 가사를 지탱하고 자식을 뒷바라지하던 여성들이 얼마나 많았던가.

부르주아의 작품을 보면 옛 여인들의 야무진 살림살이랄지, 누군가는 버렸을 자투리 천을 이어놓은 매운 손끝의 바늘놀림이랄지, 누빈 천을 허리춤에 동여매 야윈 몸으로도 거뜬히 아이의 몸을 가누던 모습 등이 연상된다. 우리의 삶도 전체를 보면 헤진 곳을 자투리 천으로 깁고 얽은 이불 같은 것일지 모른다. 멀리서 보면 이불이지만, 가까이서 보면 바늘 자국투성이인.

바느질은 동서양을 막론하고 수행이나 명상의 한 방법이기도 했다. 일찍이 인도에서는 자신의 머리카락을 실 삼아 수를 놓으며 부처를 모시고 공덕을 쌓는 수행이 있었다. 불가에서는 자수를 집중과 살핌의 수행법으로 삼기도 한다. 머리로 하는 것이 아니라 몸으로 감각을 익히는 노동, 단순한 반복의 수행이 바느질이다.

바느질은 예술작품의 영역으로까지 쓰임새가 확대되어왔다. 현대미술에서는 천에 수를 놓거나 옷감을 이어붙이는 바느질이 종이, 캔버스, 비닐에까지 폭넓게 활용되고 있다. 예술의 한 형태로서도 바느질 작품의 역사는 깊다. 『삼국사기』 등의 역사서에는 자수로 만든 불화가 9세기 통일신라 때부터 제작되었다는 기록이 남아 있다.

루이스 부르주아

아무리 새로운 것이라도 빠르게 낡아버리는 현대의 속성을 고려해본다면, 바느질은 새로움을 강요하는 시대에 맞서는 '반복'과 '느림'이 갖는 힘의 질서다. 바느질은 사계절이 순환하듯 수용하고 반복해야만 유지되는 자연의 순리를 닮았다. 생각이 닻을 내리지 못하고 마구 내달리는 산만함의 시대에 시간의 점들을 한 땀 한 땀 일관된 행렬로 이끌며 우리의 정신을 한곳에 머무르게 하는 명상 같은 것. 이것이 우리가 다시 복구해야 할 바느질의 미덕이 아닐까 싶다. 부르주아는 바느질 작업을 '감정을 수선하는 과정'에 비유했다.

무용한 것을 유용한 것으로 만들어내는 바늘의 관용이 한없이 좋았다.

거역할 수 없는 죽음의 언저리에서, 조각난 천들을 잇대어 바늘로 꿰매는 구순의 부르주아를 떠올리면, 예술가 이전의 삶, 즉, 시원始原의 자신을 복원해보려고 안간힘을 썼던 인간 부르주아에 대한 연민마저 느껴진다.

부르주아는 바늘 끝처럼 가느다란 한 가닥 실에 의탁해 불안하고 위태롭게 삶을 짜던 어머니를 평생 잊을 수 없었다. 어머니를 도와 실과 바늘을 사용하던 어린 시절의 기억을 되짚어 헝겊으로 어머니의 두상을 만든 작업은 그리운 어머니와 자신을 잇는 정서적 탯줄이었다. 마음에 차 있던 상처의 앙금을 바늘로

긁어내고 실로 이었다. 그 작업은 '해원解冤' 의례에 가까웠다.

바늘같이 작은 몸에 황소 같은 짐을 싣고, 오직 한 오라기의 실을 쥐고 바늘구멍을 통과하는 것이 어쩌면 이승의 삶일지도 모른다. 희로애락을 다 내려놓고 저 실처럼 가늘고 가벼워져야 좁은 바늘귀를 통과해 저승의 삶으로 옮겨갈 수 있다. 부르주아의 바느질 작품들은 묵묵하게 실을 짜던 어린 시절 어머니를 기억하며 자신이 있던 자리, 어릴 적 뿌리로 회귀하고 싶은 인간의 본능을 반영하고 있다.

재건을 위한 파괴

부르주아에게 바느질 작업은 깊은 화해와 용서에 이르는 수행 과정이었다. 그러나 그녀의 작품은 여전히 파격적이고 도발적이며 심지어 소름까지 돋게 하는 의외성이 있다. 부처가 성불해도 성질은 남는다던가? 그녀는 따뜻하면서도 파괴적이었다.

분노가 순수한 감정이기 때문에 사용한다.

부르주아는 바느질 작업을 하면서도 마음에 남아 있는 분노를 끝까지 숨기지 않았다. 분노는 치유로 가는 길목에 있었다. 아버지에 대한 평생의 분노도 마지막에는 바느질로 다스렸다. 용서와 화해 없이는 아버지를 잊고 싶어도 잊을 수 없었기

루이스 부르주아

루이스 부르주아, 「아버지의 파괴」, 나무, 천, 플라스틱, 라텍스, 237.8×362.2cm, 1974년

때문에 실과 바늘 작업으로 아버지를 용서하고 화해를 구하고 자 했다.

1974년 작품 「아버지의 파괴」는 섬뜩하다. 잔인한 연극 같 기도, 범죄 현장 같기도 하다. 부르주아는 이 작품을 '구술 드라 마'라고 표현했다. 자궁처럼 생긴 침실에 짐승의 핏빛 내장과 엉덩이, 허리와 다리 형상이 여기저기 나뒹굴고 있고, 천장에 는 여성의 유방을 닮은 형상물들이 매달려 있다. 이는 부르주아 가 양고기와 소고기 덩어리를 사서 뼈에 붙이고 석고로 본뜬 다 음 그 위를 부드러운 라텍스로 씌운 것이다. 섬뜩한 붉은 조명

과 검은 벨벳 배경은 연극무대를 연상시킨다. 부르주아의 언니, 동생, 어머니가 아버지를 식탁 위로 끌어올려 그의 팔과 다리를 물어뜯고 있는 듯하다. 이 작품은 살육의 상상이 전제된 작업으로 페미니즘 이슈와 함께 많은 논란을 불러일으켰다. 어린 시절 아버지에 대한 적개심과 환멸이 작품의 모티프가 되어 복수에 대한 환상을 노골적으로 재현했다. "나는 비밀이 없는 여자가 되고 싶다"라고 말하던 부르주아의 솔직한 내면이 거침없이 드러난 작품이다.

> 매일 과거를 잊어버리거나 받아들여야 한다. 힘든 과거와 타협할 수 없는 순간, 난 예술가가 되었다.

이렇게 예술가가 된 부르주아는 이해할 수 없는 무수한 감정들과 대면했다. 아버지에 대한 증오와 배신감, 아버지를 증오한다는 죄책감, 아버지가 떠난 후 느꼈던 그리움과 사랑, 어머니에 대한 연민. 부르주아는 그 혼란한 감정들을 억누르거나 회피하지 않았다. 오히려 트라우마가 지배하는 무의식을 파고들면서 '인간의 본질'을 마주했다.

그것은 초현실주의자들이 탐험하던 무의식이나 꿈과는 전혀 다른 것이었다. 그녀는 환상을 더듬지 않았다. 오직 기억할 수 있는 것만 인식했고, 그 인식을 기저로 삼아 형태를 만들었다. 그 과정은 힘든 과거와 타협하는 절박한 투쟁이자 자가 치

료의 한 방법이었다. 아버지의 '파괴destruction'는 아버지를 '재건 reconstruction'하기 위한 몸부림이었다.

이런 이유에서일까? 그녀의 작품에서는 에드바르 뭉크의 '절규'가 느껴진다. 어린 시절 질병으로 가족의 절반을 떠나보내고 평생을 불안에 시달렸던 뭉크는 자신의 공포를 세기의 작품 「절규」로 탄생시켰다. "불안과 질병이 없었다면 나는 방향타 없는 배와 같았을 것"이라던 뭉크. 「절규」의 왼쪽 위에는 희미한 글씨로 다음과 같이 쓰여 있다고 한다. "미친 사람에 의해서만 그려질 수 있는."

「아버지의 파괴」는 부르주아의 절규다. 그녀에게 작업은 유일한 고통의 분출구였고 정신적 카타르시스였다. 아버지가 사망한 후 그녀는 불안과 분노, 죄책감, 배신감에 시달리며 광장공포증, 강박증, 심지어 자살 충동까지 겪게 된다. 불면증으로 나흘 동안 깨어 있기도 했다. 조울증이 심해지면 물건을 부수고 자신의 작품까지 파괴했다. 그녀는 30년 동안 정신과 치료를 받았다.

부르주아는 "프랜시스 베이컨을 가장 좋아한다"고 했다. 그 이유를 알 것 같다. 베이컨은 엄청난 고통을 겪었다. 비참하고 잔인한 이미지를 가진 그의 그림들도 모두 절규하고 있다. 비명을 지른다. 그는 동물이든 인간이든 이 세상에서 육체를 지니고 존재하는 것 자체가 비참함을 견디는 일이라고 여겼다. "고통받는 모든 인간은 고깃덩어리"라는 말은 고통에 시달리

던 베이컨 자신을 가장 잘 설명하고 있다.

뭉크, 뭉크에게 영감을 받은 베이컨, 그리고 베이컨을 좋아하는 부르주아. 이 세 명의 예술가들과 그들의 작품세계는 고통으로 일그러진 군상들이 축을 이루고 있다. 일견 곁에 두고 보고 싶지 않은 그림들이지만 보고 있노라면 울부짖는 그림들에서 위로와 감동을 느낀다. 동물이든 인간이든 공격당했을 때 방어할 보호막이 찢기면 무방비 상태의 동물적 감각만 남는다. 가장 위태로운 순간, 고통이 예리하게 인식되는 순간, 불가피한 죽음의 공포와 마주하는 순간. 이런 원초적 감각이 살아나는 순간에 위대한 작품이 태어난다. 인간에게 가장 진실한 순간이다. 철학자 질 들뢰즈는 이런 작품을 "우리의 신경계에 감각을 직접 호소하는 에너지가 느껴진다"고 분석했다. 그 에너지가 바로 우리에게 전달되는 위로이고 감동일 것이다.

부르주아는 자신의 고통을 감옥으로 표현했다. "나는 내 고통과 기억의 감옥에 수감된 사람이다. 내가 예술을 하는 이유는 그것들을 부수고 나오기 위해서였다." 그녀의 감옥이 예술로 바뀔 수 있었던 까닭은 그 안에 새로운 곳으로 들어가는 관문을 숨겨뒀기 때문일 것이다. 새장을 열어젖히면 새로운 세상이 기다리고 있듯이 말이다.

어떤 작가들은 한두 작품만 봐도 이해한 것 같다는 생각이 들 때가 있다. 부르주아의 작업은 전혀 그렇지 않다. 껍질을 까면 또다른 껍질이 나오는 양파와 같다. 그러나 전혀 다르게 보

이는 작품이라도 무한한 연결을 통해 해석해야 한다. 부르주아의 작업이 복잡하게 여겨지는 이유는 인간의 내면을 다루고 있기 때문일 것이다. 인간이 겪는 고통을 깊이 이해한다는 것이 이처럼 유기적이며 다층적이라는 의미이기도 할 것이다. 이러한 다층성은 그녀의 작품 곳곳에서 드러난다. 그녀의 바느질 작업 일부는 여자인지 남자인지 식별할 수 없다. 모호한 양성의 얼굴인데다가 입은 공허하게 벌리고, 귀는 한쪽만 있고, 한쪽 눈은 감고 있어 기이하게 비대칭적인 모습이다. 남근과 여성의 질을 합친다거나 남근을 가진 인간이 자궁에 아이를 품고 있는 바느질 작품은 지금 봐도 여전히 생경하다. 이런 부르주아의 예술세계를 '양면성과 감각의 메커니즘'이라 부르기도 한다.

부르주아는 작품을 통해 삶과 죽음, 여성성과 남성성을 초월하며 인간 존재의 본질이 무엇인지를 묻고 있는 것일까. 부르주아는 21세기 '여성 미술'의 대표 주자로 거론되지만 정작 자신은 '여성 미술가'나 '페미니즘 예술가'로 분류되는 것을 원하지 않았다. 오직 작업을 통해 여성이 '대상'에서 '주체'가 되기를 바랐을 뿐이다.

암컷과 수컷이 같은 몸에 사는 '자웅동체'의 세계, 남녀 한 몸의 우주가 그녀의 작품이 되었다. 플라톤의 '대화편' 중『향연』을 보더라도 "태초의 인간은 남녀가 하나"였다. 기원전 400년부터 철학자 아리스토파네스도 "인간은 암수 동체"라고 했다. 이는 그녀의 삶이기도 하다. 예술과 비예술의 아슬아슬한 경계,

모호한 섹슈얼리티, 다중 정체성을 내포한 그녀의 말년 바느질 작업은 여전히 우리가 지금도 물어야 할 질문이자 과제로 남아 있다.

거미에서 시작해 바늘로 끝난 예술가 루이스 부르주아. 거미줄과 바늘땀은 그녀에게 같은 것이다. 그녀는 평생 거미줄 치는 거미였고 죽을 때까지 바늘땀 뜨는 수선쟁이였다. 살아서는 바늘, 죽은 후에는 거미였다. 자신의 몸까지 먹이로 내주며 새끼를 살리는 거미. 착하고 희생적이지만, 동시에 섬뜩하고 위협적인 거미!

부르주아와 30년을 일했던 조수는 그녀에게 '외로운 늑대 Lone Wolf'라는 별명을 붙여주었다. '외로운 늑대'는 젊은 수컷과 권력 다툼을 벌이다가 무리에서 퇴출되어 새로운 거주지를 찾는 늙고 병든 늑대를 일컫는다. 그녀에게는 예술이 있었기에 공격성과 불안을 다스리고 더 좋은 사람이 되려고 노력할 수 있었다. 그녀는 "예술이 나를 더 좋은 사람이자 더 좋은 아내, 더 좋은 어머니, 더 좋은 친구가 되고 싶게 만든다"라고 말하고는 했다.

고통도 삶의 일부분으로 받아들인 부르주아. 그녀가 탐독했다는 에밀리 디킨슨의 시, 「내가 만약」을 그녀에게 다시 바친다.

내가 만약 누군가의 마음의 상처를 막을 수 있다면
나 헛되이 사는 것이 아니리.

내가 만약 한 생명의 고통을 덜고
괴로움을 달래줄 수 있다면
기진맥진 지친 울새 한 마리
둥지에 다시 넣어줄 수 있다면
나 헛되이 사는 것이 아니리.

국내

기욤 아폴리네르, 『사랑받지 못한 사내의 노래』, 황현산 옮김, 민음사, 2016

김미영, 「천경자의 세계여행이 여성인물화에 미친 영향」, 『한국문화』(규장각한국학연구소) Vol.75, 2016, pp. 65~96

김지연, 『마리나의 눈』, 그레파이트온핑크, 2020

리사 민츠 메싱어, 『조지아 오키프─미국 현대미술을 뒤흔든 화가』, 엄미정 옮김, 시공아트, 2017

문희영, 『수잔 발라동, 그림 속 모델에서 그림 밖 화가로』, 미술문화, 2021

박경리, 『우리들의 시간─박경리 시집』, 마로니에북스, 2012

블라디미르 마야콥스키·베르톨트 브레히트·하인리히 하이네·루이 아라공, 『아침저녁으로 읽기 위하여』, 김남주 옮김, 푸른숲, 2018

샤를 피에르 보들레르, 『악의 꽃(앙리 마티스 에디션)』, 앙리 마티스 엮음, 김인환 옮김, 정장진 해설, 문예출판사, 2018

스난, 『화혼 판위량』, 김윤진 옮김, 북폴리오, 2004

스베틀라나 알렉시예비치, 『전쟁은 여자의 얼굴을 하지 않았다』, 박은정 옮김, 문학동네, 2015

심재중, 「아프리카와 흑인의 이미지: 18~19세기 프랑스를 중심으로」 『불어문화권연구』 Vol.17, 2007, pp. 107~128

알베르 카뮈, 『시지프 신화』, 김화영 옮김, 책세상, 1998

에드워드 W. 사이드, 『오리엔탈리즘』, 박홍규 옮김, 교보문고, 2015

에드워드 W. 사이드, 『펜과 칼─침묵하는 지식인에게』, 장호연 옮김, 마티, 2011

엘렌 피네, 『로댕─신의 손을 지닌 인간』, 시공사, 1996

이운진, 『여기, 카미유 클로델』, 아트북스, 2022

장미영, 「케테 콜비츠의 예술과 문학적 상상력」 『외국문학연구』(한국외국어대학교외국문화연구소) Vol. 54, 2014, pp. 233~259

정금희, 『프리다 칼로와 나혜석, 그리고 카미유 끌로델』, 재원, 2003

정일영, 『내가 화가다─페미니즘 미술관』, 아마존의나비, 2019

정중헌, 『정과 한의 화가 천경자─희곡으로 만나는 슬픈 전설의 91페이지』, 스타북스, 2021

정중헌, 『천경자의 환상여행─천경자 평전』, 나무와숲, 2006

천경자, 『꽃과 영혼의 화가 천경자─천경자 그림 에세이』, 랜덤하우스코리아, 2006

천경자, 『남태평양에 가다─스케치 세계여행』, 서문당, 1972

천경자, 『내 슬픈 전설의 49페이지─천경자 자서전』, 랜덤하우스코리아, 2006

천경자, 『아프리카 기행화문집』, 일지사, 1974

천경자, 『영혼을 울리는 바람을 향하여─천경자, 혼자 떠난 여행 에세이』, 제삼기획, 1986

천경자, 『탱고가 흐르는 황혼』, 세종문고, 1995

최광진, 『천경자 평전─찬란한 고독, 한의 미학』, 미술문화, 2016

카미유 클로델,『카미유 클로델』, 김이선 옮김, 마음산책, 2010

카테리네 크라머,『케테 콜비츠』, 이순례·최영진 옮김, 실천문학시, 1991

프리다 칼로,『프리다 칼로, 내 영혼의 일기』, 안진옥 옮김, 비엠케이, 2016

프리드리히 니체,『차라투스트라는 이렇게 말했다』, 사지원 옮김, 홍신문화사, 2006

한병철,『에로스의 종말』, 김태환 옮김, 문학과지성사, 2015

헌터 드로호조스카필프,『조지아 오키프 그리고 스티글리츠』, 이화경 옮김, 민음사, 2008

헤르만 헤세,『정원 가꾸기의 즐거움』, 배명자 옮김, 반니, 2019

헤르만 헤세,『정원에서 보내는 시간』, 두행숙 옮김, 웅진지식하우스, 2013

히로히사 요시자와·정금희,『마리 로랑생－색채의 황홀』, 지에이북스, 2017

해외

Antoinette Lenormand-Romain, *Camille Claudel&Rodin: Fateful Encounter*, Hazan, 2005

Catherine Hewitt, *Renoirs' Dancer: The Secret Life of Suzanne Valadon*, St. Martin's Press, 2018

Christiane Weidemann, *50 Women Artists You Should Know*, PRESTEL, 2018

Frances Morris·Marie-Laure Bernadac(Editor), *Louise Bourgeois*, Rizzoli Electa, 2019

James Smalls, 'Slavery is a Woman: 'Race', Gender, and Visuality in Marie Benoist's Portrait d'une négresse(1800)', *Nineteenth Century Art Worldwide, a Journal* Vol. 3, Issue 1(Nineteenth Century Visual Culture), 2004

Jennifer Cody Epstein, *Painter From Shanghai*, W. W. Norton&Company, 2009

John Lane·Bob Littman·Sylvia Navarrete·Pierre Schneider·Hugh Davies, *Frida Kahlo, Diego Rivera, and Twentieth-Century Mexican Art: The Jacques and Natasha Gelman Collection*, Museum of Contemporary Art, San Diego, 2000

Käthe Kollwitz, *Käthe Kollwitz: Works in Color*, Edited by Tom Fecht, Random House Inc., 1988

Kiki de Montparnasse, *Kiki Souvenirs*, Trans. Samuel Putnam. Preface Ernest Hemingway, Photographies Man Ray, Black Manikin Press, 1930

Kiki De Montparnasse, *Kiki's Memoirs*, HarperCollins, 1996

Luis-Martin Lozano, *Frida Kahlo*, Bulfinch, 2001

Marina Abramovic, *Walk Through Walls: A Memoir*, Crown Archetype, 2016

Mark Braude, *KIKI MAN RAY: Art, Love, and Rivalry in 1920s Paris*, W. W. Norton&Company, 2022

My Faraway One: Selected Letters of Georgia O'Keeffe and Alfred Stieglitz, Edited by Sarah Greenough, Yale University Press, 2011

Nancy Ireson(Editor), *Suzanne Valadon Model, Painter, Rebel*, Paul Holberton Publishing, 2021

Odile Ayral-Clause, *Camille Claudel: A Life*, Harry N. Abrams, 2002

Peter-Cornell Richter, *Georgia O'Keeffe and Alfred Stieglitz*, PRESTEL, 2016

Phyllis Teo, 'Modernism And Orientalism: The Ambiguous Nudes Of Chinese Artist Pan Yuliang', *New Zealand Journal of Asian Studies* 12(2) pp. 65~80, 2010

영화 및 영상

영화 「화혼」(황슈친 감독, 공리 주연), 1994

영화 「까미유 끌로델」(브뤼노 뉘탕 감독, 이자벨 아자니, 제라드 드파르디외 주연), 1989

영화 「까미유 끌로델」(브뤼노 뒤몽 감독, 쥘리에트 비노슈, 장뤽 뱅상 주연), 2013

Marina Abramovic, An Art Made of Trust, Vulnerability and Connection, TED Talks, 2016

Marina Abramovic Interview: Advice to the Young, Louisiana Channel, 2014

기사

Abigail Cain, 'How Rage Can Lead to Creative Breakthroughs' Artsy, 2018년 11월 20일자

Anna Davis, 'The Queen of Bohemia', *The Guardian*, 2007년 2월 7일자

Devorah Lauter, 'Louise Bourgeois's Assistant Knew Her Better Than Most. He Tells Us What Made the Great Sculptor Tick', Artnet news, 2022년 9월 22일자

Emine Saner, 'Marina Abramovic: I'm an artist, not a satanist!', *The Guardian*, 2020년 10월 7일자

Hilton Kramer, 'Lengthy work paints a fawning portrait of artist', *The Los Angeles Times*, 2004년 9월 6일자

Mary Blume, 'Kiki of Montparnasse Is Brought Back to Life', *The New York Times*, 1999년 6월 12일자

Philip Kennicott, 'Suzanne Valadon modeled for some of the worlds

greatest artists. Then she became one', *The Washington Post*, 2021년
10월 15일자

Rachel Cooke, 'Louise Bourgeois: The Woven Child review- everyday
horror shows that reel you in', *The Guardian*, 2022년 2월 13일자

Sean O'Hagan, 'Interview: Marina Abramović', *The Guardian*, 2010년
10월 3일자

웹페이지

Peter Crimmins, '100 years after her heyday, Suzanne Valadon gets her
first major U.S. exhibition' WHYY(npr), 2021년 9월 27일 게재
https://whyy.org/articles/100-years-after-her-heyday-suzanne-
valadon-gets-her-first-major-u-s-exhibition/

THE ART STORY의 Marie Laurencin 항목
https://www.theartstory.org/artist/laurencin-marie/

'Sex, Stieglitz and Georgia O'Keeffe' 2022년 3월 31일 게재
https://www.phaidon.com/agenda/art/articles/2016/july/05/sex-
stieglitz-and-georgia-o-keeffe/

Sian Norris, 'Women Of 1920s Paris: Kiki De Montpar Nasse', The
Heroine collective, 2016년 9월 21일 게재
http://www.theheroine collective.com/kiki-de-montparnasse/

매혹하는 미술관
내 삶을 어루만져준 12인의 예술가
ⓒ 송정희, 2023

1판 1쇄 * 2023년 8월 18일
1판 2쇄 * 2024년 6월 10일

지은이 * 송정희
펴낸이 * 김소영
책임편집 * 전민지
편집 * 임윤정 이희연
디자인 * 김하얀
마케팅 * 정민호 박치우 한민아 이민경
 박진희 정유선 황승현
브랜딩 * 함유지 함근아 고보미 박민재 김희숙
 박다솔 조다현 정승민 배진성
제작부 * 강신은 김동욱 이순호
제작처 * 더블비(인쇄) 천광인쇄사(제본)

펴낸곳 * (주)아트북스
출판등록 * 2001년 5월 18일 제406-2003-057호
주소 * 10881 경기도 파주시 회동길 210
전화번호 * 031-955-7977(편집부)
 031-955-2689(마케팅)
트위터 * @artbooks21
인스타그램 * @artbooks.pub
전자우편 * artbooks21@naver.com
팩스 * 031-955-8855

ISBN * 978-89-6196-438-8 * 03600